PIERRE DE NOLHAC

LES JARDINS
DE
VERSAILLES

MANZI JOYANT & Cᴵᴱ

PIERRE DE NOLHAC

LES JARDINS DE VERSAILLES

PARIS
GOUPIL & C^{ie}, ÉDITEURS-IMPRIMEURS
MANZI, JOYANT & C^{ie}, ÉDITEURS-IMPRIMEURS, SUCC^{rs}
24, BOULEVARD DES CAPUCINES
1913

LES
JARDINS DE VERSAILLES

DU MÊME AUTEUR

PÉTRARQUE ET L'HUMANISME 2 vol.
ÉRASME EN ITALIE 1 —
LES CORRESPONDANTS D'ALDE MANUCE 1 —
LA BIBLIOTHÈQUE DE FULVIO ORSINI 1 —
LETTRES DE JOACHIM DU BELLAY 1 —
POÈMES DE FRANCE ET D'ITALIE 1 —

LOUIS XV ET MARIE LECZINSKA 1 vol.
LOUIS XV ET MADAME DE POMPADOUR 1 —
MARIE-ANTOINETTE DAUPHINE 1 —
LA REINE MARIE-ANTOINETTE 1 —

HISTOIRE DU CHATEAU DE VERSAILLES 2 vol.
LA CRÉATION DE VERSAILLES 1 —
LA CHAPELLE ROYALE DE VERSAILLES 1 —
LE CHATEAU DE VERSAILLES SOUS LOUIS XV . . . 1 —
VERSAILLES AU TEMPS DE MARIE-ANTOINETTE . . . 1 —

NATTIER, PEINTRE DE LA COUR DE LOUIS XV . . . 1 vol.
BOUCHER, PREMIER PEINTRE DU ROI 1 —
FRAGONARD . 1 —
HUBERT ROBERT 1 —
MADAME VIGÉE-LE BRUN 1 —

ANDRÉ LE NÔTRE, ARCHITECTE DU ROI
Peinture de Carlo Maratta

PIERRE DE NOLHAC

LES JARDINS DE VERSAILLES

PARIS
GOUPIL & C^{ie}, ÉDITEURS-IMPRIMEURS
MANZI, JOYANT & C^{ie}, ÉDITEURS-IMPRIMEURS, SUCC^{rs}
24, BOULEVARD DES CAPUCINES
1913

INTRODUCTION

Avec ses souvenirs impérissables, son décor royal encore debout, avec son château, ses terrasses, ses marbres et ses fontaines, Versailles n'est qu'une harmonie. Tout y présente l'unité d'une œuvre d'art accomplie ; la construction, l'ornementation, le détail le plus modeste et l'ensemble le plus majestueux, tout obéit à la même pensée, la réalise, l'exalte et l'impose.

L'enchantement d'un passé, que cette forte conception révèle, saisit l'imagination dès que les grilles des jardins sont franchies. Afin que l'impression soit complète et ineffaçable, on devrait choisir, pour cette visite, un jour de solitude, au moment du prin-

temps, alors que les parterres de Le Nôtre se rajeunissent par la profusion des fleurs nouvelles, ou plutôt vers la fin de l'automne, quand, dans les allées désertes, les pas soulèvent avec les feuilles mortes une jonchée de souvenirs.

Au déclin de la saison, la maison de nos rois, alors abandonnée des foules, reprend sa signification souveraine, et les coulées d'or et de cuivre qui chamarrent les hauts feuillages s'accordent à rappeler les splendeurs d'autrefois. L'âme la moins ornée, la pensée la moins vive est émue par la puissance d'un tel décor de tristesse et de beauté. Car ce n'est point en vain que ce parc de novembre, en sa somptuosité désolée, célèbre chaque année une commémoration magnifique de la royauté.

L'illusion devient maîtresse en ce lieu de fastueuse mélancolie ; on y sent revivre ceux qui l'animèrent, personnages de gloire, de noblesse, d'intrigue et d'amour ; et c'est là surtout qu'on arrive à saisir l'esprit de la monarchie française, dont ils furent l'orgueil, la parure ou le soutien.

Versailles donnera des sensations plus profondes et plus rares à qui cherchera à le mieux connaître, à qui consentira à y vivre quelque temps, pour en pénétrer le lent secret. L'homme de loisir avisé, qui a pu réaliser ce rêve, nous dira comment le charme opère, comment il le subit tout d'abord, le goûte peu à peu davantage, et s'y livre enfin avec un enthousiasme reconnaissant. Ce n'est pas qu'il y ait en cette ville une plus riche accumulation de souvenirs historiques qu'en tel autre lieu illustre ; mais l'œuvre qui les concentre et les fait revivre dispose d'une force vraiment évocatrice, parce qu'elle ne disperse point l'émotion. Quoique variées à l'infini, les manifestations de l'art de Versailles s'assemblent et se juxtaposent suivant les mêmes règles interprétées par des maîtres divers ; elles obéissent aux lois d'équilibre et de mesure qui sont les lois même de ce génie français, dont elles offrent une des parfaites images.

La création de Louis XIV, à peine retouchée et ornée par le xviiie siècle, et dont le siècle dernier n'a altéré que des détails, est

encore sous nos yeux presque intacte et presque vivante. L'escalier construit par Mansart nous conduit au seuil des appartements du Grand Roi ; voici l'antichambre de l'Œil-de-Bœuf, qui semble pleine encore de la rumeur des courtisans, du mouvement d'une cour impatiente de plaire au maître. Traversons la Chambre de parade, qui fut comme le centre de la monarchie et où mourut celui qui, par l'éclat unique de sa fortune, avait ébloui le monde. En suivant la Grande Galerie et les appartements de marbre et d'or, nous arrivons à la Chapelle où se célébrèrent les unions royales, les mariages princiers, les baptêmes des dauphins et aussi les pompeuses funérailles. De l'autre côté du Château, nous trouvons les appartements de la Reine et la chambre mémorable où, pendant trois règnes, naquirent les Enfants de France.

Dans l'intimité des cours intérieures, inconnues du public d'aujourd'hui comme de celui de jadis, se multiplient les cabinets, les pièces secrètes, les passages et les réduits aux boiseries délicates, où les reines devinrent

de simples femmes, où Louis XV et Louis XVI se livrèrent à leurs divertissements, à leurs plaisirs si différents, où bien des anecdotes de l'ancien régime prennent leur explication, pour qui sait patiemment identifier les emplacements et préciser les lieux.

Descendons maintenant dans les Jardins. Il faudra peu d'effort pour reprendre les promenades royales, se figurer qu'on suit Louis XIV, Monseigneur, Madame la duchesse de Bourgogne, tandis que la longue file des « roulettes » se déroule sur les allées de Latone ou du Tapis-Vert, et que les margelles de marbre reçoivent en pluie jaillissante les eaux glorieuses et délivrées.

S'il est tel coin retiré du parc où le goût du temps de Louis XVI a tenté quelques transformations « à l'anglaise », et si l'on y cherche plutôt les dames de Marie-Antoinette, avec les chapeaux de bergères et les robes de linon, Versailles garde avant tout la marque de son créateur dans les lignes intactes du Grand Siècle.

Les marbres et les bronzes sont à la place que leur désigna Charles Le Brun, où les

ont vus Racine et Boileau ; les eaux ont perdu peu de chose de ces effets singuliers dont s'émerveilla Madame de Sévigné ; les blanches marches, où grandissent çà et là, d'année en année, les taches roses, sont celles que balayait la traîne de Madame de Montespan, conduisant la promenade de la Cour.

Ces degrés, ces pièces liquides, ces parterres, ces larges perspectives ouvertes sur la plaine lointaine ou sur les bois de la colline, ce décor de fleurs, d'eau et de pierre, cet enchantement du regard et de la pensée, c'est encore l'œuvre ancienne qui rappelle à la postérité, autour du Versailles de Mansart, le nom de Le Nôtre.

Dédaigné comme une grandeur morte, oublié longtemps par ceux-là même qui eussent dû en tenir le respect éveillé, méprisé aussi par tant d'artistes français déracinés de leur tradition, Versailles a repris, depuis peu d'années, la place d'exception et de gloire qu'à d'autres titres les siècles monarchiques lui avaient conférée.

Des peintres et des sculpteurs modernes

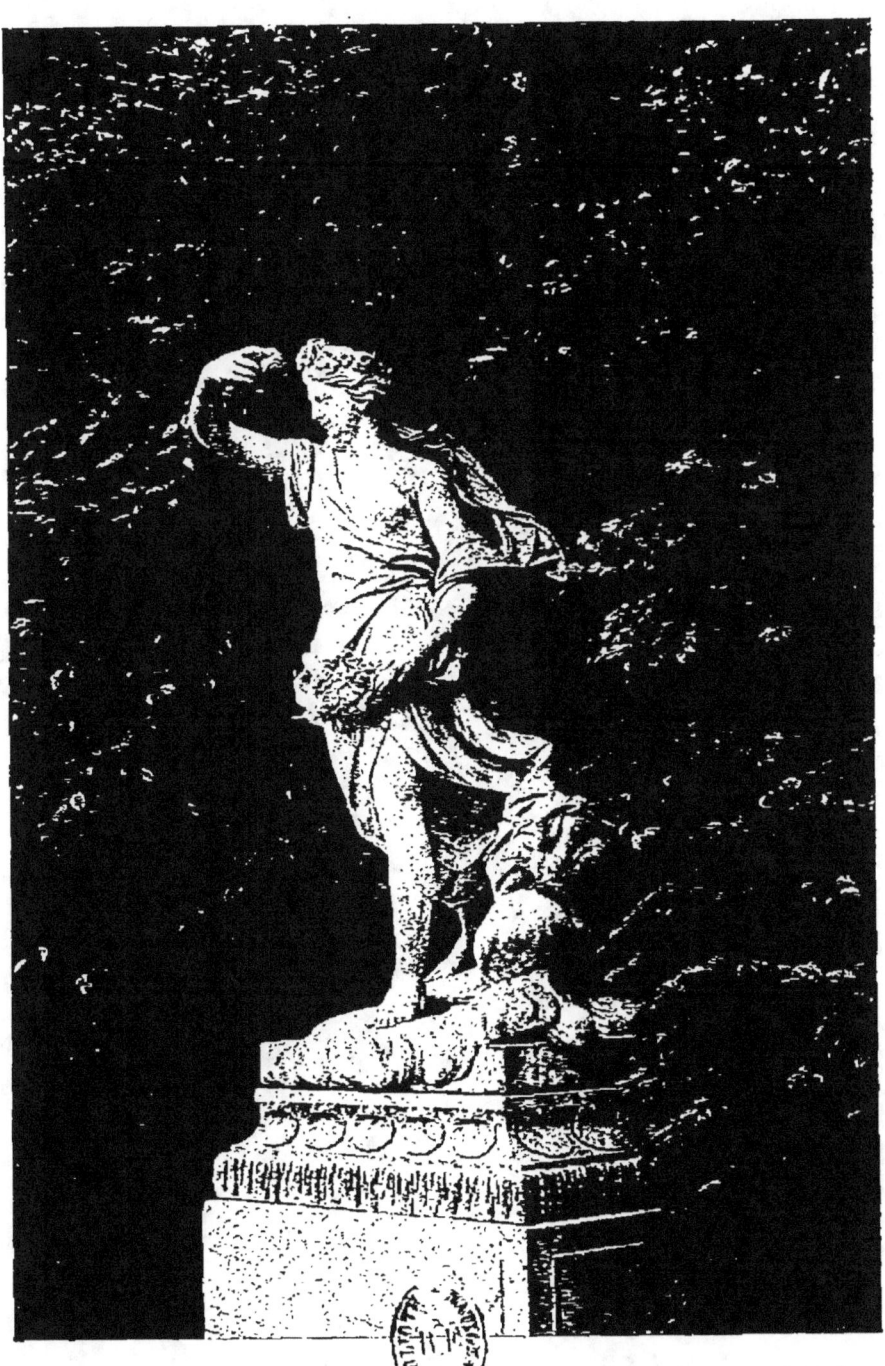

L'AURORE
Par Magnier
BOSQUET DES DOMES

s'intéressent passionnément à ce qu'il peut donner d'inspiration, de motifs et de modèles ; des poètes, familiers de son parc endormi, chantent le charme varié de ses quatre saisons ; un public toujours renouvelé de visiteurs proclame à voix haute l'étonnement de le découvrir, tandis qu'une petite église de dévots plus discrets sait à quels jours et à quelles heures célébrer son culte paisible.

Nous mesurons aujourd'hui, après l'avoir trop méconnu, ce qui manquerait au patrimoine de la nation et au témoignage de son génie, si Versailles eût été détruit.

> O Palais, horizon suprême des terrasses !
> Un peu de vos beautés coule dans notre sang...

Ainsi parlent, avec Albert Samain, tous ceux des nôtres qui expriment ou dirigent la sensibilité contemporaine. L'impertinence d'Alfred de Musset rimant sur « l'ennuyeux parc de Versailles » nous laisse moins choqués que surpris ; car il n'est pas pour nous de beauté plus émouvante que celle de ces architectures, où se composent avec tant d'harmonie les jeux de la lumière, de la verdure et des eaux.

Nous y associons la sculpture qui les décore et qui représente, en sa maturité, cet art qui fut toujours un art de France. La convention pompeuse de la peinture de l'époque, l'esthétique impérieuse et tout italienne du grand ordonnateur Le Brun n'ont eu presque nulle prise sur la robuste originalité de nos sculpteurs. Soumis aux nécessités d'un ensemble décoratif, ils ont su garder dans l'exécution les qualités de leur race et douer leurs nobles figures de grâce et de vérité.

A ces vieux maîtres, prodigues de chefs-d'œuvre et pour lesquels nous avons été si ingrats, ce petit livre veut avant tout rendre hommage. Il essaie en même temps de résumer, au cours d'une promenade, quelques-unes des claires et fortes leçons que donne Versailles.

A quelques pas de Paris, la ville la plus agitée et la plus bruyante, les grands ombrages ouvrent un refuge de silence et de recueillement. Cet asile pour les amoureux du rêve est aussi un lieu d'élection pour les chercheurs de beauté. Celui qui a une fois

pénétré Versailles ne se lasse donc pas d'y revenir. C'est un ensemble incomparable qu'offrent, sans jamais l'épuiser, à la joie de son esprit, au plaisir de ses yeux, ce château qui, par sa structure même, est une image de la monarchie, ces jardins qu'une volonté singulièrement forte a fait surgir du terrain le plus ingrat, ce parc aux lointaines percées, où semblent retentir encore les sonneries des chasses royales, et ces larges surfaces d'eau vivante qui reflètent, depuis deux siècles et demi, le ciel changeant et léger de l'Ile-de-France.

LES

JARDINS DE VERSAILLES

Il n'est pas de plus noble spectacle que celui qui s'offre des balcons de la Grande Galerie, ouverts sur les bassins du Parterre d'Eau. C'est la vue royale par excellence, celle qui suffirait à donner en quelques minutes une idée nette de la somptueuse création de Louis XIV.

Le visiteur est fatigué de son parcours à travers les trois étages de l'immense château. Il a rempli ses yeux des décorations précieuses, des chefs-d'œuvre du bois et du bronze, des mosaïques de marbres et des plafonds dorés. Il s'est ému dans

les chambres royales aux souvenirs évoqués ; il s'est attardé dans les salles du Musée, vivantes des scènes et des portraits qui les animent. L'histoire et l'art des derniers siècles se sont révélés à lui dans ce qu'ils ont de plus raffiné et de plus français. Il est accablé de tant de grandeur et de magnificence, quand ses pas le ramènent en cette galerie fameuse, au centre de l'habitation, où viennent s'accumuler les plus rares ouvrages.

Le paysage et son artifice grandiose continuent l'enchantement du palais. Les fonds lointains, les horizons des collines boisées sont presque seuls purement naturels : la pièce d'eau des Suisses et celle du Grand Canal peuvent sembler encore des lacs harmonieux, ramenés à la ligne symétrique par un travail à peine sensible ; mais, par degrés, en se rapprochant du Château, l'art se laisse voir, s'affirme et s'étale. Les gazons se découpent, les arbres se taillent, les eaux se concentrent, les statues se multiplient. Autour de la maison royale, la nature est entièrement asservie ; tout y a été construit et manié de façon à ne plus laisser paraître que l'œuvre de l'homme.

La volonté d'un roi et le génie d'une époque ont fait d'un sol rebelle le plus riche jardin. Il faut un certain effort pour se rappeler qu'aucune partie des environs de Paris n'était plus sauvage et plus dé-

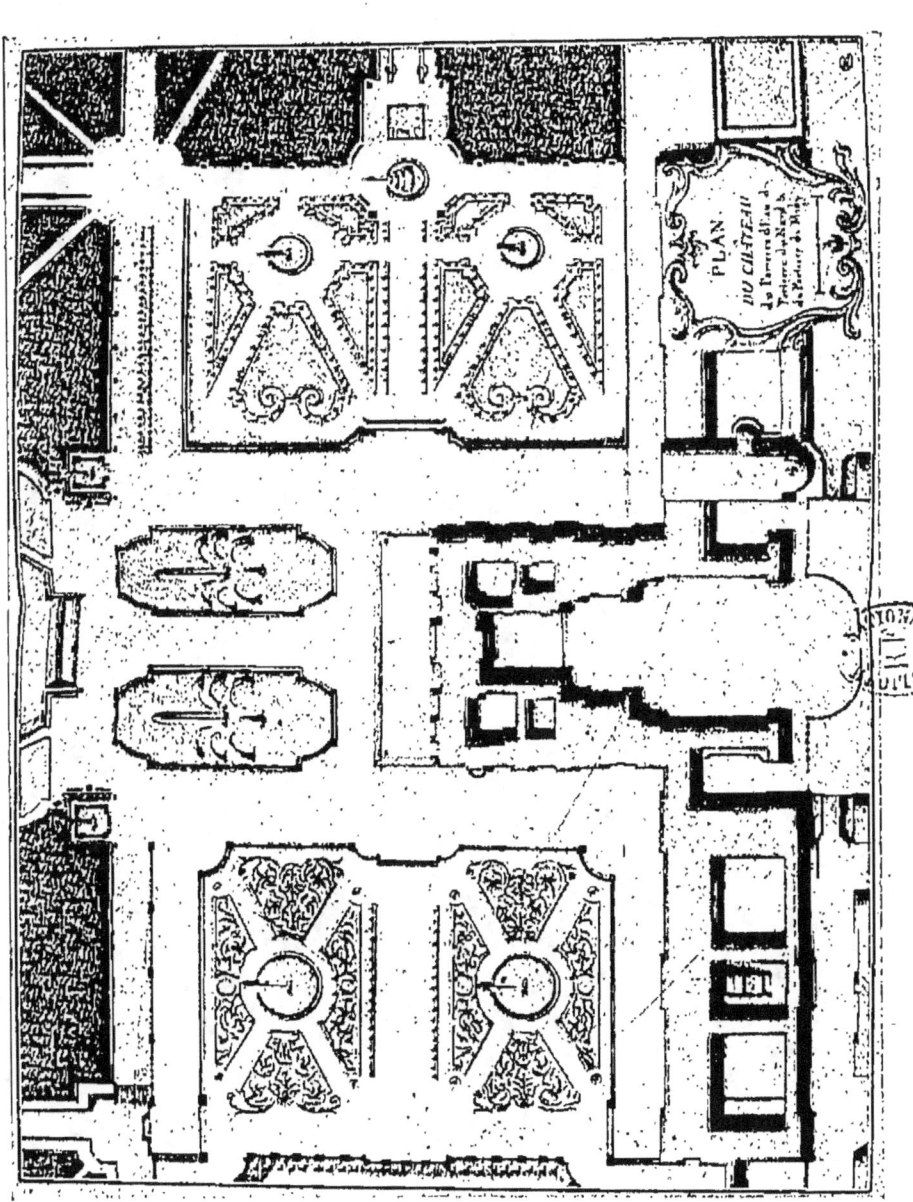

PLAN DES PARTERRES AUTOUR DU CHATEAU

Tiré d'un album exécuté pour Louis XV

laissée, quand Louis XIII y construisit un petit château et y établit un parc de chasse. Même après lui, ce n'était qu'un terrain boisé et marécageux, qui s'est transformé, sur le désir de Louis XIV, en ce brillant ensemble de plantations régulières, de bosquets, de pièces d'eau et de fontaines.

Les terrasses sont faites presque totalement de terres rapportées ; l'étroite butte primitive s'est élargie en proportions énormes pour asseoir le Château et ses abords. De chaque côté se découpent les parterres du Midi et du Nord, avec leurs arabesques, leurs rinceaux, leurs fleurs de lis. Entre eux, devant la Galerie des Glaces, dorment deux larges nappes liquides, attendant que la gerbe des jets vienne en éveiller les surfaces. C'est ce qu'on appelle le Parterre d'Eau, désignation qui s'appliquait mieux à un état plus ancien de cette terrasse, où des courants d'eau, ingénieusement variés, formaient des dessins symétriques analogues à ceux des parterres de Le Nôtre et entourés, d'ailleurs, de buis et de gazon.

Tout ce décor, riche en complications hydrauliques, s'est peu à peu simplifié dans une conception plus belle. Le Roi n'a voulu, sous les fenêtres de sa maison, qu'un double et pur miroir qui n'en brisât point l'image ; et sur le marbre qui l'entoure, bientôt après se dressèrent de magnifiques groupes

de bronze, assez grands pour qu'on pût en saisir la ligne des balcons de la Galerie.

Les deux nappes semblent répondre à celle du Canal, qui miroite dans le lointain. Autour d'elles, de tous côtés, à la descente des allées vers les parterres inférieurs, on aperçoit des vases chargés de fleurs et aussi de blanches statues rangées le long des charmilles.

Elles se détachent tantôt sur le ciel, tantôt sur les sombres verdures. On désire approcher et contempler de plus près ces formes harmonieuses, connaître le symbole qu'elles expriment et la pensée qu'elles réalisent. On songe qu'elles ont survécu à des générations qui les comprenaient mieux que nous ; elles ont vu la gloire de trois règnes ; les paniers de brocart et les habits brodés ont frôlé le socle qui les porte ; elles assistèrent ensuite à l'heure du déclin, et nous pouvons avec émotion regarder en elles des témoins du passé.

Mais elles attestent encore bien autre chose. Les artistes de nos jours honorent beaucoup d'entre elles comme des chefs-d'œuvre ; ils viennent les contempler et les étudier, quand il leur plaît de se rendre attentifs aux rêves et à la tradition de leurs aînés.

Si l'on s'avisait trop vite cependant que c'est tout un musée de sculpture française qui reste à parcourir en nos jardins, — une collection complète,

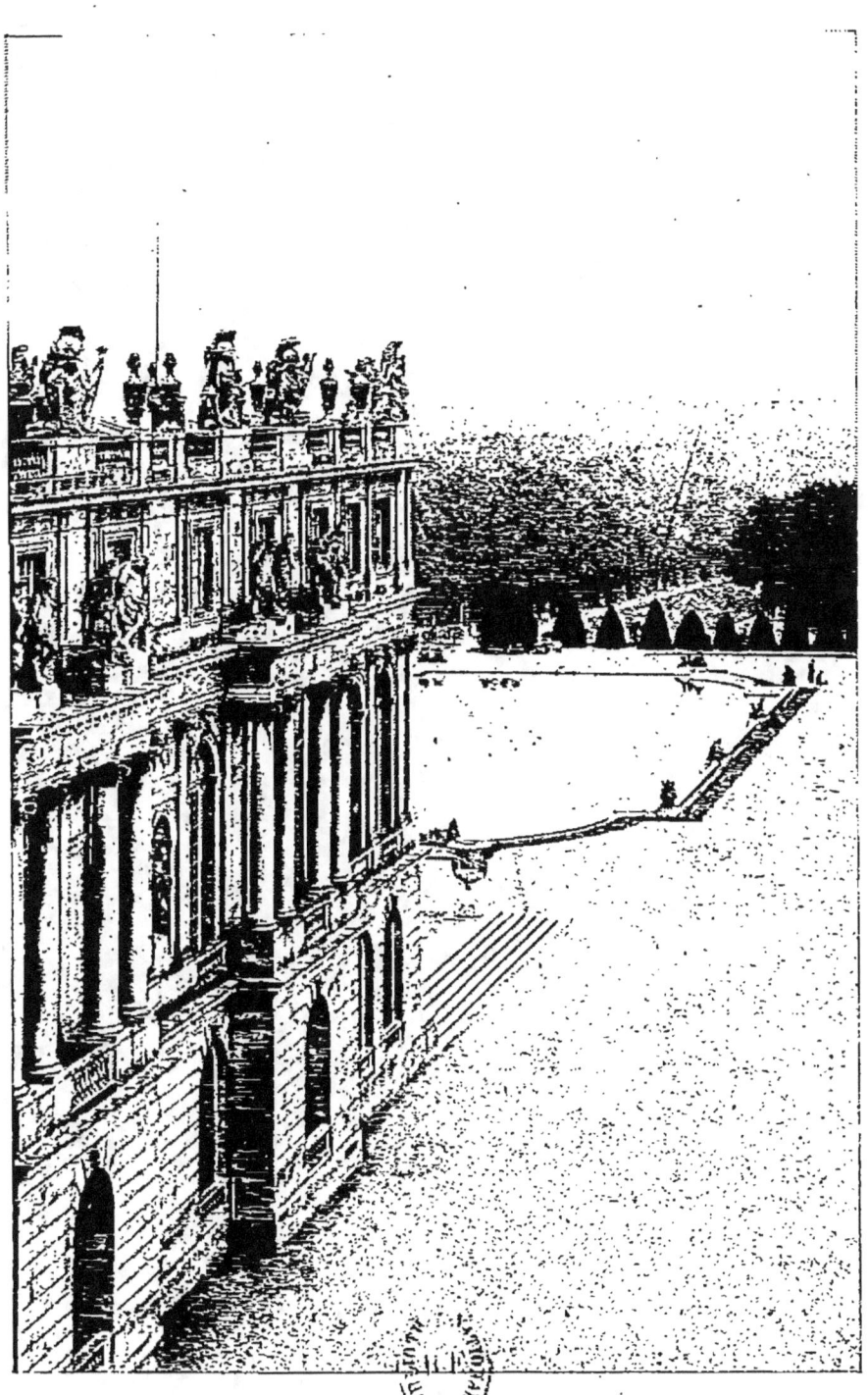

LE CHATEAU ET LE PARTERRE D'EAU
VUS DE L'AILE DU NORD

où sont représentés tous les grands noms de deux siècles d'art, — plus d'un promeneur sortant du Château hésiterait devant cette fatigue nouvelle. Mais l'enseignement qu'il doit en recueillir peut être pris dans le plaisir le plus reposant, dans la joie d'un jour d'été, alors que les parfums montent des parterres fleuris et que l'air très pur vivifie l'attention et soutient la marche. Après plusieurs heures passées dans les appartements, on trouve une sorte d'apaisement à la promenade parmi ces jardins et ces bosquets, consacrés également par l'histoire.

Descendons sur la terrasse et visitons l'une après l'autre les œuvres qui s'harmonisent si bien avec l'architecture du parc et révèlent l'âme sincère et magnifique de nos pères; nous goûterons, en même temps, la fraîcheur des grands ombrages que les années ont faits plus beaux.

Les longues lignes du Château s'imposent au regard sans qu'aucune plantation d'arbres les vienne interrompre. Vers l'aile du nord seulement de hauts feuillages les rejoignent et semblent les prolonger. Mais l'édifice est entouré d'un vaste terre-plein, où toute la décoration reste basse et comme écrasée, afin de mieux faire valoir la construction majestueuse qui la domine et permettre de n'en perdre aucun détail.

Cette décoration fut difficile à exécuter, et, bien que l'idée principale n'ait guère varié, elle nécessita des tâtonnements et des remaniements multiples, dont les estampes anciennes gardent les traces. Louis XIV en aimait la pensée, et, pour réaliser son rêve, les recherches, les essais, les destructions ne le fatiguaient point. Après avoir changé trois fois l'aspect du Parterre d'Eau, il finit par être satisfait de celui qu'achevèrent ses architectes en l'année 1684.

Mais les courtisans, surtout ceux dont l'humeur fut de médire et qui restèrent mécontents par profession, se plaignaient de la nudité de ce grand espace et de l'incommodité du soleil à tous les abords du Château. Parmi les critiques plus ou moins justifiées que provoquait Versailles, celle-ci passait pour la mieux fondée, et Saint-Simon dénigrait les jardins, « dont la magnificence étonne, mais dont le plus léger usage rebute ». — « On n'y est, ajoutait-il, conduit, dans la fraîcheur de l'ombre que par une vaste zone torride, au bout de laquelle il n'y a plus, où que ce soit, qu'à monter et à descendre. » Avec une humeur moins amère, nous souffrons aujourd'hui des mêmes inconvénients que les sujets du Grand Roi.

Et pourtant, ces chemins de sable, qui paraissent trop larges à notre flânerie, étaient alors nécessaires au déploiement d'une cour somptueuse. De nos

LA GRILLE DE L'APPARTEMENT DU DAUPHIN

jours encore, on peut s'en rendre compte lorsqu'une fête officielle ou simplement le dimanche populaire des « Grandes Eaux » amène à Versailles une foule exceptionnelle. N'hésitons point à passer devant le Château, entre les deux bassins, et allons en face du couchant voir fuir à l'horizon la perspective du Grand Canal.

A mesure que nous avançons, le Parterre de Latone se développe devant nous. En haut des marches qui y descendent, se dévoile brusquement la fontaine qui le nomme et que les yeux ne soupçonnaient pas, puisque, des balcons même de la Galerie des Glaces, elle ne se laissait point apercevoir.

Au centre du large parterre en fer à cheval, que bordent les ifs aux formes géométriques, est le charmant bassin, peuplé de figures de bronze doré, au milieu duquel s'élève, sur un massif en pyramide, le groupe de Balthazar Marsy, Latone et ses enfants. La mère d'Apollon et de Diane, à genoux et serrant son jeune fils, implore la justice de Jupiter ; le dieu change en grenouilles, autour d'elle, les paysans de Lycie, coupables de lui avoir refusé assistance, et la métamorphose continue aux deux autres bassins du Parterre.

La place centrale accordée à un tel sujet, dans la décoration de Versailles, s'explique par l'idée mythologique qu'on retrouve aux points principaux du

parc. N'oublions pas que Latone est la mère d'Apollon, et que le dieu du Soleil désigne partout Louis XIV. Tout au fond des jardins, au milieu de la perspective qu'on embrasse de ces degrés, le motif du char d'Apollon répond à celui de Latone, et c'est à l'extrémité du Grand Canal qu'en certains jours de la belle saison le soleil se couche dans sa gloire.

A la cour du Grand Roi, chacun savait la signification de ces symboles ; les artistes s'en inspiraient pour leurs compositions ; les madrigaux et les odes y multipliaient les allusions adulatrices ; et La Fontaine nous conserve le sentiment des contemporains en montrant Louis XIV, au lieu même où nous sommes, lorsqu'il vient contempler, à l'heure la plus belle, les admirables horizons de son domaine :

> Là, dans des chars dorés, le Prince avec sa cour
> Va goûter la fraîcheur sur le déclin du jour ;
> *L'un et l'autre soleil*, unique en son espèce,
> Etale aux regardants sa pompe et sa richesse.
> Phébus brille à l'envi du monarque françois ;
> On ne sait bien souvent à qui donner sa voix :
> Tous deux sont pleins d'éclat et rayonnants de gloire !...

Ces vers ne sont pas des meilleurs du poète, mais ils n'en demeurent pas moins fort instructifs et nous rappellent, dès le début de notre promenade, la pensée ordonnatrice de Versailles.

Réjouissons nos yeux quelques instants de l'étendue du spectacle, du dessin harmonieux et

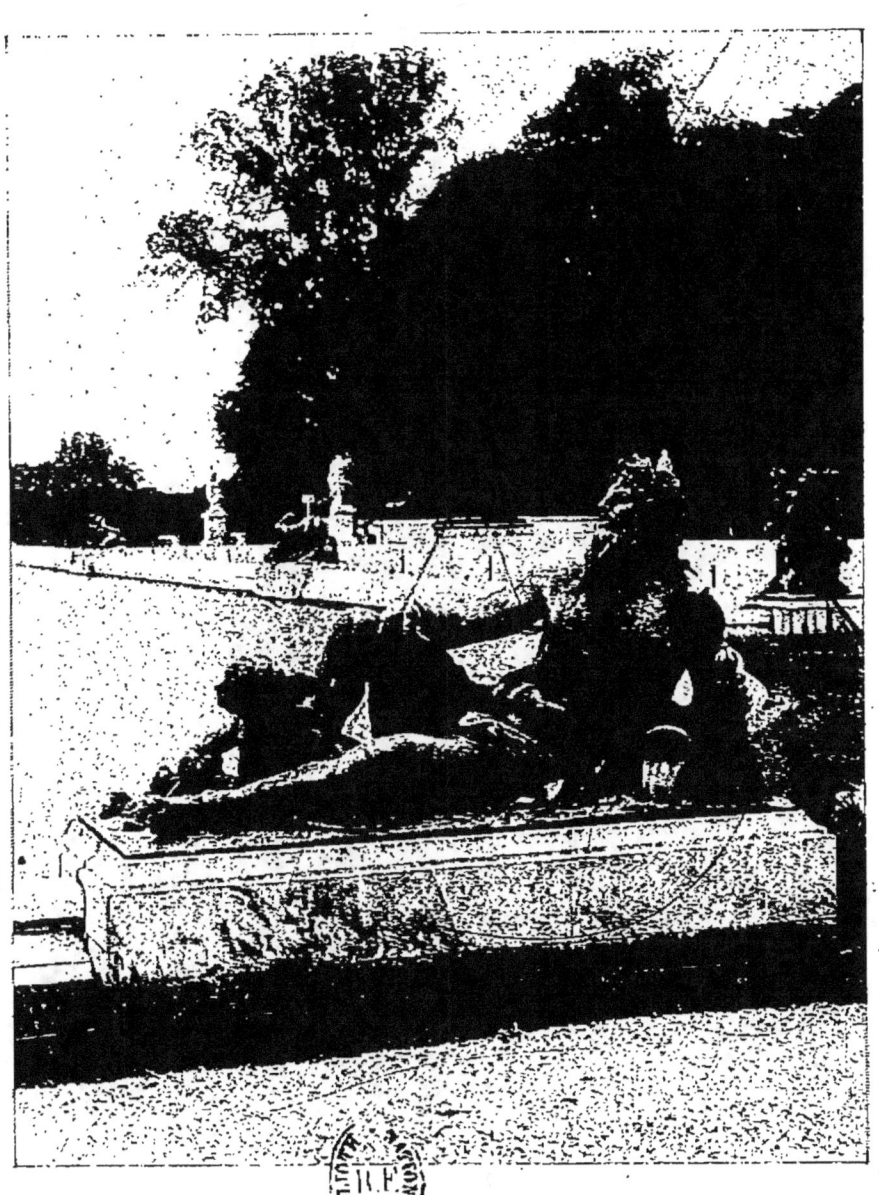

LE FLEUVE DE LA GARONNE
Par Coyzevox
PARTERRE D'EAU

double du parterre, de l'éclat des vases qui embellissent les terrasses d'une profusion de fleurs. A nos côtés, aux extrémités du large degré, se dressent deux vases géants, dont la dimension convient à de tels espaces. Avec leur pied de marbre s'élançant d'un cube de pierre, avec les têtes de bélier qui forment les anses et les souples couronnes de feuillage ornant le vaisseau, on les admirerait partout ; mais, en ce lieu, leur présence est significative, car le motif central offre précisément le « Soleil » de Louis XIV, le symbole fameux traduit suivant son désir par une tête triomphale auréolée de rayons.

La grande façade développe ici sa longueur de quatre cent quinze mètres (qui atteint six cent soixante-dix mètres avec les façades en retour). La monotonie de cette immense bâtisse est rompue par les avant-corps, formés de colonnes que surmontent cent deux statues, par les sculptures en relief qui encadrent les fenêtres cintrées du premier étage, par les clefs des arcades du rez-de-chaussée, enfin par les trophées et les vases de pierre couronnant la balustrade de l'attique. Détruits lors des restaurations du premier Empire, ces derniers ornements ont été rétablis au centre du Château.

Quatre bronzes d'après l'antique, posés contre le

mur, sont d'assez belles fontes françaises, un peu noires, premiers essais des frères Keller pour Versailles ; ces figures, Bacchus, Apollon, Antinoüs et Silène, annoncent les merveilles de bronze du Parterre d'Eau, tandis que les deux gros vases de marbre, placés aux angles de la même terrasse, semblent continuer, au seuil des jardins, la sculpture décorative répandue si abondamment sur les façades.

Le premier est de Coyzevox. Le pied svelte et puissant soutient une coupe ouvragée de feuilles d'acanthe ; les deux anses sont formées d'une tête de faune grimaçant, à la barbe tressée. Le haut vaisseau porte un bas-relief imité d'une peinture de la Galerie des Glaces. Les scènes qu'il retrace furent d'une actualité glorieuse ; elles représentent la prééminence de la France reconnue par l'Espagne, après la défaite des Turcs par nos armes, en Hongrie (1664). D'un côté, des guerriers enturbanés sont mis en déroute par Hercule et par la France, sous la fière apparence d'une femme casquée. De l'autre, se dresse la même figure, devant laquelle s'incline une autre femme, l'Espagne, avec le lion à ses pieds. Tel est le « vase de la Guerre », sous les fenêtres du salon qui porte ce nom.

Le vase de la Paix est identique ; le bas-relief seulement diffère. C'est une allégorie des traités d'Aix-la-Chapelle (1668) et de Nimègue (1678-79).

Le jeune Louis XIV, couronné d'olivier, est assis sur un trône ; près de lui, se tient Hercule, le demi-dieu qui fut une de ses images olympiennes ; la Victoire suspend des trophées à un palmier. Dans l'autre groupe les Renommées portent des branches d'olivier ; l'une d'elles tient un caducée et indique ces mots inscrits sur une tablette : *Pace in leges suas confecta Neomagi, 1679.* Ce vase est de Jean-Baptiste Tubi, sculpteur romain, devenu de bonne heure sujet du roi de France et l'un des meilleurs artistes qu'il ait employés.

Les bronzes déploient maintenant devant nous leur magnificence. Le long de la margelle des deux vastes bassins, la merveilleuse matière, patinée par le temps, étale ses œuvres de grâce et de majesté. Elles valent qu'on les examine à loisir, car elles forment, par leur réunion ingénieuse, le plus important ensemble de ce genre qui existe dans le monde.

Chaque bassin est décoré de quatre statues couchées, figures de fleuves et de rivières de France, de quatre groupes de nymphes et de quatre groupes d'enfants debout aux angles de la pièce d'eau. Sauf ces derniers, les morceaux portent le nom de l'artiste qui les a modelés et la signature des fondeurs du Roi, les frères Keller, de Zurich, avec la date de la fonte

dans les ateliers de l'Arsenal de Paris. La plus ancienne est de 1687, la plus récente de 1690.

Par ces indications, l'étude de ce grand ouvrage est singulièrement simplifiée. Au reste, dès le premier coup d'œil, on se rend compte que les sculpteurs qui créèrent les modèles de cire subordonnèrent exactement leur travail à la conception de l'ensemble. Nous savons, en effet, que l'invention et la disposition des figures du parc appartenaient à un ordonnateur général, le Premier Peintre du Roi, Charles Le Brun. Les croquis destinés aux sculpteurs étaient de sa main, au crayon et au lavis ; il les soumettait au Roi et les remettait, avec son approbation, aux artistes chargés d'exécuter d'abord une maquette précise, puis le modèle définitif. On n'a pas conservé les dessins originaux qui servirent à composer la décoration du Parterre d'Eau ; mais il est certain que, sur ce point comme sur tous les autres, le Premier Peintre donna ses projets. Non seulement il désigna les sujets et imposa les attitudes, mais encore il évita aux artistes toute hésitation dans le choix des symboles et des accessoires. De cette façon fut assurée l'unité d'exécution de la magnifique assemblée de bronze qu'on désirait et qui devait être consacrée aux fleuves et rivières du royaume.

Ainsi guidé et comme maîtrisé, il semblerait que chaque sculpteur ne dût réaliser qu'une œuvre im-

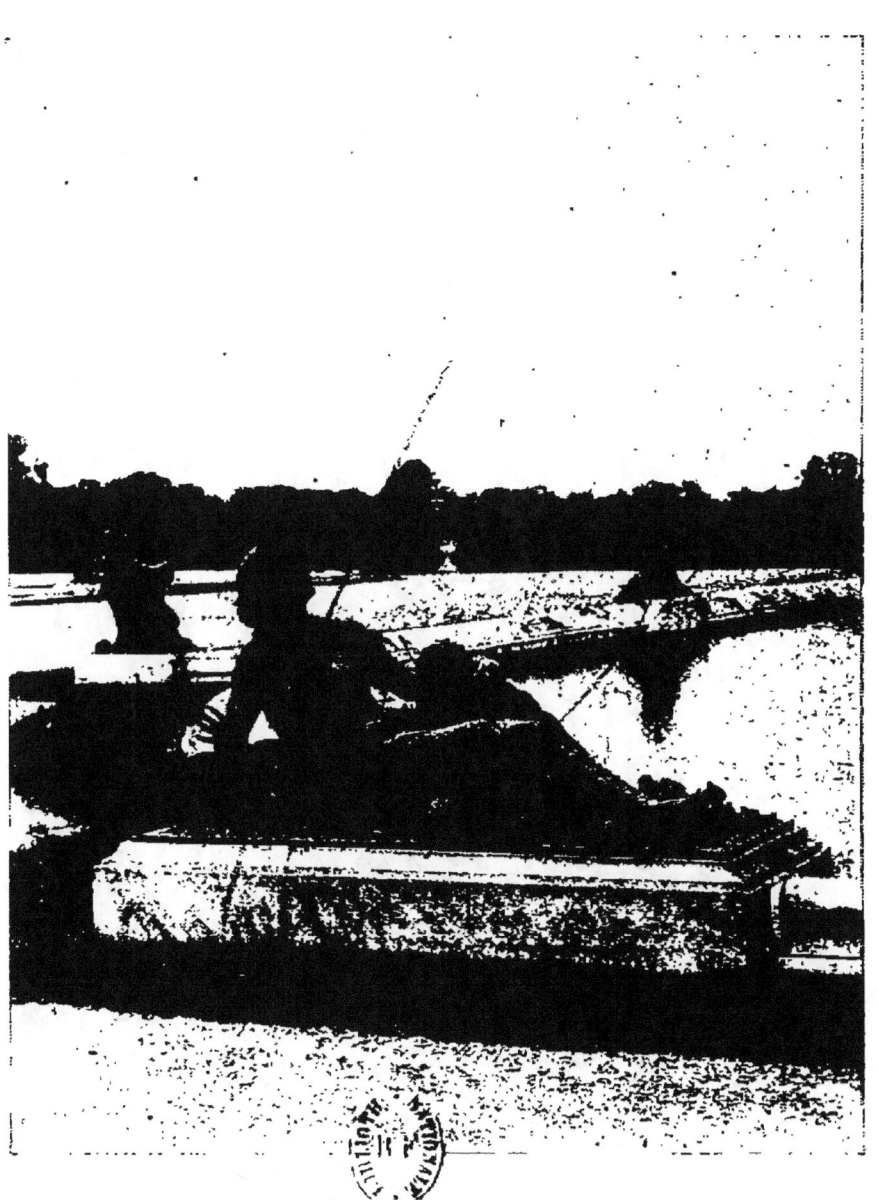

LA DORDOGNE
Par Coyzevox
PARTERRE D'EAU

personnelle concourant simplement à l'harmonie générale ; mais il n'en est rien. Tout en obéissant à une loi rigoureuse, chacun reste lui-même en ses manifestations d'artiste ; et tout d'abord la puissance de Coyzevox et la souplesse de Tubi les placent hors de pair ; on distingue aisément l'élégant Le Hongre de l'expressif Le Gros, et c'est à peine si l'on est tenté de confondre entre elles des œuvres de maîtres secondaires, tels que Magnier, Raon et Regnaudin.

C'est Thomas Regnaudin, le sculpteur de Moulins, que nous rencontrons d'abord, au pied du vase de la Paix, avec ses deux figures couchées de la Loire et du Loiret. Le fleuve de la Loire est représenté, suivant la formule antique, par un vieillard robuste et souriant, couronné de fleurs de roseaux, tenant une corne d'abondance. Une écrevisse et de beaux légumes de France sont épars sur le sol. La double source qui jaillit d'un rocher, symbolise apparemment les cours parallèles de la Loire et de l'Allier. La longue barbe du Fleuve caresse sa poitrine ; le regard semble chercher au loin, alors que, près de lui, un petit génie, soufflant dans un coquillage, déploie ses ailes impatientes.

Sur le même plan, la rivière du Loiret a la même beauté puissante, un peu lourde, mais non sans noblesse. Cette femme au profil grave a mêlé des fleurs à ses cheveux tressés ; elle s'appuie sur une

urne renversée d'où l'eau s'épanche, pendant qu'un Amour lui présente une corne chargée de fruits. L'urne est énorme, pour rappeler les fameuses « Sources », dont la seconde, le « Bouillon », jaillit en 1672. Un serpent, une grenouille, des pommes de pin ont été modelés dans la cire avec le soin réaliste d'un Bernard Palissy.

A l'autre extrémité du bassin sont les figures de Tubi, le Rhône et la Saône. Le fleuve a le visage sévère sous sa couronne de feuillage ; son corps, nerveux, mais abandonné, s'appuie sur le rocher, d'où la source jaillit. Un petit Triton souriant semble questionner le vieillard, qui l'aide à soulever un aviron. La Saône est nonchalamment couchée. Couronnée de fleurs et de vigne, elle sourit au Rhône, qui la regarde. Des pampres lui font une ceinture, et elle repose sur des épis. Le petit Amour qui lui tient compagnie s'amuse à presser des raisins. C'est une claire personnification de l'heureuse Bourgogne.

La Marne, au bassin du nord, soutient avec gravité la corne remplie des richesses de la terre. Près d'elle un jeune Triton soulève une guirlande et s'affermit sur un aviron. Moins humaine qu'une figure de Tubi, moins divine qu'une figure de Coyzevox, la statue fait pourtant honneur à Étienne Le Hongre, ainsi que son pendant, le fleuve de la

Seine. Celui-ci est un vieillard taciturne, à qui un petit génie sourit en offrant une corne débordant de fruits et d'épis. Le dieu est couronné de pampres et de roseaux ; mais, sur ce visage imposant, on souhaiterait, pour le mieux particulariser, une sérénité plus gracieuse ; rien dans ce bronze ne rappelle la Seine, à la marche lente, aux bords fleuris, parcourant ses provinces si paisibles, si doucement accidentées.

Coyzevox a été mieux inspiré en interprétant deux « idées » de Charles Le Brun pour les grandes rivières d'Aquitaine. Le dieu fluvial, qui symbolise la Garonne, est assis, appuyé sur le bras, et tient un gouvernail plongé dans les flots. Il fait penser, par sa majesté, au Rhin des vers de Boileau, « tranquille et fier du progrès de ses eaux ». La tête, qu'allonge une barbe flottante, est joviale ; la bouche ouverte rit spirituellement à quelque vision dans l'espace ; le repos détend le corps musclé ; un bel enfant ailé, blotti à ses pieds, répand les fleurs et les fruits, et joint sa grâce mutine à cette œuvre de tranquille force.

En face, la Dordogne, sous les traits d'une femme puissante, renversée et appuyée sur le coude, regarde, elle aussi, avec ravissement vers le ciel. Le petit génie qu'elle enlace suit son mouvement. Son noble front est chargé de fleurs ; autour d'elle sont

épars des fruits, des épis, du feuillage de vigne, et deux urnes jumelles, marquant la double origine de la Dore et de la Dogne, coulent sous son bras magnifique.

Le groupe enfantin, auprès de ces amples figures, se dresse comme une gerbe de fleurs entrelacées. La ligne redescend avec les Nymphes couchées qui les suivent, semblables à celles qui occupent, deux par deux, des places identiques sur les côtés de l'autre bassin.

Ces Nymphes du Parterre d'Eau ont été modelées par Le Hongre et Raon, au bassin du midi ; par Le Gros et Magnier, au bassin du nord. Le motif, varié seulement dans l'expression, reste le même. De petits dieux tout fleuris accompagnent ces belles formes féminines ; ce sont les génies de l'eau, de l'air et de la terre. Elles jouent avec eux, rieuses ou pensives, conduisent des dauphins, soulèvent des guirlandes, apprivoisent des oiseaux ou choisissent des fleurs. Les visages, parfois couronnés de feuillage, présentent de fins profils ; les corps nus étendus sur la margelle, s'enveloppent à peine dans une draperie, laissant voir une jeune poitrine, des jambes pures et des bras ronds. Leur bronze a le reflet de l'eau où elles se mirent et il est doré par la lumière qui les caresse.

La plus délicieuse est certainement cette élégante

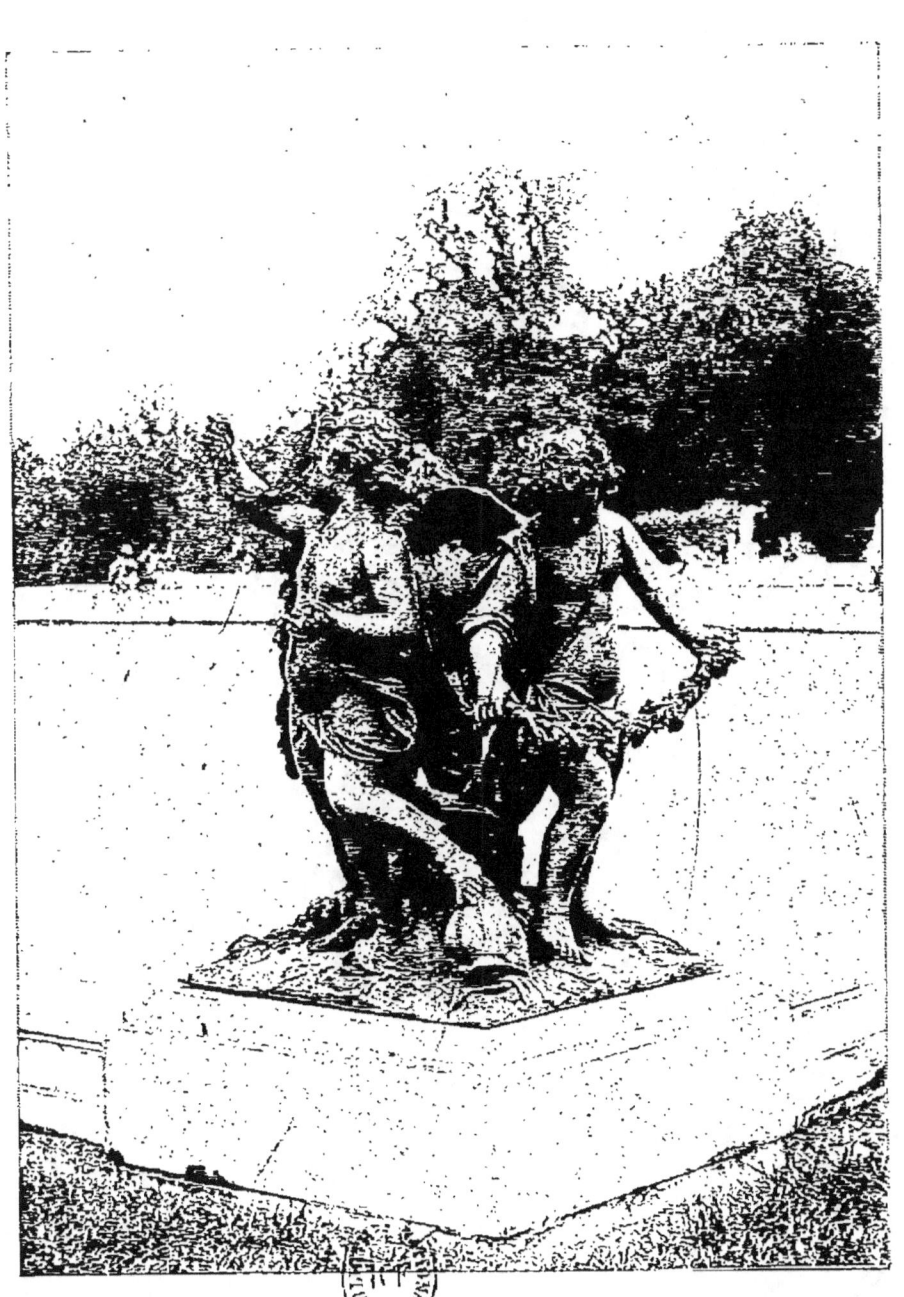

JEUX D'ENFANTS
Par Lespingola
PARTERRE D'EAU

déesse, aux cheveux bouclés et relevés par un diadème, que Le Hongre a posée sur l'extrême bord méridional. Elle est assise sur un sol jonché de beaux coquillages ; une de ses jambes s'allonge et continue la ligne sinueuse du buste. D'un geste un peu maniéré, harmonieux cependant, elle prend des bijoux dans une coquille présentée par son jeune compagnon, qui se renverse pour atteindre les doigts de la Nymphe rêveuse.

Les groupes de trois enfants égayant les angles des deux bassins n'ont rien des bambins joufflus qui rempliront de leurs jeux les compositions du xviiie siècle ; bien différents aussi de l'enfance véritable et de son enjouement naturel, ils appartiennent tout entiers à l'art du xviie siècle, un peu compassé, retenu, avec une ombre de dignité jusqu'en ses Cupidons replets et ronds, aux chairs creusées de fossettes. La grâce domine cependant, cette grâce que Louis XIV voulait mêler à la pompe de Versailles, aux allégories peintes des plafonds comme aux sculptures des jardins, et qu'il invitait Mansart à ne pas oublier, quand il lui recommandait de mettre « de l'enfance partout ».

Combien sont insouciants les gestes de ces jeunes êtres qui s'enlacent et se couvrent de fleurs ! Ils semblent jouer sur les margelles de marbre. En voici un porté sur les ailes d'un grand cygne

au col penché ; un autre, une fillette, se regarde dans un miroir, tandis que ses deux compagnons se dressent sur des jonchées de roses ; plus loin, des oiseleurs perchent sur leurs menottes des oiseaux prêts à s'envoler ; ici des danseurs, là des tritons qui soufflent dans les coquillages marins. Rien de plus délié que tout ce petit monde qui jette dans l'héroïque symphonie du parc sa note de gaieté.

Une autre évocation de l'enfance est toute voisine, de chaque côté de l'escalier qui descend au Parterre du midi. Ce sont les génies de bronze chevauchant des sphinx de marbre, qu'on vit longtemps au-dessus des degrés de Latone, à l'endroit où nous venons d'admirer les vases « au soleil ». Les « enfants aux sphinx » sont parmi les œuvres les plus populaires de nos jardins ; nous en avons retrouvé l'histoire véritable.

Modelés en 1660 par le vieux maître Jacques Sarrazin, le plus ancien sculpteur qui ait contribué à la décoration actuelle de Versailles, les bambins furent fondus par Duval après la mort de Sarrazin, et placés par les soins de Lerambert, son élève, sur les sphinx de marbre qu'il sculpta pour eux. Les bronzes furent d'abord dorés, puis dédorés pour s'harmoniser plus tard aux fontes de Keller.

Les sphinx sont accroupis sur une tablette de

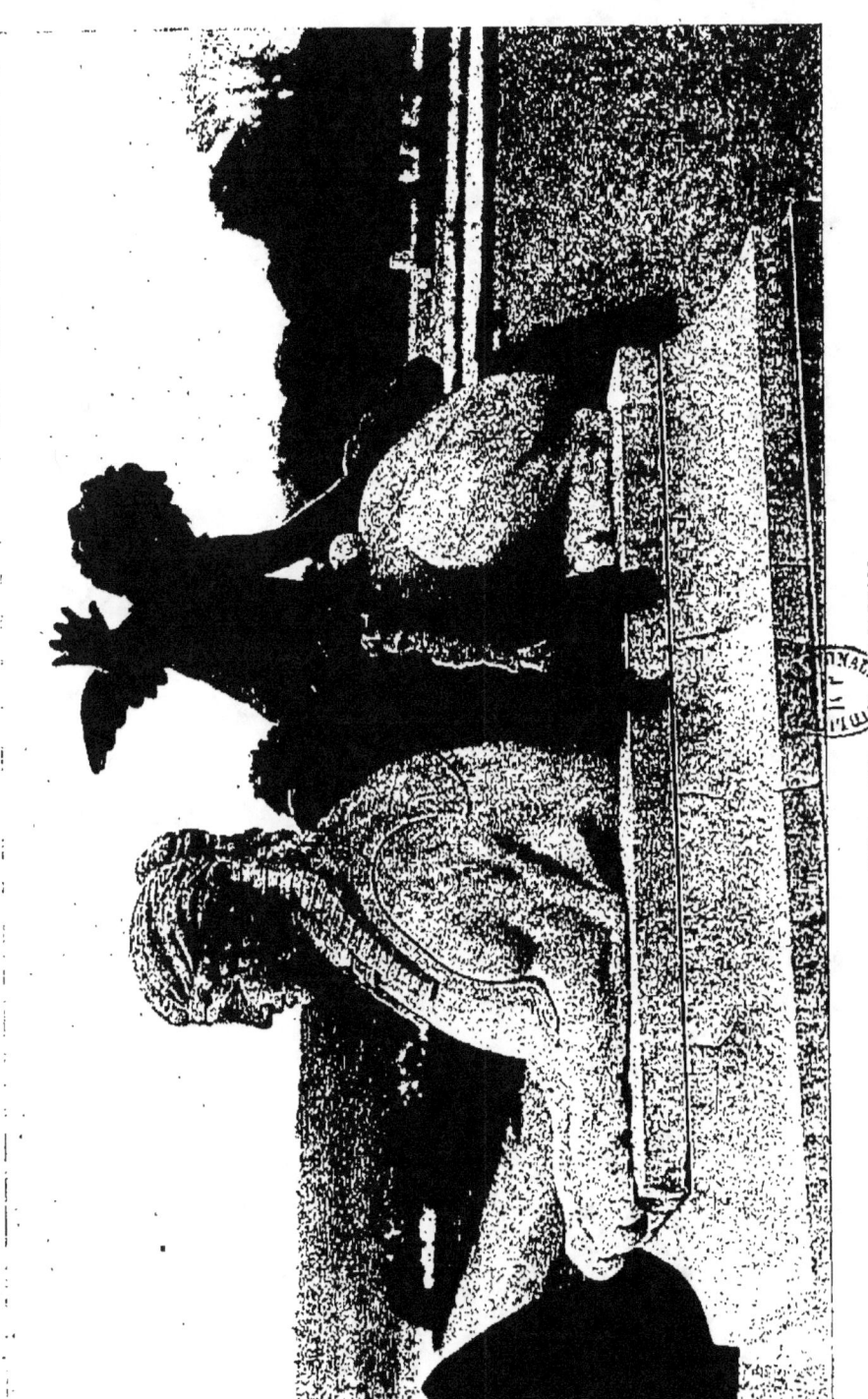

ENFANT AU SPHINX
Par Sarrazin et Lerambert
PARTERRE DU MIDI

marbre et se font face. Leur tête de femme est coiffée à l'égyptienne, un bandeau barrant le front ; les reins sont couverts d'une étole de bronze, qui sert de selle aux Amours. Ceux-ci diffèrent par leurs mouvements et l'expression rieuse de leur tête frisée. Ils ont en bandoulière le carquois garni de flèches, retenu à l'épaule par un ruban. L'un tient une couronne de fleurs tressées, l'autre une guirlande ; ils sont vivants, espiègles, et d'un effet imprévu en leur couleur de bronze foncé sur le blanc marbre des monstres impassibles.

D'une invention et d'une technique admirables, ces motifs introduisirent pour la première fois dans la décoration du parc ces enfants, si promptement multipliés dans les jardins, comme pour atténuer ce qu'il y avait de trop sévère dans le domaine royal renouvelé. Les groupes de Sarrazin et de Lerambert furent aussi les premiers ouvrages de bronze venus, en même temps que les beaux marbres, remplacer les termes et les statues de pierre qui avaient suffi au Versailles primitif. Leur place est ici particulièrement instructive, à côté de cet illustre Parterre d'Eau, où triomphe la maîtrise des grands fondeurs de l'Arsenal.

De l'autre côté du Parterre, deux fontes plus récentes que les « enfants aux sphinx » leur sont symétriques. Sur le degré conduisant au Parterre du

nord, ont été reportées, au xixe siècle, des figures accroupies, fondues par les Keller, qui s'y trouvaient autrefois, comme le montre un tableau d'Allegrain. Mais ces bronzes furent longtemps remplacés par les marbres des deux figures, que le Roi avait ordonnés à la même époque.

L'une est exécutée d'après un antique, l'*Arrotino* (le Rémouleur) des Offices de Florence, en qui les contemporains de Louis XIV voyaient un personnage de Tacite, Milicus, affranchi de Scevinus, aiguisant pour son maître le couteau de sacrifice avec lequel celui-ci veut immoler Néron. L'expression attentive de ce serviteur s'expliquerait par l'effort qu'il fait pour pénétrer le secret des conjurés, afin de le livrer à l'empereur.

La figure de femme est la Vénus de Coyzevox, qui porte, sur le marbre original, aujourd'hui au Louvre, la date de 1686. On sait aussi que c'est une imitation plutôt qu'une copie d'un antique fameux, dont les répliques existent à Paris, à Rome et à Florence. La tortue, qu'a conservée le sculpteur français à sa « Vénus pudique », indiquerait, paraît-il, « que les femmes vertueuses doivent être aussi retirées dans leurs maisons que cet animal l'est dans son écaille ». Ce fut une heureuse idée de mettre à Versailles cette reproduction exquise, que sa date rapproche des œuvres voisines. On connaît

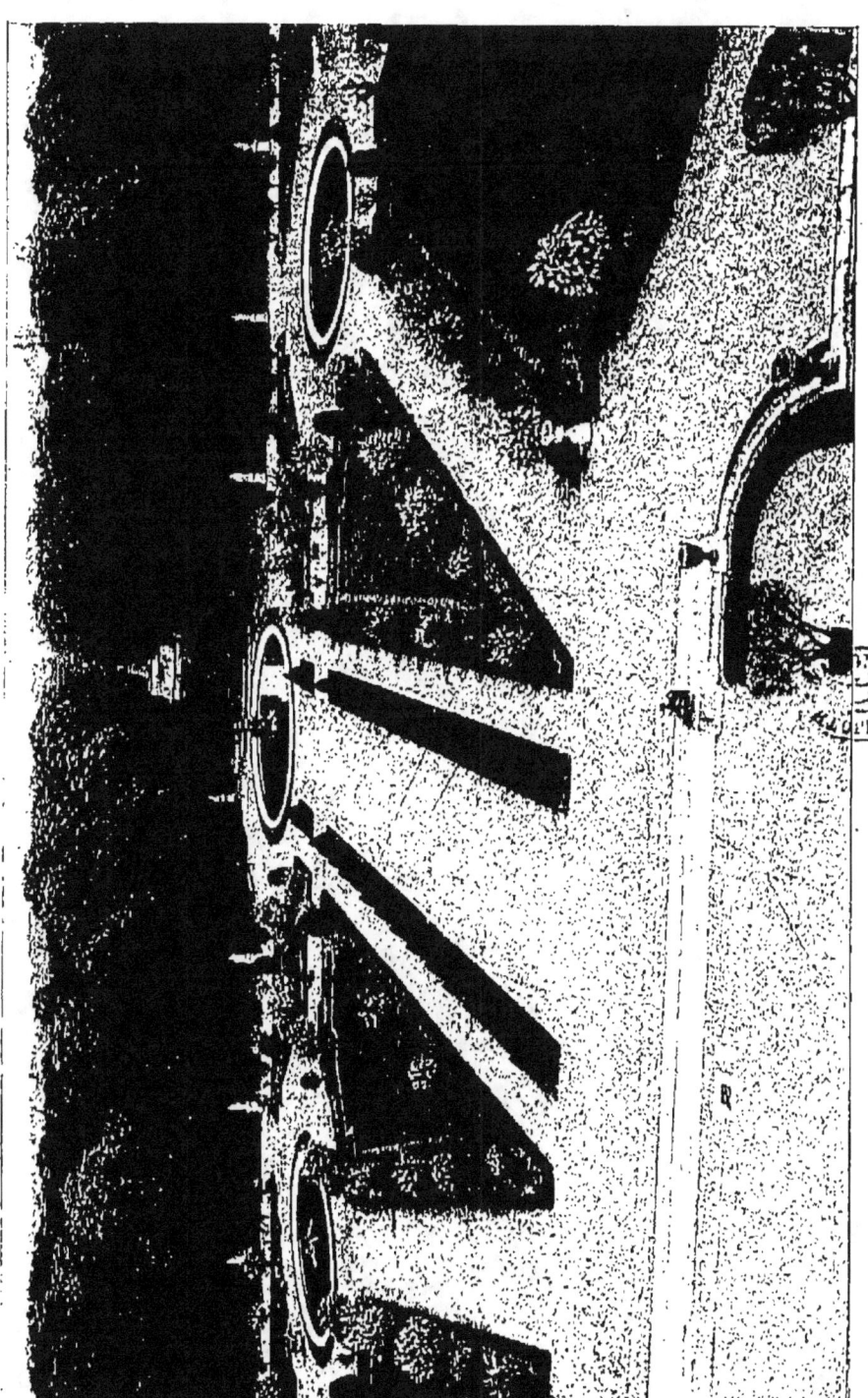

LE PARTERRE DU NORD ET L'ALLÉE D'EAU

la ligne harmonieuse du corps de la déesse, le joli geste des bras qui cachent sa nudité robuste, et l'expression de son visage doucement effarouché.

Les tablettes qui bordent les Parterres du nord et du midi supportent quelques vases de marbre, mais surtout une curieuse série de petits vases de bronze répétés deux fois, qui se rattachent par la matière plus que par le style, à la décoration du Parterre d'Eau. Toutes ces urnes, qui se remplissent de fleurs au printemps, sont dues à Claude Ballin, sauf une qui est de François Anguier, et le caractère de leur exécution s'explique par leur origine : Ballin était orfèvre du Roi, et il a traité ses modèles, fondus par Duval, comme ceux des meubles d'argenterie qu'il ciselait à la même époque pour Sa Majesté.

Les formes sont diverses et plaisantes. Sur les anses d'un de ces vases sont assis deux Amours nus, tenant leurs joues rondes dans leurs mains, les coudes appuyés sur le bord et penchés vers l'intérieur ; leurs regards se défient et leur mine boudeuse est d'un effet charmant. Un autre vase a un étroit collier de pampres, et pour anses deux têtes de bélier sur lesquelles s'appuient deux satyreaux au pied fourchu, au visage épais et rieur. Sur celui-ci, qui est une coupe, se dessinent des feuillages d'acanthe ; sur celui-là, des médaillons, un soleil,

des chimères. Ici, deux monstres aux seins de femme forment les anses ; là, ce sont des hures de sanglier ou encore des sphinx posés sur des coquilles au-dessus de têtes de lion.

Le corps de cette orfèvrerie de bronze porte parfois de simples guirlandes, parfois aussi des reliefs symboliques ; sur un des plus sobres, Ballin a modelé Apollon poursuivant Daphné et, de l'autre côté, Apollon vainqueur du serpent Python. C'est un jeu de déchiffrer ces faciles énigmes. Les écussons royaux qui se trouvaient sur quelques pièces ont été défigurés avec soin, aux temps révolutionnaires, et remplacés par de maladroits emblèmes.

Dirigeons-nous vers la colossale figure endormie, à l'entrée de la rampe ombragée qui descend à l'Orangerie. Si l'on suivait le terre-plein qu'elle décore, on arriverait aux « marches de marbre rose » que les vers d'Alfred de Musset ont célébrées. Jetons un rapide coup d'œil sur cette Cléopâtre (ou Ariane du Vatican), copiée à Rome par Van Clève. Ce travail de bon praticien ne saurait retenir l'attention, que sollicite tout à côté un groupement d'œuvres d'une originalité extrême.

Nous sommes devant l'un des « Cabinets des Animaux », celui que l'on désignait autrefois sous le nom de « Fontaine du Point du Jour ». D'un bassin carré surélevé descend dans un autre plus

petit, et au niveau du sol, une nappe liquide, qui voile dans sa chute des panneaux de marbre coloré. C'est une exquise harmonie que forment, aux heures du jaillissement de la fontaine, les eaux, les marbres et les bronzes. Car nous y retrouvons le bronze, et l'art des sculpteurs animaliers du grand siècle affirme une maîtrise surprenante dans les groupes de chasse posés aux angles de la margelle.

Là, un fort limier abat un cerf pantelant, qui semble bramer en son agonie et dont les yeux disent l'effroi. Le chien est sur la bête qu'il déchire ; sa tête se dresse et son regard appelle les chasseurs. En face, un tigre terrasse un ours. C'est la même disposition des corps, qui donne une ligne presque semblable. Le tigre s'acharne sur sa proie, l'ours vaincu va mourir, et, sous l'eau qui ruisselle, la lutte entre les fauves apparaît plus violente encore. Les vigoureuses cires de Houzeau furent fondues par les Keller en 1687.

La statue, qui a donné son nom à cette fontaine du Point du Jour, se place en retrait vers la descente de Latone. Elle est longue et fine, avec une étoile sur le front ; un coq est à ses pieds, sous les plis de la robe un peu traînante, qui découvre son épaule et ses bras. Sa main gauche se lève pour indiquer l'aurore. Gaspard Marsy lui a prêté la vaillance d'une jeune beauté française.

Deux autres figures féminines regardent vers le Parterre d'Eau. Elles font partie, comme le *Point du Jour* et toutes celles que nous allons rencontrer au voisinage du Château, de cette série de vingt-quatre marbres commandée par Colbert en 1674, pour figurer dans les méandres du parterre d'alors. Quand on décida d'abandonner cette forme, les statues qui n'avaient plus de place dans la décoration nouvelle furent néanmoins conservées aux abords de la maison royale, comme étant les plus soignées et les plus précieuses.

Charles Le Brun, qui en avait conçu l'idée, les répartit en six groupes d'allégories conformes aux habitudes du temps. On y trouve, en effet, les Quatre Éléments, les Quatre Saisons, les Quatre Heures du Jour, les Quatre Parties du Monde, les Quatre Poèmes et les Quatre Tempéraments ou « Complexions de l'Homme ». Ces marbres, qui coûtèrent au Roi cent cinquante mille livres, devaient sans doute, à l'origine, être réunis par sujets, comme dans les dessins de Le Brun. Cette disposition fût restée assez pédantesque et mal d'accord avec la libre exécution des sculpteurs. Leurs œuvres ont été dispersées au moment de leur installation dans les jardins, et d'heureuses raisons d'effet et d'équilibre en ont seules déterminé le placement.

Voici, par exemple, un Élément et une Saison

Les quatre parties du *jour*

La nuit

Le soir

Le midi

Le Matin

DESSINS DE CHARLES LE BRUN POUR DES STATUES DE VERSAILLES

qui se répondent et qu'harmonise entre elles leur seule perfection. Sous les traits d'une nymphe dressée sur un dauphin, Pierre Le Gros, de Chartres, a représenté la déesse de l'*Eau*. La jeune femme, nue jusqu'à la ceinture, déploie son buste juvénile que caressent ses longs cheveux ; elle est couronnée de plantes marines et son bras droit soutient une urne d'où l'eau s'épanche. Le *Printemps*, qui l'avoisine, est une Flore ayant des roses dans les cheveux ; sa robe montante dessine la gorge menue ; elle porte une corbeille de fleurs et soutient les lourds plis de son manteau qui traîne. Elle est de Magnier, auteur de cette *Aurore* du Bosquet des Dômes qu'on a souvent prise pour une autre Flore.

La fontaine de Diane, à droite sur la même terrasse, est d'un arrangement semblable à celle du Point du Jour. Les deux groupes de bronze sont attribués à Van Clève seul, quoique Raon y ait aussi travaillé. Les sculpteurs ont donné à leurs fauves une allure violente, une énergie de combat extraordinaire. Deux lions, à la crinière hérissée, luttent avec un loup et un sanglier ; le loup est lamentable sous les griffes qui le déchirent, tandis que le sanglier tâche de se dégager de son farouche vainqueur.

Des trois statues dressées autour du bassin, la première, qui fait face au *Point du Jour*, est l'*Air*,

par Le Hongre. Les ambassadeurs du roi de Siam, qui visitèrent Versailles en 1686, l'admirèrent particulièrement ; elle venait d'être mise en place, et le narrateur du *Mercure* la loue « pour la délicatesse du travail et la correction du dessin ».

L'artiste a su tirer le meilleur parti du croquis remis par Le Brun. Debout sur son piédestal, le bras gauche levé soutenant sur sa tête les plis de l'étoffe qui la revêt, la jeune divinité semble s'envelopper de nuées et se dérober dans la robe flottante éparse autour d'elle. Son buste nu présente au soleil qui la baigne sa poitrine ronde et hardie ; à ses pieds, le roi des airs, l'aigle, la contemple ; elle-même regarde le ciel, et son attitude allégeant le marbre la fait prête à s'envoler.

Un détail permet ici de juger le goût excessif du siècle pour les symboles. La statue de Le Hongre porte dans la main un caméléon, et un guide du temps en donne la raison naïve : « Cet animal, selon Pline, ne vit que d'air. Feu Mademoiselle de Scudéry, qui en avait eu deux chez elle pendant sept mois, était aussi de ce sentiment ; cependant Messieurs de l'Académie Royale des Sciences, qui paraissent avoir examiné de plus près ce qui regarde cet animal, croient qu'il se nourrit de mouches et autres insectes. »

Tout au bord du bassin est la *Diane chasseresse*, qui représente l'Heure du Soir. Son joli

mouvement en avant est suivi par un chien qui bondit. Elle a le croissant des nuits dans ses cheveux en couronne. Sa courte tunique laisse voir la jambe nue. Le bras tendu tient un arc, et derrière l'épaule s'aperçoit le carquois. C'est une œuvre de Desjardins, une des plus vivantes de Versailles.

Pour accompagner la chaste Diane et figurer l'heure ardente de Midi, voici, de l'autre côté du bassin, une *Vénus*, où Gaspard Marsy a mis tout son art délicat, toute la souplesse de sa main accrue par l'étude de l'antique. Et cette adolescente couronnée de roses est vraiment la déesse de la beauté; ses longs cheveux reviennent sur un sein qui s'arrondit à peine; d'une main, elle retient les plis de la robe; le bras élégant retombe et les doigts effleurent le jeune Amour, qui présente une flèche d'un geste implorant.

Ces statues, qui ont arrêté notre promenade, sont parmi les meilleures du parc. Inspirées par ce goût de l'allégorie hérité de nos pères du moyen âge, elles sont traduites dans les formes antiques rajeunies par l'esprit français. Elles suffiraient à établir ce que nous avons dit de l'indépendance laissée à l'artiste, moyennant la subordination à l'idée génératrice de l'ensemble. Le symbolisme imposé par Le Brun n'a gêné aucune création. Chaque sculpteur a su l'interpréter suivant son sentiment propre et a fait passer

dans le marbre son style personnel, tout en exprimant le génie de son temps et de sa race.

Tout le long des palissades du Parterre du Nord va défiler maintenant une suite de figures, dont le temps a coloré le marbre et qu'ont caressées, depuis tant d'automnes, bien des milliers de feuilles mortes. De tout côté, le blanc cortège se déroule, descend les rampes de Latone, se continue le long du Tapis-Vert et va se perdre dans les bosquets détournés et les allées profondes. Suivons-le dans celle des Trois-Fontaines, où se poursuit la série des figures commandées ensemble par Colbert aux bons sculpteurs de l'an 1674.

Après la *Vénus* de Marsy, d'une si fraîche jeunesse, vient l'*Europe* de Mazeline, aux traits fiers sous le casque coiffant sa tête bouclée. On veut voir en elle une image de Louise de La Vallière ; mais la date s'oppose à cette légende, que ne justifierait point, d'ailleurs, la ressemblance. La belle Europe mythologique, fille d'Agénor, a un air de guerrière ; l'écu sur lequel elle s'appuie porte un cheval en relief. C'est en vérité, comme on peut s'y attendre, la plus jolie des Parties du Monde. Elle a comme voisine l'*Afrique*, sous les traits d'une jeune fille coiffée d'une tête d'éléphant et tenant dans les doigts une défense d'ivoire ; un lion couché lui lèche les pieds ;

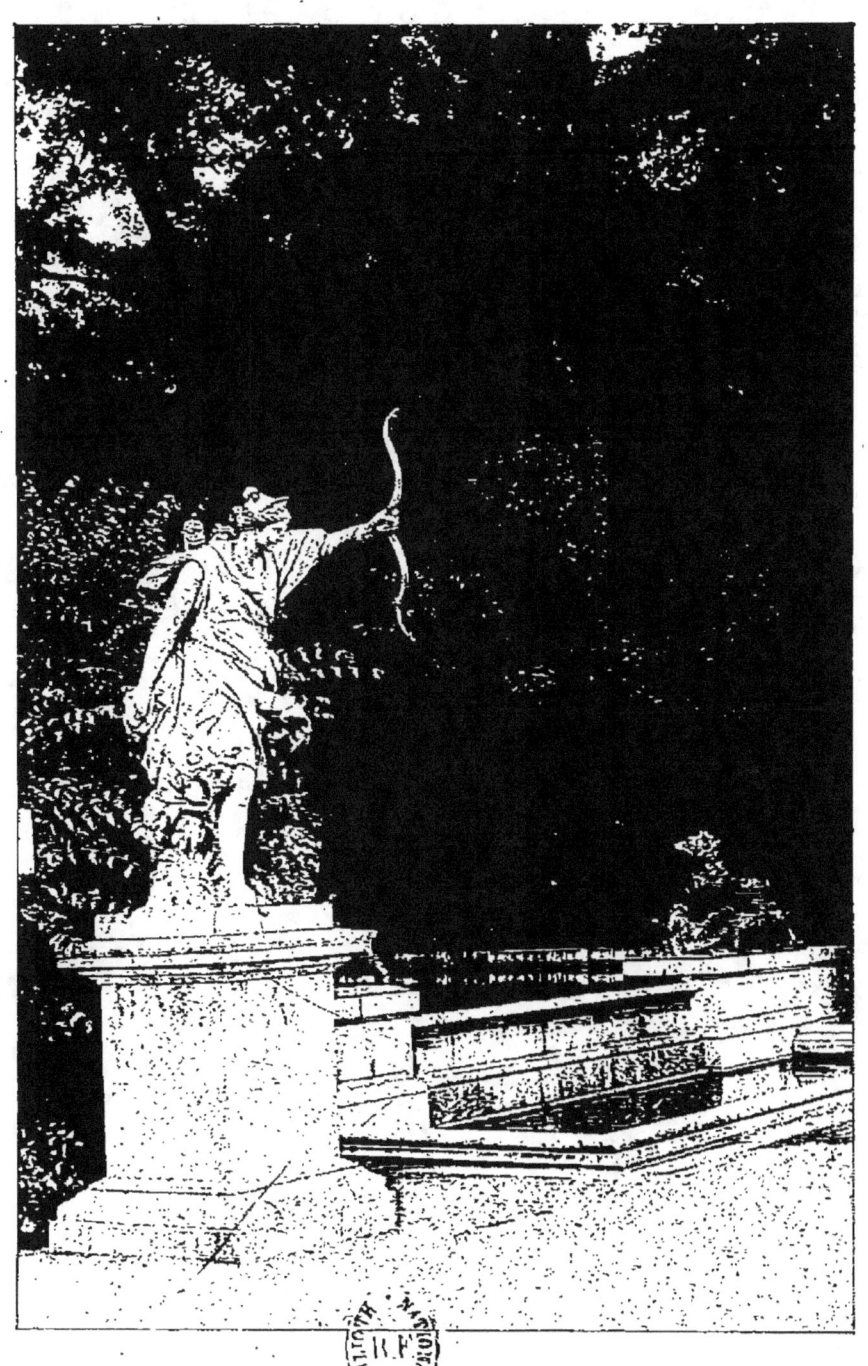

DIANE OU L'HEURE DU SOIR
Par Desjardins
CABINET DE DIANE

son type caractérise très nettement la race nègre. Cette œuvre, d'un réalisme inattendu dans un tel ensemble, fut commencée par le Flamand Sieberecht, dit Sibrayque, et finie par Jean Cornu. En 1681, Gérard Audran en a tiré le sujet d'une belle estampe.

A côté d'elle est la statue de la *Nuit*. Raon l'a faite nue jusqu'à la ceinture ; le buste court et mollement arrondi supporte une fine tête qui sourit mystérieusement ; les cheveux sont couronnés de pavots. D'un geste précieux elle relève sa robe semée d'étoiles ; une main tient un falot enflammé ; l'oiseau des ténèbres est à ses pieds. Tout auprès, la *Terre* de Massou, grave et chastement vêtue de sa robe aux lourds plis, soutient une corne d'abondance, symbole de sa fécondité ; des roses la couronnent, et sa force est signifiée par le lion qui la regarde.

A l'angle d'où part l'allée de Cérès et de Flore, est le *Poème pastoral*. La jeune femme qui le représente a la grâce ingénue qui convient au sujet ; elle est couronnée de fleurs, s'apprête à jouer de la syrinx et tient un bâton de bergère ; un manteau est jeté sur son épaule, et la panetière pend à sa taille. L'œuvre, d'une douce fraîcheur champêtre, est de Pierre Granier.

Nous quittons l'allée des Trois-Fontaines, qui

semble ici s'ouvrir sur une grande forêt ; la lumière y passe tamisée, dorée à peine. Cette allée profonde, au bord de laquelle chantaient autrefois les « fontaines » d'un bosquet détruit, demeure l'asile des amoureux du silence.

Partout, à Versailles, on est tenté de faire honneur de ces majestueux ombrages aux plantations de Louis XIV. Nulle part cependant celles-ci n'ont été conservées. Les essences choisies par Le Nôtre commençaient à périr sur beaucoup de points, vers la fin du règne de Louis XV ; une décision de son successeur, dès l'année de son avènement, décida la replantation générale. On vendit ensuite, sur l'ordre du Roi, « les bois de haute futaie, de ligne, de décoration et taillis en massifs de Versailles et de Trianon », et les entrepreneurs adjudicataires durent s'engager à vider les terrains en moins de six mois, afin qu'on pût planter à nouveau. A ce moment disparurent tous les anciens massifs datant de la création du domaine.

Le témoignage de cette destruction est conservé par les deux tableaux d'Hubert Robert, peints en 1775, qui montrent le travail des bûcherons à l'entrée du Tapis-Vert (avec Louis XVI et la Reine en promenade au premier plan), et sur l'emplacement où l'on allait définitivement établir les Bains d'Apollon. Un dessin curieux du chevalier de Lespi-

nasse fait voir les jardins entièrement défigurés, avec des plantations très basses, que dominent partout les petites constructions élevées dans les bosquets. La monarchie, qui travaillait toujours pour les siècles, n'avait pas craint d'imposer à Versailles, pour une ou deux générations, un aspect ingrat et incommode. On savait bien que la nature se chargerait d'en recomposer la splendeur.

Nous bénéficions aujourd'hui de l'œuvre de Louis XVI. Les arbres n'ont été aussi beaux qu'à une seule époque, précisément en cette extrême fin du règne de Louis XV, où il parut nécessaire de les sacrifier. Un grand seigneur instruit, le duc de Croÿ, nous dira ce qu'en pensaient les bons connaisseurs comme lui, que l'engouement pour les jardins à l'anglaise ne rendait pas injustes envers l'art national. Voici ce qu'il écrivait dans son journal, au mois de mai 1771, pendant un séjour à la Cour : « J'allais jouir, le matin, du beau printemps dans le Parc. Je ne pouvais me lasser d'admirer la hauteur des arbres, qui ne sont pas assez remarqués. C'est là qu'il y a les plus hauts chênes que j'ai jamais vus, égalant pour quelques-uns le droit et la hauteur des plus hauts sapins. Leur ombrage, avec la quantité d'oiseaux, mériterait plus d'éloge qu'on n'en fait ; mais alors le goût des prairies prétendues naturelles d'Angleterre faisait qu'on prenait à

tâche de blâmer ces superbes jardins qui, quoiqu'un peu monotones, sont les plus riches du monde. Quand, d'autres fois, j'en voyais jouer les eaux ou que j'examinais les statues, je regrettais toujours qu'on ne puisse pas admirer ce qu'on a. »

Il y avait donc à cette époque, à côté d'amateurs qui goûtaient encore sans réserve les jardins de Versailles, une quantité de gens qui les dénigraient et leur préféraient de beaucoup les jardins à la mode anglaise. Cette opposition était même bien plus ancienne, et c'est dans un livre du P. Laugier, datant du milieu du siècle, qu'on en trouve peut-être l'expression la plus agressive : « Si la richesse des bronzes et des marbres, si la nature étouffée, ensevelie sous un appareil outré de symétrie et de magnificence, si le régulier, l'extraordinaire, le guindé, l'ampoulé, font la beauté d'un jardin, Versailles mérite d'être préféré à tout. Mais jugeons-en par sentiment. Que trouvons-nous en nous promenant dans ces superbes jardins ? De l'étonnement et de l'admiration d'abord, et bientôt après de la tristesse et de l'ennui. D'où vient cette fâcheuse impression dans un lieu où l'embellissement a coûté des sommes immenses ? » Et l'auteur de l'*Essai sur l'architecture* répond lui-même à la question, en énumérant « une multitude de défauts qui, en ôtant à un jardin le riant et le gracieux, lui ôtent la beauté la plus essentielle ».

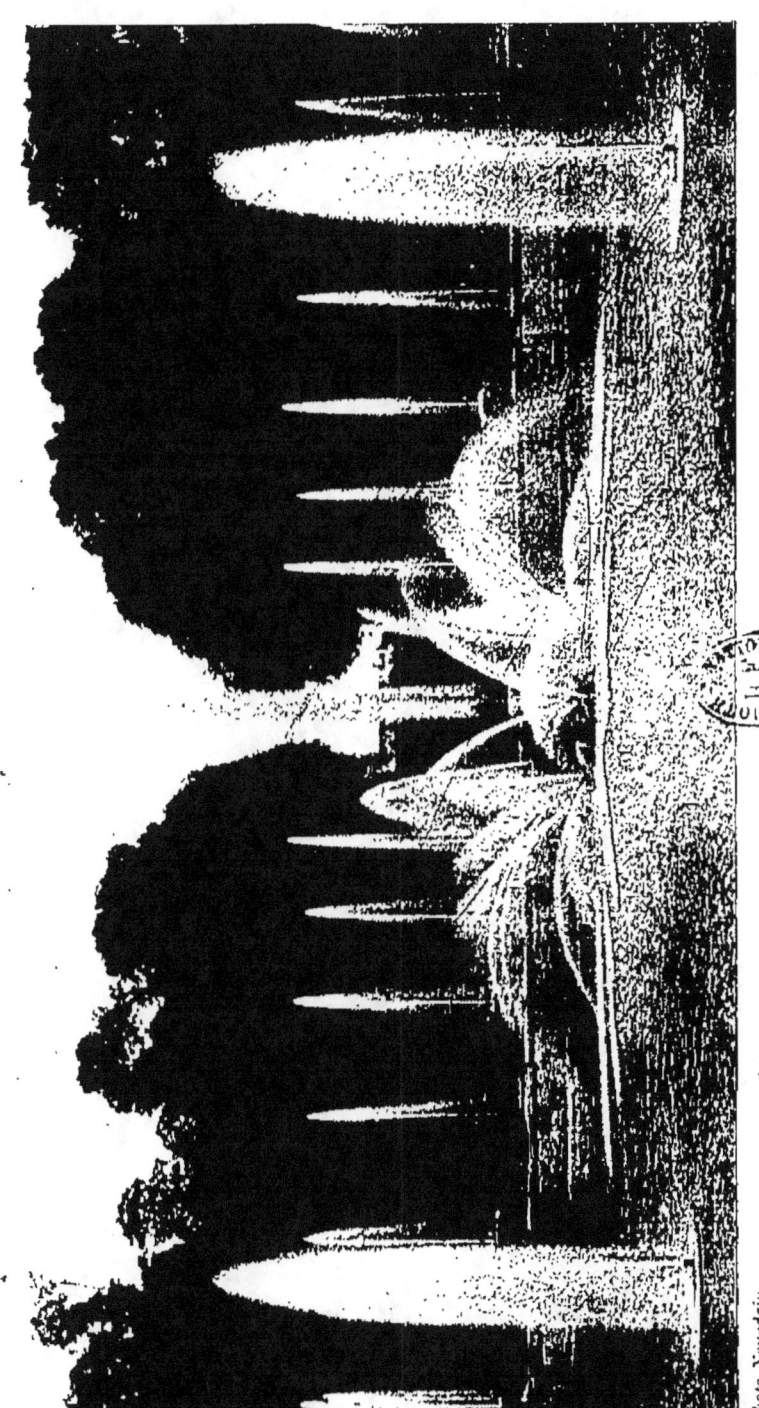

LES GRANDES EAUX DU BASSIN DE NEPTUNE

Photo Neurdein.

Il reproche d'abord à Versailles sa situation dans
« cette vallée étroite, tout environnée de montagnes
arides et de lugubres forêts », qui « n'offre qu'un
désert rebutant et ne peut fournir que des points de
vue sauvages... Il a fallu faire toutes choses en dépit
de la nature, et les richesses qu'on y a prodiguées y
siéent aussi mal que la frisure et les pompons à un
laid visage. » On y est ensuite « trop renfermé » ; on
se trouve toujours « comme entre quatre murailles »,
à cause des palissades de charmilles, « dont l'aligne-
ment et la hauteur font d'une allée une rue très
ennuyeuse » ; cet inconvénient est grave, bien qu'on
ait essayé d'y parer, « en faisant des plantations
d'arbres, dont la tige fût entièrement libre et dégagée
et dont les têtes en se joignant formassent de mille
manières différentes le couvert que l'on souhaite ».
La verdure de Versailles « manque de vivacité et de
fraîcheur » ; tout y est « d'une aridité extrême » et
l'on ne voit dans les parterres « que des broderies,
dont le trait est marqué par des cordons de buis et
dont le fond, sablé de différentes couleurs, porte
des fleurs assez médiocres ». D'autre part, « le vert
des ifs est trop mélancolique et trop sombre » ; jadis
on les taillait en pyramides, en mille manières
bizarres ; « le bon goût a chassé ces colifichets ridi-
cules ; on en voit pourtant encore bien des restes à
Versailles ». Le manque d'eau est encore un grand

défaut de ces jardins où l'on a tant travaillé à en amener, et l'on ne rencontre jamais les bords « d'une fontaine ou d'un ruisseau qui, par ses divers bouillons et cascades, nous amuse, nous parle, nous captive et nous fait rêver ». Voilà le grief principal des contemporains de Jean-Jacques Rousseau contre Versailles et contre l'ancien Trianon, tout remplis de « ce grand air de symétrie » étranger « à la belle nature », et qui, sans les événements de la fin du siècle, eussent fini par être sacrifiés sans pitié aux goûts nouveaux.

C'est au contraire parce que les jardins de Versailles sont une œuvre certaine de l'esprit classique qu'ils ont sur nous une prise aussi puissante. Un âge de désordre les dédaigne et les dénigre ; une époque sage et réglée, ou qui tend à retrouver ses règles, en jouit avec respect et s'en inspire avec enthousiasme. Ils sont un des monuments de cette race éprise à la fois de logique et de grandeur, qui les conçut dans la maturité de son génie et qui veut y voir désormais une de ses images. Ce qui a survécu aux mutilations du temps, et d'abord ce plan d'ensemble presque intact, nous transmet des modèles aussi clairs, une tradition aussi pleine que les discours de Bossuet ou les tragédies de Racine. Toutes ces perfections diverses se complètent l'une l'autre, se fortifient et s'accordent pour nous instruire.

La culture intellectuelle du « grand siècle » se révèle dans les détails de la décoration de Versailles et non seulement par les évocations mythologiques et allégoriques. Voici, par exemple, une étrange assemblée de termes qui fait cercle autour de nos allées. Ce sont des orateurs et des sages de l'antiquité, tous maîtres du langage insinuant, tels que Fénelon aurait pu en dresser la liste. Sur chaque piédestal les draperies largement enroulées retombent avec ampleur. Ces graves personnages ont la chevelure et la barbe bouclées; trois d'entre eux tiennent des rouleaux. Saluons le grand rhéteur athénien Isocrate, qui forma Démosthène ; Apollonius, venu de Chalcis pour être le précepteur de l'empereur Marc-Aurèle ; Théophraste, qui a dans la main des pavots, étant l'ennemi du sommeil et craignant plus que toute autre la folle dépense du temps. Ces morceaux intéressent peu de curieux. Celui de Lysias, dû au ciseau de Dedieu, est le plus remarquable. Les guides anciens rappelaient au visiteur l'apologie que l'orateur attique avait composée pour la défense de Socrate, défense que celui-ci refusa avec noblesse. Le cinquième terme honore le subtil Ulysse; il tient la fleur donnée par Mercure comme un talisman contre les enchantements de Circé. Nous avons oublié ce détail, sans doute ; les lecteurs des *Aventures de Télémaque* ne l'ignoraient point.

La série nouvelle des figures en pied commence par l'*Automne*, sous les traits d'un jeune Bacchus presque nu. D'épaisses boucles mêlées de grappes encadrent son visage; il présente une coupe et, à ses pieds, une corbeille déborde de raisins. Le comte de Caylus ne semble point injuste quand il dit que cette statue de Regnaudin « n'est pas un bon ouvrage ; elle est lourde, courte et médiocrement composée ». Il faut être d'accord ici avec les critiques du xviiie siècle, bien qu'ils nous donnent souvent l'occasion de constater qu'ils sont plus sévères que notre éclectisme d'aujourd'hui pour les artistes de Louis XIV.

L'*Amérique* a plus de charme que le Bacchus, et surtout plus de caractère. Il faut songer qu'au xviie siècle les populations du Nouveau Monde éveillaient des idées bien différentes de celles de nos jours. C'était la terre des Peaux-Rouges, des « Indiens », comme l'on disait ; et, afin de la représenter, voici ce que Guérin a imaginé d'après des récits de voyageurs : la femme nue, avec un simple pagne de plumes, a la poitrine bien prise, la tête expressive couronnée de hautes plumes, un carquois au dos et un arc à la main. Un crocodile sans férocité accompagne cette « sauvage » ; mais la tête d'un Européen, qui gît à ses pieds, semble indiquer que les relations avec la belle guerrière ne sont pas sans

ALLÉE DES TROIS-FONTAINES
Statues de Vénus, de l'Europe et de l'Afrique

danger. Tout le morceau est hardi, le geste vrai, l'impression curieuse.

Plus sereine est la Cérès que nous trouvons ensuite, dans la fière maturité de l'*Été* qu'elle représente. L'étoffe qui la drape s'ajuste et laisse deviner les formes vaillantes. Sa tête est couronnée de blé et sa main retient une gerbe d'épis dressée auprès d'elle. Cette déesse est de Hutinot, et Gérard Edelinck en a gravé l'image, tandis que son frère Jean interprétait d'un burin non moins ferme la statue fameuse qui la suit.

L'*Hiver* est un vieillard mélancolique, sculpté par Girardon. Pour vérifier toute la signification esthétique de ce chef-d'œuvre, il faut aller le visiter quand la froide saison a dépouillé le parc ; sur le fond des arbres dénudés, la grande figure désolée semble régner dans son domaine. Le corps s'enveloppe à moitié d'un manteau qui remonte sur la tête et la coiffe en capuchon. L'homme, accablé du poids de la vie, baisse le visage et sa longue barbe caresse sa poitrine. Le front est ridé, la bouche douloureuse ; les bras musculeux sont ramenés d'un geste frileux ; la jambe nue apparaît vigoureuse, et le corps se penche sur un réchaud ciselé, soutenu par deux griffes de lion. Le marbre de Girardon, par sa réalité tragique, s'oppose à tant d'allégories orgueilleuses ou joyeuses si complaisamment multipliées.

Dans l'espace carré où se creuse le *Bain des Nymphes* les deux statues qui apparaissent aux angles de l'Allée d'Eau font partie des « Tempéraments de l'Homme ». Ce sont des œuvres médiocres, mais le sujet encourageait peu l'inspiration. Le *Colérique* de Houzeau est un homme nu, aux gestes désordonnés et violents, qui semble lever le poing contre un adversaire ; près de lui, un lion furieux le regarde, la gueule ouverte, dressé pour la lutte. En face est le *Sanguin* de Jouvenet. Couronné de grappes de raisin, il joue de la flûte d'un air jovial ; près de lui, un bouc broute un rameau de vigne. Voilà toute une physiologie simplifiée par l'interprétation des artistes.

Remontant à l'angle de la palissade, nous rencontrons le *Poème satirique*. Le jeune satyre de Philippe Buyster n'a point les pieds de bouc, mais son visage exprime bien la finesse ironique que l'on prête à ces divinités des bois. Sa tête, encadrée d'une barbe courte et frisée, a des cheveux bouclés étroitement, sous une couronne de feuillage. Il s'appuie sur un tronc d'arbre. L'expression doit ici suggérer tout le symbole. Le sourire moqueur est, en effet, d'une malice spirituelle, et l'on devine, sur les lèvres entr'ouvertes, le mot prêt à sortir, acéré comme une flèche. C'est une page de Boileau traduite dans le marbre.

Les figures qui suivent sont d'intérêt moindre. L'*Asie*, de Roger, porte un vase de parfums, et un turban, jeté aux pieds de la statue, complète un symbolisme facile. Le *Flegmatique*, de Lespagnandel, a près de lui une tortue, et ses bras croisés suffisent à caractériser ce « tempérament ». Enfin, vers l'allée dite de l'Arc de Triomphe, auprès du Château, est le *Poème héroïque*. Drouilly a donné à la figure l'air noble qu'il fallait attendre. On veut voir, en ce majestueux personnage costumé à la romaine et couronné de lauriers, Louis XIV lui-même. La tête aux longues boucles est modelée avec soin ; l'allure est belle, l'expression franche. Le corselet damasquiné est orné d'un soleil, emblème du Roi ; un long manteau jeté avec négligence sur l'épaule retombe par derrière en lourde draperie ; la main droite le soulève en s'appuyant sur la hanche ; la main gauche tenait la trompette de la Renommée. Si le sculpteur courtisan a voulu flatter l'amour-propre du monarque, il n'a pu saisir meilleure occasion. Le *Poème héroïque* chante le vainqueur, comme le chantait Quinault dans l'*Églogue de Versailles* :

> Le maître de ces lieux n'aime que la victoire ;
> Il en fait ses plus chers désirs ;
> Il néglige ici les plaisirs
> Et tous ses soins sont pour la gloire !

Louis le Grand trouvait naturel d'être choisi pour

personnifier la gloire dans ce domaine qu'il achevait de créer et où tout disait au monde qu'il était aussi le maître de l'art.

Le Parterre du Nord, que nous venons de longer, a conservé très exactement le dessin de Le Nôtre, tel que le montrent les anciens tableaux et les plans primitifs. Il est permis de faire remonter à cette époque maint détail de jardinage qui s'y remarque, tel que l'encaissage en des bordures de buis de la terre rapportée pour la plantation des fleurs. Comme autrefois, d'ailleurs, le Parterre est surtout fait de gazon, dont les surfaces se juxtaposent en triangles.

Au milieu de cette verdure, égayée de vases de marbre blanc et souvent d'arbustes fleuris, tremble la nappe transparente de deux bassins circulaires. Ce sont les anciens Bassins des Couronnes. Les premiers motifs de plomb qui les ornèrent furent confiés à Le Hongre et à Tubi. Des sirènes et des tritons soutenaient, dans chaque fontaine, une grande couronne fleurdelisée ; mais, depuis, des restaurations renouvelées ont enlevé les couronnes, ne laissant au centre que quelques feuillages ; des parties entières de figures ont été refaites ; une seule chose demeure du premier ouvrage, c'est l'onduleux groupement des dieux marins.

Ils nagent, le corps renversé, avec une expression hardie et rieuse, les hanches entourées de fleurs ;

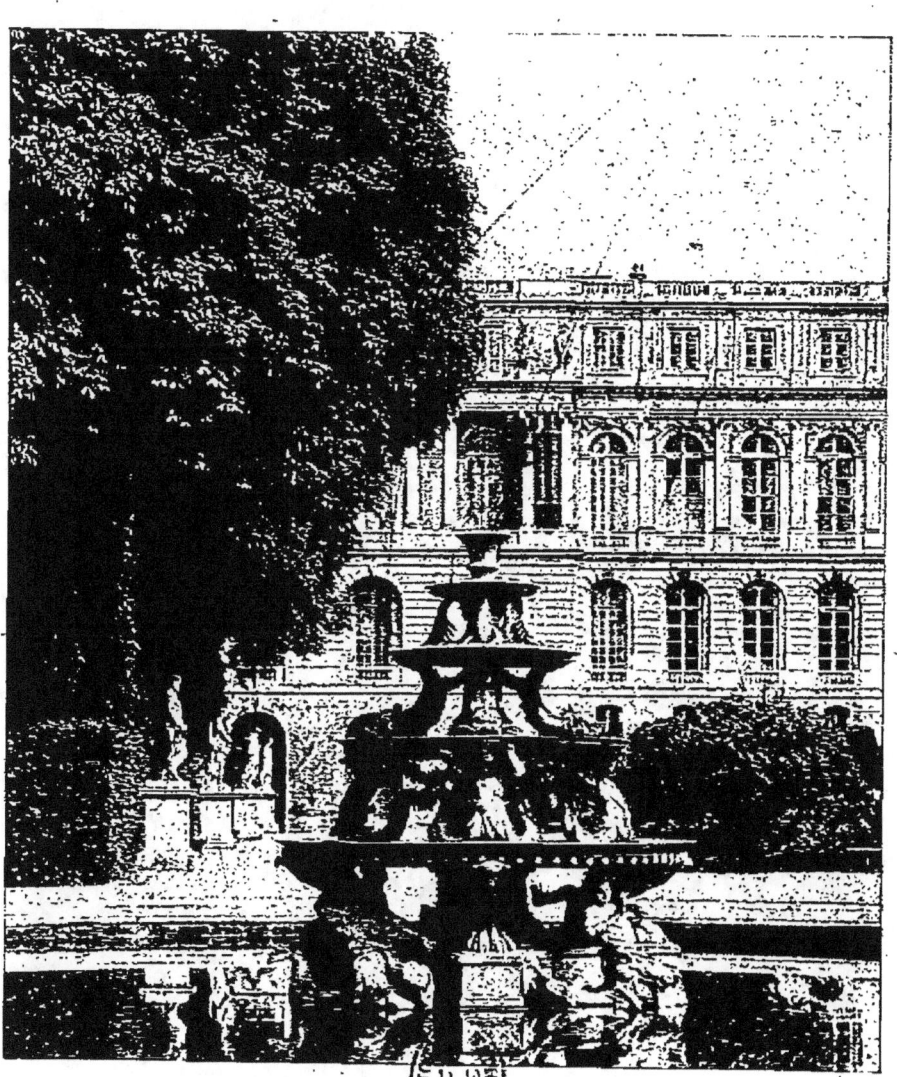

FONTAINE DE LA PYRAMIDE
Par Girardon

la double queue contractée bat l'eau tranquille, tandis que les sirènes nonchalantes se préservent du soleil en élevant les bras ou présentent à la lumière leur dos cambré. L'ingénieuse composition est de Le Brun.

Cette autre, de proportions plus vastes et d'une conservation plus complète, la *Pyramide*, fut exécutée par François Girardon ; il y affirmait déjà cette maîtrise, qui devait faire de lui le premier parmi les sculpteurs de Versailles. Il dut porter un soin particulier à ce grand ouvrage, qui fut mis en place en 1669 et appartient, par conséquent, à la plus ancienne décoration du parc de Louis XIV. La minutie du détail exigea un assez long temps pour l'exécution ; mais rien n'est plus parfait que cette fontaine, où tout est travail de patience et de goût. Il n'en est pas de plus exquise dans ces jardins d'Italie, où l'eau chantante, comme à Versailles, berce la pensée du promeneur.

Si la forme générale fut empruntée à l'art de nos voisins, les moindres motifs qui la décorent sont français. La mesure, l'élégance, l'invention des motifs font un chef-d'œuvre de ce petit monument. Il est composé de la flore, de la faune et des dieux de la mer, que les eaux caressent en cascades. Le plomb, jadis entièrement doré, est ouvragé comme une orfèvrerie, et, parmi les multiples ornemen-

tations, les poissons, les dauphins, les tritons, semblent vivre sous l'écume.

Tout en haut, planté dans la plus étroite cuvette, est un vase orné de têtes de satyres, d'où s'élance le grand jet retombant avec force sur les quatre bassins superposés. Quatre écrevisses dressées soutiennent la cuvette de leurs queues ; elles-mêmes reposent sur une deuxième déjà plus large et portée à son tour par quatre dauphins, dont la gueule s'entr'ouvre pour boire l'eau de la troisième. Des guirlandes de fleurs sont jetées d'un monstre à l'autre. Au-dessous jouent quatre jeunes tritons, aux queues doubles, qui s'écartent et se courbent pour se rejoindre sous des fleurs. Les bras de chacun d'eux se soulèvent et s'arrondissent et la tête bouclée se penche sous le poids. Ils plongent dans la quatrième cuvette, la plus grande. Entre les pieds de lion qui la supportent, se poursuivent quatre grands tritons aux souples mouvements ; leur visage égayé exprime leur plaisir de nager dans le bassin circulaire où s'érige la Pyramide. Ainsi s'enracine au milieu des eaux ce petit temple élevé à la gloire des eaux.

C'est encore le travail de Girardon que nous retrouvons parmi les bas-reliefs du bassin carré appelé les *Cascades* ou le *Bain des Nymphes de Diane*. Le plus important, celui qui s'adosse à la

Pyramide et que le soleil ne visite jamais, est du sculpteur troyen.

Le sujet pourrait être d'un bas-relief antique. Onze nymphes, chastement nues, s'ébattent dans l'eau, au bord d'une rivière. Le plomb patiné a des tons qui avivent le paysage. Le soleil dore l'horizon ; on aperçoit un bleu de ciel et d'eau, du rose jeté sur les chairs, le vert profond des plantes marines ; et lorsque la nappe transparente vient se répandre devant la scène, les corps semblent tressaillir sous le ruissellement argenté. Coloré comme une peinture, ce morceau est dégagé comme un marbre ; et c'est aussi un petit poème de vivante jeunesse abandonnée au gré de l'eau, au milieu des roseaux en fleurs.

Ce long rectangle présente les figures moins grandes que nature. Il est comme arrondi aux extrémités par deux nymphes assises au premier plan, tenant l'une et l'autre la draperie qui doit les vêtir après le bain. La première est allongée, à droite, sur un rocher ; elle sourit, se cachant du bras la poitrine ; et près d'elle une naïade, vue de dos, s'enfuit vers les arbres, les jambes encore dans le flot. Il s'ajoute au groupe une troisième compagne, renversée sur la berge, qui s'appuie sur ses mains et bat l'eau de ses petits pieds ; son visage amusé rit aux gouttes qui l'éclaboussent. A l'arrière-plan,

deux baigneuses sont à l'écart : l'une se dirige vers le bord ; l'autre, assise, un peu penchée en avant, la main sur son genou, dans une paisible lassitude, regarde quatre belles filles animées par une lutte joyeuse. Celle qui est prisonnière dans les bras d'une amie a l'air courroucé ; les yeux baissés, le front plissé, toute tendue pour la défense, elle repousse de la main les deux espiègles qui lui jettent l'eau dans les yeux. Échappée de la bataille, la neuvième baigneuse rit de tout son visage ; elle est tournée de telle sorte que l'ampleur de ses formes contraste avec celles de la grande nymphe étendue à côté d'elle, qui arrête la composition. Celle-ci est calme comme une figure de Poussin, pure comme une vierge d'Arcadie. La scène, si joliment mouvementée, se forme ainsi de groupes distincts, qui se réunissent en guirlande ; la science des lignes courbes y crée des accords exquis ; on sent vivre les jeunes filles ; on les entend rire, dans l'air à peine doré, dans l'eau teintée d'un rose doucement rompu d'azur.

Plusieurs bas-reliefs secondaires accompagnent l'œuvre de Girardon, au fond et sur les faces latérales du bassin. La partie de droite est de Le Gros, celle de gauche de Le Hongre. Elles sont en parfaite symétrie et répètent en les diversifiant leurs génies marins, leurs naïades, leurs enfants et leurs

LE BAIN DES NYMPHES
Par Girardon
(Partie gauche du bas-relief)

Photo Giraudon.

dauphins. Les motifs, de plus en plus petits, suivent la pente, chacun dans son cadre séparé.

A gauche, le dieu des eaux par Le Hongre est assis, taciturne, les jambes repliées dans les roseaux et couronné de plantes marines. Deux enfants nus et potelés suivent, l'un marchant dans les fleurs et portant sur sa tête une corbeille de fruits, l'autre avec une coquille remplie de petits coquillages. C'est ensuite une nymphe pensive, appuyée sur une urne, frêle et penchée comme les roseaux qui l'environnent ; mais l'enfant qui vient après est dodu et plein de vie ; il est couché sur un dauphin, et, dans le dernier et le plus petit cadre, s'enchâsse un autre dauphin aux prises avec une écrevisse.

A droite, le génie des eaux s'appuie sur une urne et semble méditer ; deux amours, porteurs de fruits et de coquilles, rient de leur butin et courent dans le vent, tandis que la naïade qui suit est sagement assise au bord du fleuve qu'elle garde. Le contraste se répète : un petit enfant, dans l'autre cadre, chevauche avec fougue un monstre récalcitrant ; puis deux dauphins achèvent l'extrémité amincie de la muraille sculptée. Toute l'œuvre fut dorée autrefois, comme les autres plombs de Versailles ; mais le temps, qui a effacé l'or, l'a rendue encore plus belle par ces teintes dont il faut à tout prix respecter l'heureuse harmonie.

L'*Allée d'Eau* va nous permettre de comparer les travaux d'art du Versailles commençant avec les bronzes du Parterre d'Eau, qui marquent sa maturité triomphale. Toute cette partie du parc, en effet, où nous trouvons la Pyramide, les Couronnes, le Bain des Nymphes, l'Allée d'Eau, a été ornée à la première époque de la décoration des jardins ; et les groupes de l'Allée, les plus anciens tout au moins, étaient déjà posés au printemps de 1670.

L'Allée d'Eau fut imaginée par Claude Perrault, le médecin-architecte, et comporta d'abord sept petites fontaines deux fois répétées et formées de groupes d'enfants de plomb doré. Ils soutenaient des bassins de métal, dans lesquels Massou et Le Hongre avaient modelé des ornements de fleurs et de fruits. Le nombre des groupes de plomb fut porté de quatorze à vingt-deux, lors d'un remaniement de la partie basse de l'allée, en 1678 ; et l'ensemble de ces sculptures fut refait en bronze dix ans plus tard, en 1688. Il faut remarquer cette transformation, cet ennoblissement de la matière, dont la date est instructive. Peu de temps auparavant, les vasques de métal avaient été remplacées par des vasques de marbre, et l'on avait sacrifié les ornements de fleurs et de fruits qu'il était difficile de préserver du vol. Telle est, en peu de mots, l'histoire de l'Allée d'Eau.

C'est l'allée joyeuse, celle des « Marmousets », selon la dénomination populaire, où chantent, dansent et s'enlacent vingt-deux groupes d'enfants réunis trois par trois. Sous les hautes branches majestueuses, ces petits tritons, ces amours, ces termes multiplient les jeux de l'insouciance. Le jour des Grandes Eaux surtout, quand jaillit au-dessus d'eux la pluie qui les inonde, ils semblent vraiment vivre, tant ils ont l'air surpris et amusés. De chaque côté de l'allée se répètent les onze groupes semblables, qui, par une illusion ingénieusement conçue, paraissent différents parce qu'ils sont autrement placés. Ils sont posés au centre de bassins circulaires de marbre blanc et les vasques qu'ils soutiennent sont en marbre rouge du Languedoc.

Les premiers sont trois petits tritons, dressés sur leur queue torse et vêtus d'algues et de fleurs ; les visages, très expressifs, sont épais et rieurs. Ensuite s'enlacent trois garçons ; les membres gras et creusés de fossettes s'arc-boutent sans raideur ; l'un deux simule un jeune Bacchus couronné et ceinturé de pampre, la main pleine de raisins. Voici deux amours ailés, vêtus seulement d'écharpes flottantes, et, parmi eux, une petite fille dont la robe fendue laisse voir les jambes croisées ; une ceinture d'orfèvrerie s'agrafe à la taille et un bijou retient l'étoffe sur les épaules. Trois bambins dansent

autour d'une colonne fleurie, les mains levées, les bras arrondis. Un surtout est délicieux, montrant la jolie ligne de son dos ; il s'appuie sur la pointe d'un pied, tandis que l'autre, en l'air, semble marquer la cadence.

Suivent des musiciens appuyés sur une lyre. Autour de leur corps des rubans retiennent des fleurs. L'un joue du flageolet, l'autre de la syrinx, et le troisième, de ses deux mains, bat la mesure. Leurs voisins sont de petits satyres, aux visages grimaçants, aux pieds fourchus ; enfin de jeunes termes, bien qu'engainés dans un fût de bronze, n'ont pas la mine moins épanouie.

Quels artistes ont exécuté ces groupes d'une vie parfaite, d'un équilibre harmonieux, dignes d'être comparés aux œuvres les plus célèbres de l'art florentin de la grande époque ? Les deux premiers sont de Le Gros, le troisième de Le Hongre, les deux suivants de Lerambert ; Le Gros a fait encore les satyres du sixième groupe, Lerambert les termes du septième, et, bien que tous les croquis fussent de Le Brun, on peut dire qu'ici plus qu'ailleurs l'idée première, tout ingénieuse qu'elle ait été, s'est trouvée dépassée par sa réalisation sculpturale.

Ils continuent à se grouper trois par trois dans le bas de l'allée qui s'ouvre en éventail, les petits dieux, les petits oiseleurs, les petits musiciens. On

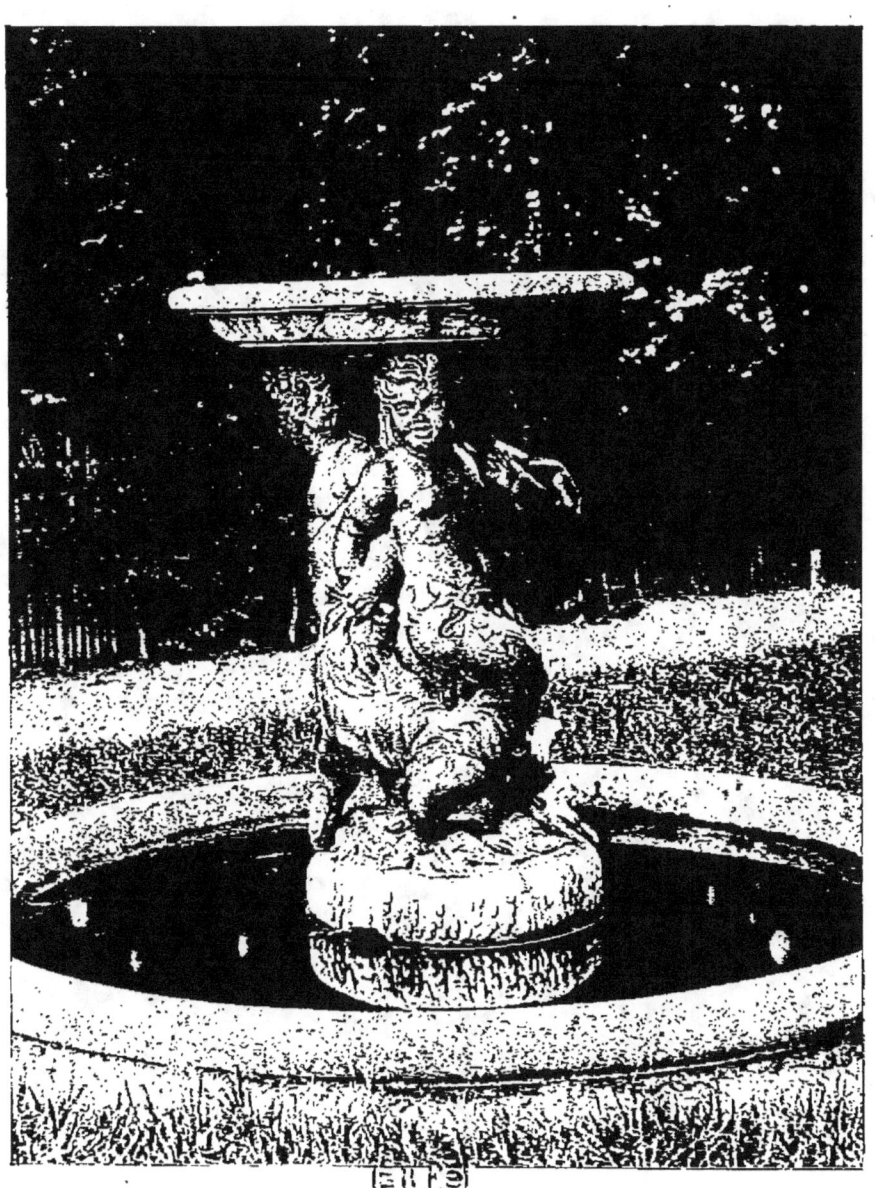

JEUNES TRITONS
Par Le Gros
ALLÉE D'EAU

les trouve peut-être plus pittoresques, mais moins jolis que les premiers et d'une exécution moins parfaite. Sans doute sont-ils nés trop hâtivement. Lorsque furent remaniés les deux bosquets qui prirent les noms des Trois-Fontaines et de l'Arc de Triomphe, l'Allée d'Eau dut se continuer en demi-lune ; l'addition de nouveaux groupes s'imposa, et d'autres artistes furent conviés à fournir des modèles aux fondeurs.

Ce sont, immédiatement après les sept motifs anciens, trois petits pêcheurs de Mazeline, une fillette et deux garçons qui jouent avec des poissons, et trois chasseurs, du même sculpteur, dont l'un sonne de la trompe, l'autre tient un lièvre et le troisième caresse un chien. Les trois espiègles qui regardent l'eau tomber du bassin, ainsi que les trois petites filles qui suivent, dont l'une porte un perdreau, sont de ce Buirette, qui, vers le même temps, travaillait aux Amours du Parterre d'Eau. Cette jolie enfance, disséminée un peu dans tous les coins des jardins, se réunit ici en bande rieuse ; elle est l'animation et la gaieté de cette avenue, aimée et fréquentée de nos jours par des bambins à peine plus vivants que leurs frères de bronze.

L'allée nous mène devant le Bassin du Dragon. Les groupes de plomb épars sur ses eaux sont une

imitation récente, bien maigre et bien menue, des modèles primitifs depuis longtemps détruits. Au milieu de l'eau est le dragon aux ailes énormes éployées, que montrent les estampes et les tableaux, et dont le milieu du corps, avec ses traces de dorure, est encore l'ancien plomb de Gaspard Marsy. Il représente, dans les jardins de Louis XIV, le serpent Python, dont Apollon fut vainqueur. Le monstre, serré de près par les dauphins, se dispose au combat, la tête renversée, la gueule ouverte, les griffes en dehors. Des enfants montés sur des cygnes dirigent vers la bête mythologique leurs arcs bandés.

Cette restitution d'un ensemble disparu, due au sculpteur Tony Noël, est contemporaine de la grande réfection du Bassin de Neptune, dont l'achèvement coïncida avec les fêtes du centenaire des États Généraux réunis à Versailles en 1789. Le 5 Mai 1889, les eaux du Dragon et de Neptune jouèrent devant le président Carnot, telles qu'elles jouaient jadis pour le Grand Roi. Les puissantes canalisations, diminuées en partie par le temps, venaient d'être réparées et rétablies par les ingénieurs modernes. Et depuis, les eaux de l'immense bassin, avec leurs cent neuf jets de forme et de hauteur diverses, sont comme autrefois la plus importante partie des jeux d'eaux de Versailles, le principal attrait pour les foules et aussi pour quelques raffinés amateurs de ce noble spectacle.

Le Bassin de Neptune garde toute sa valeur décorative, même quand les eaux ne viennent point l'animer. Le Nôtre a donné le modèle de ce bassin et Mansart a surveillé la plus grande partie de sa construction. Tout d'abord, la seule beauté de l'immense vasque résida dans la ligne heureuse qui la dessinait. Sa forme de théâtre antique est à peu près la même de nos jours ; la rectification du mur de soutènement, exécutée par Gabriel sous Louis XV, n'a presque rien changé à la conception première. Elle se présente à nous, après sa restauration définitive, dans une unité irréprochable. Le décor Louis XV, plus mol et plus gracieux que celui de Louis XIV, s'harmonise cependant avec l'ensemble majestueux. Les effets d'eau sont admirables et les jets élevés atteignent vingt et un mètres.

Dès l'origine, l'ornementation en fut arrêtée ; le Roi désirait consacrer cette pièce d'eau à Neptune, dieu des eaux marines. L'état médiocre des finances royales, au moment de la guerre de la Ligue d'Augsbourg, empêcha la réalisation des projets. Ils devaient être repris sous Louis XV, et si hardiment menés, qu'ils ont fini par nous donner la plus colossale et la plus parfaite décoration de plomb qui existe. Sans nul doute, on avait ici, comme partout dans le parc, couvert le métal de la mixture dorée qui en augmentait l'effet ; cet éclat lui manque

de nos jours, et le plomb restauré, que le temps n'a pas encore patiné, reste un peu sourd et ne produit point toute l'impression que les artistes rêvaient. Mais l'ensemble s'impose par ses masses bien équilibrées. Pour en mieux juger, il faut contourner la vaste nappe et se placer au renflement du bassin, tourné vers le Château. Le décor se déroule pardessus le Bassin du Dragon, à travers l'Allée d'Eau, bordée de ses grands arbres, pour arriver à la Pyramide qui dresse, tout au fond, son élégant bouquet.

La tablette du bassin est bordée d'un chéneau d'où s'élancent vingt-trois jets d'eau ; la tablette supporte onze vases de plomb répétés en double, à droite et à gauche de la décoration du milieu, où sont représentés Neptune et Amphitrite. Assis dans une large conque de style rocaille, les grandes divinités sont accompagnées de néréides, de tritons, d'animaux marins. Le groupe est d'un beau mouvement de vigueur et de douceur mêlées. La peau d'un monstre, d'où sort par la gueule une belle nappe d'eau, sert de support aux figures. Neptune, presque nu, brandit son trident et semble commander aux flots. A sa droite, Amphitrite, gracieusement étendue, reçoit des mains d'une naïade une branche de corail, qui représente « les richesses de la mer ». Un enfant est auprès d'elle. A la droite du dieu se cabre un cheval que dompte un triton ; une

LE BASSIN DE NEPTUNE SOUS LOUIS XIV
Peinture de Cotelle

vache marine occupe l'autre bord du rocher. Le plateau est soulevé par trois monstrueux dauphins. Et voici un triton encore qui sonne de la conque, pour annoncer à travers les eaux le passage du maître des mers.

Lambert-Sigisbert Adam a conçu ce morceau d'une large ordonnance, d'une vivante composition, qui s'anime surtout sous les grands jets qui l'inondent. Il est signé dans le plomb : *Sigisbert Adam natu maior invenit et fecit, 1740.* Telle est la date de l'installation des groupes du bassin.

Sur le plateau de droite est une œuvre de Jean-Baptiste Lemoine, signée et datée également de 1740. L'artiste a créé une fort noble image de l'Océan dans ce jeune dieu nu, de beauté virile et gracieuse, assis et étendu sur un monstre marin. Le grand coquillage sur lequel ils reposent laisse passer sous ses bords d'autres monstres à la gueule ouverte, troupeau de Neptune dont Protée a la garde. Des roseaux ornent la conque posée sur un rocher. Sur le plateau de gauche, Protée fut modelé par Bouchardon, en 1739 *(Edmundus Bouchardon faciebat anno 1739).* La figure est couchée sur une licorne. Tout autour du vieillard se voient des plantes marines, des poissons et un serpent qui dévore une écrevisse.

Aux deux extrémités du bassin, deux amours

chevauchent des dragons géants. Ces groupes sont aussi de Bouchardon ; et déjà les génies ailés diffèrent de leurs frères du Parterre et de l'Allée d'Eau. Malgré les proportions de l'œuvre, ils ont plus de grâce maniérée, plus de coquetterie dans le geste, et cette expression de finesse entendue, que le xviiie siècle donne même à l'enfance. Les monstres grimaçants domptés par la simple écharpe qu'ont mise autour de leur col les mains potelées, se redressent, battent de la queue et semblent vouloir se débarrasser de leur monture ; mais les petits dieux se rient de leurs efforts et demeurent sur la bête en furie. La tablette est faite de ces glaçons de marbre, que la restauration a malheureusement détruits le long de la surface de l'eau. Elle porte sous chaque vase des têtes de divinités marines ; l'eau qui coule de leur bouche ruisselle dans de larges coquilles.

Toute la décoration supérieure du bassin est de l'époque Louis XIV. Les vingt-deux vases de plomb qui la constituent ont été placés dès l'origine. Ils sont naturellement répétés deux par deux. Ces magnifiques morceaux, fort bien restaurés, donnent l'impression d'une grande variété, surtout à cause des anses de forme très différente pour chaque paire. Les unes sont faites de rinceaux, les autres de serpents enlacés ; ici se tordent des volutes portant des lézards ; là, des écrevisses énormes s'arc-boutent

sur leur queue d'écailles. Aux flancs des vases se dessinent des têtes de monstres, de satyres, de tritons, le tout entouré de fleurs, de roseaux, de conques, de poissons. Quelques bas-reliefs représentent des scènes aquatiques, une nymphe joue avec des serpents, une naïade flatte un cheval marin, des enfants et des femmes chevauchent des dauphins.

Ainsi se complète la décoration de l'immense pièce d'eau, encadrée de ses vieux ormes, magnifique à tout moment et toujours évocatrice de la majesté du grand siècle. Mais il convient de la voir vivre de la vie que ses créateurs ont rêvée pour elle. Quand elle s'anime pour une heure, le jour des Grandes Eaux, alors que tous les jets s'élancent à la fois, le bassin de Neptune a tout l'éclat d'une féerie. C'est la suprême réussite des eaux de Versailles et celle qui donne de l'art des ingénieurs Francine l'idée la plus haute.

Entourant la partie circulaire du bassin, une rangée régulière d'arbres limite le parc. A leur ombre se dressent trois grands marbres. L'une des statues colossales, mise à l'échelle des lignes de cette partie des jardins, est celle de Faustine, fille d'Antonin et femme de Marc-Aurèle. On ne voit pas l'intérêt qu'offre l'image de cette impératrice, copiée à Rome par Frémery, et qui n'a dû être choisie que

pour ses dimensions décoratives. L'autre statue, également copiée de l'antique par Lespingola, représenterait, sous une forme pleine de noblesse, cette Bérénice, fille du roi de Judée, dont la beauté troubla Titus lui-même. Les anciens visiteurs se plaisaient à saluer en cette image une des héroïnes du théâtre de Racine.

Au centre, un groupe célèbre, placé en cet endroit en 1702 seulement, figure *la Renommée du Roi,* sous la forme d'une femme qui écrit la vie de Louis XIV dans le livre de l'Histoire, soutenu par le Temps. Le Temps est un vieillard agenouillé, à longue barbe, écrasé sous le poids des tablettes. La Renommée a les ailes déployées, les yeux au ciel, l'air inspiré. Sa main gauche tient le portrait du Roi. Le médaillon original, dû à Girardon, fut gratté en 1792 et refait sous la Restauration. La figure assise foule aux pieds l'Envie, qui, d'une main décharnée, la tire par la robe pour l'empêcher d'écrire, tout en mordant sur un cœur qu'elle tient dans l'autre main. Parmi les trophées du socle, on remarque les médailles d'Alexandre, de César, de Trajan, les émules et les modèles du jeune monarque français, à l'époque où il commandait en Italie, par les soins de Colbert, le marbre monumental destiné à représenter sa renommée.

Ce groupe, dont le dessin était de Le Brun, fut

LES GRANDES EAUX DU BASSIN DE NEPTUNE

exécuté à Rome et achevé en 1686 par Domenico Guidi, un des importants sculpteurs de l'Italie du *seicento*. L'ouvrage est, à coup sûr, considérable ; mais la composition reste lourde et massive ; elle « tourne » médiocrement ; elle est même un peu confuse et manque de cette simplicité harmonieuse dont les maîtres français de la même époque savaient alléger leurs œuvres allégoriques. Un tel marbre, bien mieux que la noble statue équestre de Bernin, reléguée par le goût choqué de Louis XIV à l'extrémité de la pièce d'eau des Suisses, fournit une comparaison instructive et laisse juger dans quelles conditions « le sceptre des arts », comme on disait alors, fut arraché par la France à l'Italie.

Au midi du Bassin de Neptune, de chaque côté de l'Allée d'Eau, se trouvaient le bosquet des Trois Fontaines et celui de l'Arc de Triomphe. Le premier, qu'animaient des chutes d'eau obtenues par la pente du terrain, est aujourd'hui entièrement détruit ; le second a gardé bien peu de chose des magnificences qui le rendaient fameux au temps de Louis XIV.

Il tirait son nom d'un arc tout en ferronnerie dorée, élevé à la gloire du Roi et rappelant, dans les jardins de Versailles, l'arc de triomphe de la porte Saint-Antoine à Paris. Cette œuvre d'architecture était formée de trois portiques, offrant aux eaux jaillis-

santes un encadrement de marbre et d'or. Les fontaines de droite et de gauche, celles de la Gloire et de la Victoire, étaient surmontées d'un génie tenant une couronne. On admirait, en face de l'arc de métal, ce groupe de la France triomphante, qui existe encore ; il a survécu seul à la destruction de l'ancien bosquet, survenue en 1775, au moment du remaniement des jardins par les ordres de Louis XVI.

La fontaine de *la France triomphante*, restaurée de nos jours, occupe la place qu'on lui donna autrefois ; mais elle n'est plus dorée comme elle le fut, alors qu'elle contribuait, avec les motifs variés de l'ancienne décoration, à la splendeur surprenante du bosquet. La France est assise dans un char posé sur des degrés de marbre blanc. Le long manteau royal jeté sur une épaule traîne à ses côtés ; elle porte un soleil sur son bouclier et s'appuie sur une lance terminée en fleur de lis. Son casque a un coq pour cimier ; c'est le vieil emblème national, qu'on a déjà pu voir placé de même au bas-relief du vase de Coyzevox et qu'on retrouve dans maint détail de la décoration intérieure du Château. L'auteur de cette noble image nationale, Tubi, a donné la grâce qui caractérise ses figures nues à l'Espagne, représentée par un jeune homme assis sur un lion, à droite du char victorieux. Sa pose est abandonnée ; sa main froisse une écharpe

et ses yeux tristement levés semblent interroger l'horizon. En face, un grand vieillard accablé, personnifiant l'Empire vaincu comme l'Espagne, est assis sur les ailes d'un aigle. Malgré l'excès de la restauration, ce morceau reste de Coyzevox par son expression vigoureuse. Çà et là gisent des casques et des boucliers. Au bas des degrés, une hydre à trois têtes semble expirante ; elle complète l'œuvre et symbolise la rupture de la Triple Alliance. N'oublions pas, en effet, que le bosquet de l'Arc de Triomphe a été aménagé dès 1678, année glorieuse de la paix de Nimègue.

Cette composition, un peu massive, mais que la dorure allégeait sans doute, est d'un aspect très majestueux. Le modèle général avait été payé à Tubi en 1681 et, bien qu'il y ait fait travailler Coyzevox et aussi le sculpteur Prou, dont la part de de travail reste incertaine, c'est à lui qu'en revient le principal mérite.

On voit maintenant dans ce bosquet des œuvres d'art de diverse provenance qu'il était intéressant de conserver et de présenter en plein air ; telles ces deux jolies statues du fameux Labyrinthe de Versailles détruit, au temps de Louis XVI, parce que sa décoration tombait en ruine. Les figures de l'*Amour* et d'*Ésope*, dont le métal conserve encore quelques traces des couleurs qui les revêtaient, accueillaient

autrefois les visiteurs à l'entrée du Labyrinthe, où se trouvaient représentées en groupes de plomb les principales fables d'Ésope.

L'Amour qui tient le fil d'Ariane est de Tubi ; sa grâce d'adolescent est toute féminine et ses longues ailes déployées ont la douceur des plumes ; ses doigts dévident le peloton ; une simple écharpe entoure son corps charmant. La tête ronde et frisée reste fine malgré l'usure, et le sourire a déjà quelque chose de cette mièvrerie séduisante qui caractérisera l'enfant malin dans l'art du XVIII^e siècle. En face du dieu enchanteur est un Ésope d'une laideur expressive, par Le Gros. Cette œuvre est d'un accent réaliste inattendu, au milieu de la beauté apprêtée des statues du parc. Le Phrygien est coiffé d'un bonnet, les chausses sont défaites ; un manteau tombe des épaules ; le masque est franchement laid, la lèvre lippue ; mais il y a sur le front de cet être difforme la marque du génie. Dans une main un papier se déplie ; il parle, car sa bouche est entr'ouverte : quelle fable récite-t-il avec cet air étrange et décevant ?

Le long du bosquet, sont quelques bustes nouvellement placés, copies de l'antique peu intéressantes : Alexandre, Rome, Diane, Minerve ; au milieu une statue de Méléagre avec le sanglier de Calydon. On a même utilisé les gaines de deux

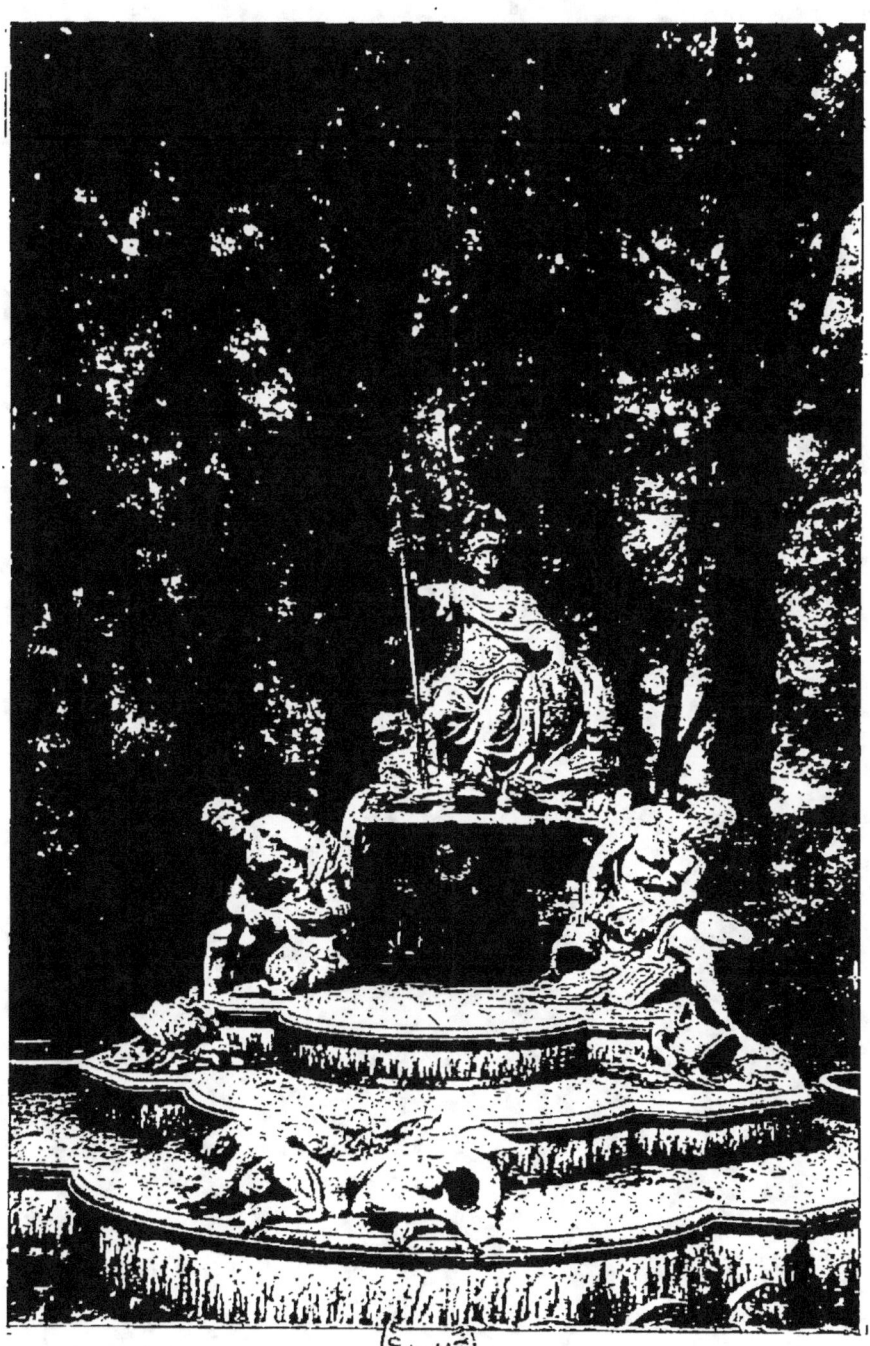

LA FRANCE TRIOMPHANTE
Par Tubi et Coyzevox
BOSQUET DE L'ARC-DE-TRIOMPHE

termes du monument funéraire d'un grand-prieur de Souvré. Le bosquet de l'Arc de Triomphe conserve donc peu de chose de sa richesse d'autrefois ; mais, de nos jours, il a mieux encore avec cette parure que la nature s'est chargée de lui donner. Les grands arbres touffus penchent leur ombrage sur les bancs de marbre ; c'est un coin des jardins discret et silencieux.

A quelque distance de la pièce d'eau de Neptune, Le Nôtre avait dessiné, avec un soin particulier, le bosquet du Théâtre d'Eau ; c'était sans conteste le plus important par ses effets hydrauliques, et il tirait son nom de sa configuration. Il formait un grand espace rond divisé en deux parties : l'une, entourée de marches de gazon, servait d'amphithéâtre ; l'autre, élevée de trois ou quatre pieds, était la scène même. Trois allées s'en détachaient, d'une surprenante perspective, quand les jeux d'eau les plus variés s'y déployaient en allées, en gerbes ou en berceaux. On y voyait aussi des groupes de plomb doré, représentant sous des formes enfantines Jupiter, Mars, Plutus, et des Amours jouant avec un cygne, un griffon, un dauphin et une écrevisse de mer. De tant de fontaines et d'objets d'art qui ornaient ce lieu privilégié, tout a disparu, sauf le petit génie sur une coquille que l'on trouve à l'entrée

des jardins du Grand-Trianon, du côté de Trianon-sous-bois. On possède du Théâtre d'Eau bien des vues gravées ou peintes. Détruit au milieu du xviiie siècle, il est remplacé par une simple cuvette gazonnée, le Rond-Vert, qu'environnent de grands arbres. Au détour d'une allée, pour égayer le silence et l'abandon, l'Ile des Enfants est demeurée.

Dans un bassin circulaire, un rocher s'élève où s'ébattent des bambins nus et potelés, riant parmi des roses. A droite et à gauche du principal groupe, deux petits Amours se sont jetés dans l'eau et nagent, délicieusement vivants. L'un, renversé, le buste et la jambe seuls émergeant du bain, répond au compagnon qui l'interpelle ; l'autre, ses bras soulevés, tout étendu sur la nappe, semble regarder son image reflétée ; et, dans l'île, six enfants sont disposés en corbeille. Au milieu, dominant la scène, le plus beau est à genoux, effeuillant des fleurs ; il sourit, amusé sous sa couronne, alors qu'à ses côtés un second se penche, soulevant les bras comme des ailes, pour le plaisir sans doute de battre l'air. Aux extrémités de la rocaille, se faisant équilibre deux par deux, les autres enfants s'épanouissent comme des corolles. Leurs corps se joignent par le bas, tandis que s'écartent les têtes bouclées et rieuses. Les petits pieds frémissent, les bras se courbent, les bustes se creusent de fossettes. C'est l'enfance heureuse et

jolie, le sourire de ce bosquet désert et que l'on visite à peine, car peu de personnes savent le chemin et même le nom de l'*Ile des Enfants*.

On a ignoré aussi l'auteur de ce chef-d'œuvre, éclos au seuil du xviiie siècle. D'après les comptes de la surintendance du duc d'Antin, c'est le bon maître Hardy, un des sculpteurs de l'admirable frise de jeux d'enfants, au Salon de l'Œil-de-Bœuf, qui a ajouté ce fleuron charmant au décor juvénile de Versailles.

Sur l'emplacement de l'ancien Théâtre d'Eau, ont été transportées quelques médiocres copies ou imitations de l'antique : Cérès, Pomone, un Faune dansant et une statue de la Santé. Du côté de l'Allée de Trianon, est un buste d'Adrien sur un admirable socle. A la sortie, par l'allée de Cérès, se voit le groupe de Ganymède copié par Joly pour le Roi, d'après l'antique de Florence. L'adolescent s'appuie sur l'oiseau ravisseur, qui a ouvert ses grandes ailes pour l'envelopper ; l'Olympe n'a pas de dieu plus beau, et le nouvel échanson est digne de Jupiter. Le même antique se retrouve une seconde fois dans les jardins ; des générations toutes nourries de lectures grecques et d'information mythologique ne voyaient aucun inconvénient à multiplier ces images, qu'un autre temps eût déclarées choquantes.

Le bosquet actuel des *Bains d'Apollon* ne date que de 1778 ; il a remplacé les deux bosquets du Dauphin et des Bains d'Apollon, qui existaient sous Louis XV. Le second avait lui-même succédé, à la fin du règne de Louis XIV, au singulier bosquet du Marais, où un arbre de métal jetait de l'eau par toutes ses branches. C'est à ce moment que l'on transporta dans cette partie du jardin le groupe d'*Apollon servi par les Nymphes*, qui avait été, aux premiers temps de Versailles, l'ornement principal de la fameuse grotte de Téthys.

Après la destruction de cette grotte, le groupe d'Apollon et les chevaux du Soleil qui l'accompagnaient furent d'abord installés au bosquet des Dômes, que nous visiterons dans le bas des jardins. Ils y restèrent jusqu'en 1704, année de la création du premier bosquet des *Bains d'Apollon*. On les plaça provisoirement sous des baldaquins dorés d'une certaine richesse décorative. Le goût ayant changé au cours du siècle et le remaniement du parc commençant avec le règne de Louis XVI, Hubert Robert dessina ici un fort beau jardin « anglais », et imagina, pour y conserver les marbres anciens, une nouvelle et ingénieuse grotte de Téthys.

Au milieu de la création de Le Nôtre ce rocher est d'un pittoresque inattendu. Du reste, le bosquet de verdure, environné de grands arbres, offre un lieu

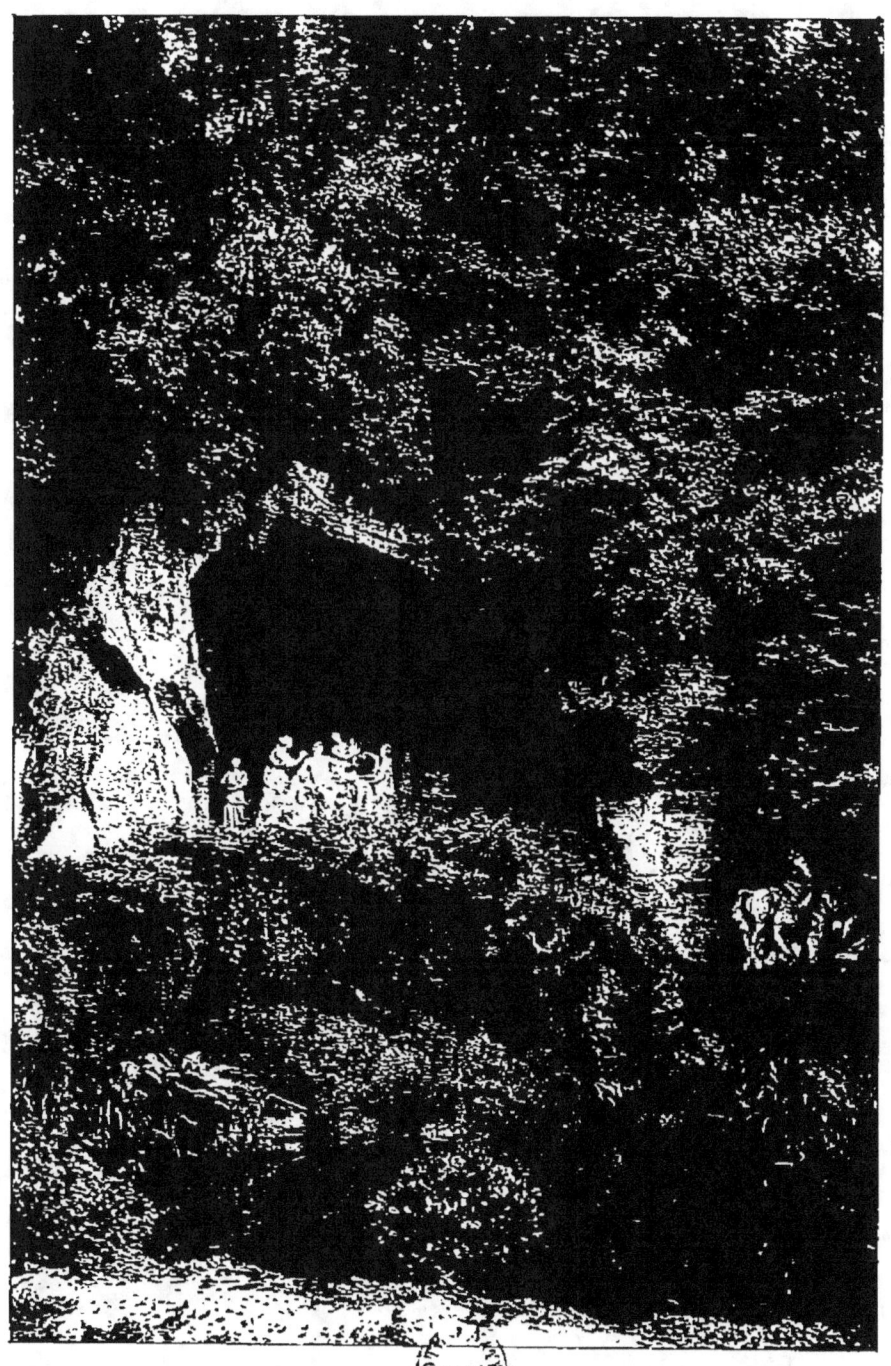

BOSQUET DES BAINS D'APOLLON
Dessiné par Hubert Robert

de fraîcheur et de surprise qui repose assez agréablement des aspects ordonnés et majestueux des jardins. Au fond du décor la grotte se creuse en une arcade soutenue par des colonnes qui semblent taillées dans le roc. De tous côtés, les feuillages la surplombent et l'entourent. Au bas est une nappe d'eau envahie par des plantes aquatiques montant jusque sur les bords du rocher. A l'entrée de la mystérieuse retraite, dont la sombre profondeur fait ressortir la blancheur des marbres, Hubert Robert a disposé le groupe harmonieux d'Apollon et des Néréides.

Le dieu du Soleil, fatigué de la course du jour, vient se reposer chez la déesse des mers, et les filles de Téthys s'empressent autour du glorieux fils de Latone. Il est assis au milieu d'elles, abandonnant son jeune corps aux soins des mains diligentes. Son profil rappelle celui du Grand Roi. Il appuie son bras sur la lyre et, avec grâce et nonchalance, tend sa main vers une nymphe pour qu'elle répande sur ses doigts le parfum d'un flacon. Elle est debout, à peine vêtue, montrant l'adorable rondeur d'un sein découvert, et sa main gauche soutient un bassin où s'égoutte l'huile embaumée. C'est la plus jolie peut-être des six filles de la mer qui entourent Apollon, trois sur le premier plan et trois en arrière encadrant la scène. Girardon, qui est l'auteur principal du groupe, s'est surpassé dans la souplesse et le naturel.

On lui doit, avec l'Apollon et la parfumeuse, les deux Néréides à genoux qui baignent et essuient les pieds divins.

L'une, d'un lent geste soumis, se penche. Son corps a cette ligne infléchie, si doucement caressante, des femmes inclinées qui prient ; elle est toute à son travail de servante amoureuse. En face d'elle et sur la même courbe paraît celle qui verse l'eau dans le bassin ciselé. Elle repose sur un genou, en détournant un peu la tête, et sa main gauche soutient l'anse de l'aiguière, sur laquelle est représenté l'épisode glorieux du passage du Rhin. Et voici les trois autres nymphes qu'a sculptées Regnaudin. Elles achèvent heureusement le cadre où s'alanguit la grâce du dieu lassé. Deux d'entre elles redressent le groupe, dont la composition s'étend encore, par la dernière Néréide, qui s'attarde au fond de la grotte. L'action est ainsi mouvementée et d'une vérité plus grande. L'artiste a habillé ses figures, mais l'étoffe semble humide, tant elle s'adapte aux formes minces et longues. Il en est une qui va coiffer Apollon, et sur ses doigts légers glisse l'opulente chevelure. Elle est d'une coquetterie timide, joliment maniérée, en ce geste qui lui fait toucher les boucles emmêlées. A gauche du dieu, est la cinquième sœur, modeste et souriante. Son bras nu s'arrondit autour du vase décoré qu'elle

appuie sur sa hanche. L'obscurité de l'antre enveloppe, entièrement vêtue, la dernière des nymphes. La perspective rapetisse sa taille et prête à l'illusion de la réalité. Elle est auprès d'une colonne taillée dans le rocher, et s'avance avec gravité, soutenant un bassin des deux mains, vers la compagne agenouillée qui l'appelle.

La scène intime est d'un groupement cadencé, d'une parfaite vérité d'ensemble ; chaque figure est par soi-même une œuvre parfaite où l'art de Girardon et celui de Regnaudin ont donné toute leur mesure. Il faudrait lire à présent les vers de La Fontaine pour savoir l'admiration que ce grand ouvrage excita au temps où il fut conçu. La moindre intention de l'artiste est comprise et développée par le poète ; chacune des nymphes a son nom particulier et son geste se trouve caractérisé :

> Ce dieu, se reposant sous ces voûtes humides,
> Est assis au milieu d'un chœur de Néréides...
> Doris verse de l'eau sur la main qu'il lui tend,
> Chloé dans un bassin reçoit l'eau qu'il répand ;
> A lui laver les pieds Mélicerte s'applique ;
> Delphine entre ses bras tient un vase à l'antique ;
> Climène auprès du dieu pousse en vain des soupirs...
> Rougit autant que peut rougir une statue.
> Ce sont des mouvements qu'au défaut du sculpteur
> Je veux faire passer dans l'esprit du lecteur.

La Fontaine ne manque point d'indiquer brièvement le sens symbolique de tout l'ouvrage ; la course royale d'Apollon à travers le ciel est comparée à

l'activité bienfaisante du monarque, puis à son noble repos :

> C'est ainsi que Louis s'en va se délasser
> D'un soin que tous les jours il faut recommencer...

Cette grande composition est complétée, comme elle l'était déjà dans la disposition primitive, par des groupes accessoires, représentant les chevaux du Soleil dételés de son char. Ils sont d'une ardeur extraordinaire et, suivant le mot de La Fontaine, qui décrit encore ces marbres,

> Ils semblent pantelants du chemin qu'ils ont fait.

A droite, dans le rocher même, est l'œuvre de Gilles Guérin. Les deux bêtes ont été modelées avec puissance ; leurs narines sont frémissantes, « flambantes », dit notre poète. L'une, penchée sur une nappe d'eau, boit avidement ; l'autre, la tête redressée, atteint une large coquille soutenue par un triton, qui semble inviter de la voix l'animal à se désaltérer. Un deuxième triton, appuyé sur le flanc du cheval de droite, est, comme son compagnon, couronné de plantes marines, et leurs longues queues entortillées les fixent fortement au sol.

A gauche sont les deux chevaux exécutés par les frères Marsy. L'œuvre est sans convention académique et d'un merveilleux mouvement. Un cheval se cabre, mordu par l'autre à la croupe. Il paraît hennir de douleur ; ses sabots de devant battent le triton

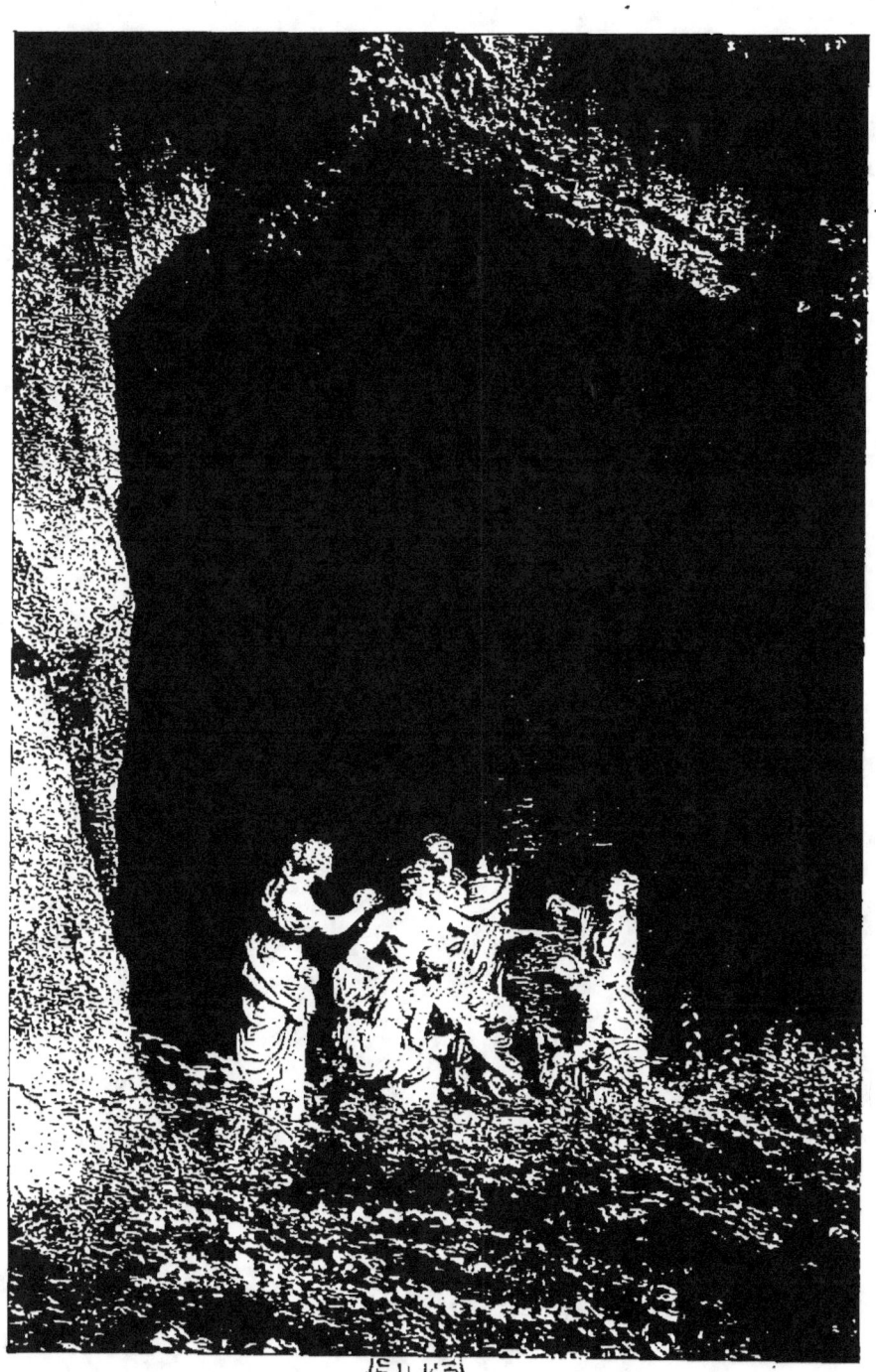

APOLLON SERVI PAR LES NYMPHES
Groupe de Girardon et Regnaudin
BOSQUET DES BAINS D'APOLLON

accroupi qui puise de l'eau pour le panser. Un second le presse de la main, et sa face bestiale montre sa rudesse, comme son admirable torse sa vigueur.

Toute cette œuvre sculpturale, dont on jouissait mieux autrefois, parce qu'on l'approchait de plus près, remonte à une époque assez éloignée. Les plâtres avaient été posés dans l'ancienne grotte en 1672 ; les marbres furent définitivement payés en 1677. Mais La Fontaine avait déjà vu les modèles en 1668, puisqu'il les décrivait à cette date dans *Les Amours de Psyché*.

Au sortir du bosquet disposé pour Marie-Antoinette, au carrefour des allées, le bassin octogone de Cérès assemble autour de la déesse des enfants qui s'ébattent dans les blés. Cette œuvre de Regnaudin, composée avec un art savant, n'est complète cependant que sous le jet qui retombe en gerbe sur le groupe joyeux et la récolte fleurie. Cérès, d'un modelé un peu lourd, est à demi renversée, regardant avec béatitude la colonne liquide qui s'élève vers le feuillage. Sur la moisson éparse où se mêlent les fleurs des champs, trois Amours nus sont couchés. Surpris par l'eau qui ruisselle, celui-ci abrite sa tête sous le coude soulevé ; celui-là, les ailes et les bras étendus, présente son dos et ses jambes

rebondis ; et cet autre, gentiment émerveillé, ouvre ses menottes potelées.

Plus loin, au rond-point de l'Allée du Printemps, est le bassin de Flore. Toute la saison parfumée vit dans cette île enguirlandée, où l'épouse de Zéphire semble la plus belle des fleurs. Quoique restaurée avec cruauté, la figure de plomb garde une ligne exquise d'épaules et l'expression ravie de son visage couronné de trois bouquets d'églantines. Tubi l'a rêvée presque nue et comme frémissante sous la pluie qui l'inonde. La main s'appuie sur la corbeille d'où s'élance le jet et qui déborde de bleuets, d'anémones, de tournesols, de mille fleurs des vieux jardins de France. Des guirlandes de tous côtés s'enchevêtrent, retombent jusque dans l'eau du bassin et l'on songe que cette richesse ornementale se trouvait plus abondante encore, quand le bassin était dans son premier éclat. Il faut aussi se rappeler qu'en ces quatre Bassins des Saisons, dessinés par Le Brun en 1672, mis en place en 1674 et 1675, toutes les figures et les ornements de plomb étaient dorés, ce qui enrichissait singulièrement l'effet décoratif.

Autour de Flore, les Amours jouent et s'enlacent avec les fleurs tressées. C'est leur plaisir des heures du silence ; mais comme le jeu est plus vivant à l'instant de l'éveil des eaux ! Les bustes

ronds se redressent, les ailes palpitent sous l'averse ; le plus charmant, d'un geste enfantin, met en pleurant la tête sous le bras, car le jet rapide l'aveugle. Peu de chose est dû au dessin de Le Brun dans la composition de cet ensemble, où, malgré tant d'ingéniosité, le style de Tubi n'est point amoindri. Parmi les œuvres d'un grand artiste né et élevé en Italie, mais devenu tout français d'inspiration, celle-ci a la fraîcheur opulente d'un bouquet de printemps. Et quelle richesse ne faut-il pas à de tels ouvrages pour qu'ils en conservent encore, après les destructions du temps et l'injure misérable des restaurateurs !

Au croisement des allées qui rayonnent du bassin de Flore, s'ouvre une entrée du Bosquet de l'Étoile. On lui attribue à tort le nom de l'ancien Labyrinthe détruit sous Louis XVI, qui se trouvait de l'autre côté des jardins. Dans leur forme primitive, les allées de l'Étoile étaient bordées d'un treillage orné de pilastres, où montaient des pieds de chèvrefeuille ; la corniche supportait des vases de porcelaine remplis de fleurs ; des niches, sous lesquelles chantait un jet d'eau, variaient la ligne de ce treillage, dont l'usage fut à la mode assez longtemps dans les jardins à la française et qu'on assurait venir de Hollande.

Au centre de l'Étoile existait, à l'origine, une fontaine de rocaille assez importante, dite la Montagne d'Eau, qui a disparu en 1704 et dont rien, à la surface du sol, ne rappelle le souvenir. Quelques antiques, de ceux que donnent en abondance les fouilles d'Italie, médiocres débris rongés de mousse, achèvent de périr aux angles des charmilles. On rencontre encore, dans l'allée circulaire, un Apollon du dernier des Coustou, Guillaume le fils. L'élégance réelle du jeune dieu, représenté avec les attributs des arts, n'est pas exempte de mièvrerie. On est loin du type composé par Girardon et qui atteignait à la noblesse de l'Apollon du Belvédère. Ce marbre, signé simplement *Coustou 1753*, n'a d'ailleurs rien à voir avec la décoration ancienne de Versailles. Il vient de Saint-Cloud, et c'est apparemment l'Apollon que Madame de Pompadour avait commandé à l'artiste pour ses bosquets de Bellevue.

La fontaine voisine, nommée l'Obélisque, occupe un vaste espace géométriquement découpé et entouré d'arbres magnifiques. On y vit jusqu'en 1704 le bosquet de la Salle des Festins ou Salle du Conseil, composition assez bizarre faite de gazon et d'étroits canaux nommés « goulettes », dont les jardiniers du temps abusaient un peu. Ce bosquet fut détruit en même temps que la Montagne d'Eau, à l'époque où les minuties décoratives de Versailles

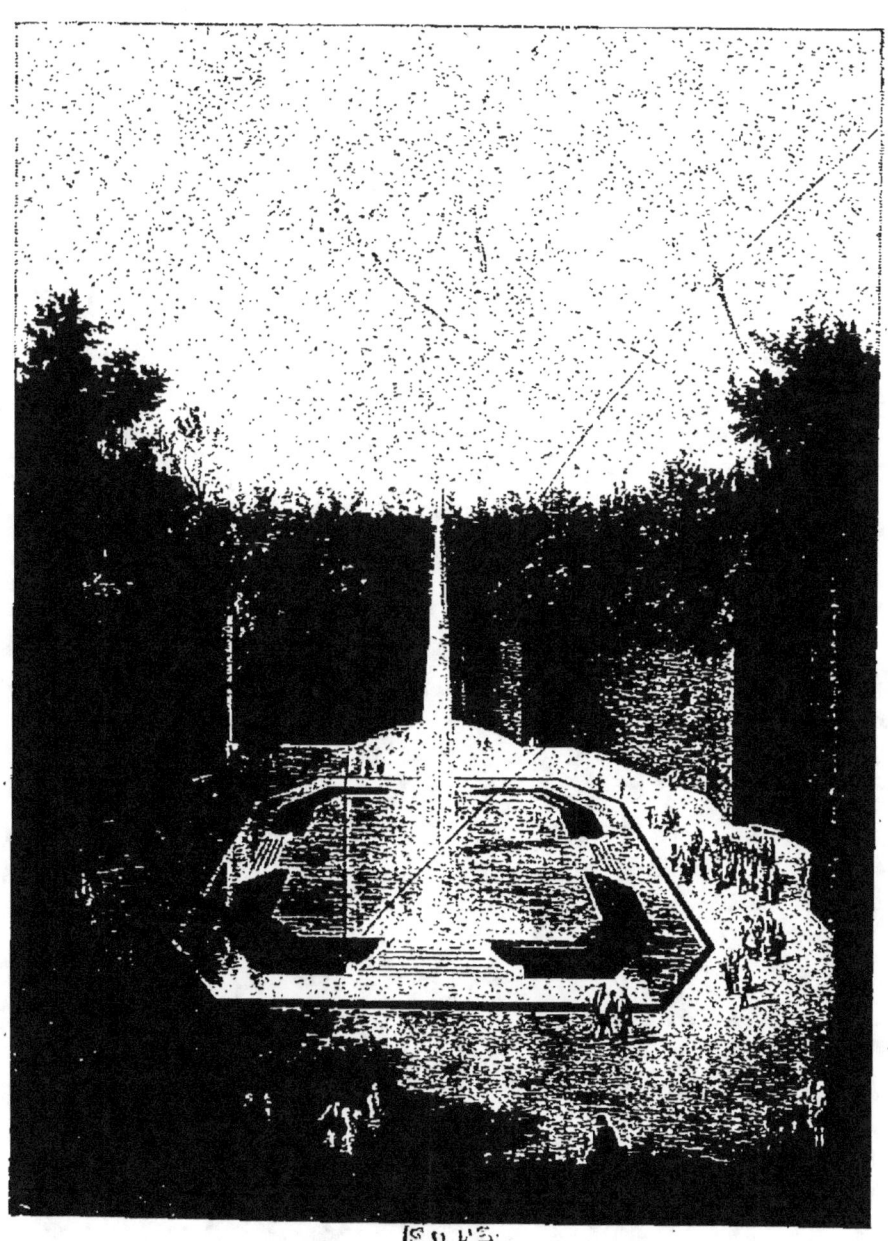

LA FONTAINE DE L'OBÉLISQUE
Peinture de Martin

furent sacrifiées et simplifiées sur beaucoup de points. On installa alors ce grand bassin surélevé, aux pentes gazonnées, ayant au centre, comme unique motif de plomb, une gerbe de roseaux. De puissants jets d'eau s'élèvent en forme de pyramide ou d'obélisque, ce qui fait donner au bassin le nom sous lequel il fut anciennement connu et qu'ont souvent remplacé, dans l'usage populaire, les expressives dénominations de la « Gerbe » ou des « Cent-Tuyaux ». L'heureuse réfection de l'Obélisque est récente ; elle se rattache aux travaux de restauration générale des bassins, commencés par celui de Neptune et achevés par celui d'Apollon.

Il faut revenir à l'allée où sont les Bassins des Saisons, pour chercher, dans le massif où elle se cache, la grande fontaine de l'Encelade. Elle date de 1676. Les anciens guides décrivent avec admiration ce plomb de Marsy, le Géant, « accablé sous le mont Ossa et le mont Olympe, que lui et ses compagnons avaient entassés sur le mont Pélion pour escalader le ciel. Il sort de sa bouche un jet d'eau qui a 78 pieds de haut et qui est d'une grosseur extraordinaire. Ce qu'on voit de cette statue est quatre fois plus grand que le naturel et d'un parfaitement beau travail. La tête surtout est très belle, et si fort dans le goût de Jules Romain, que ce grand homme n'en désavouerait pas le

dessin, s'il vivait. » Il semblerait, en effet, que la grande fresque de la Chute des Titans, au palais du Té de Mantoue, eût inspiré ici Le Brun et Marsy. C'est le seul point de la décoration de nos jardins où l'art français sacrifie, d'ailleurs de façon ingénieuse, au plus médiocre goût italien.

Le Bosquet des Dômes, voisin de l'Encelade et créé en même temps, a l'histoire la plus compliquée du monde. Appelé d'abord « Fontaine de la Renommée », à cause d'une figure de Marsy qui y resta jusqu'en 1684, puis « Bosquet des Bains d'Apollon », quand on y installa, pour une vingtaine d'années, les marbres fameux de la Grotte de Téthys, il tira son nom définitif des deux pavillons de marbre de couleur, revêtus de plombs dorés, qui en faisaient un des plus riches morceaux de Versailles.

C'est Jules Hardouin-Mansart, occupé à bâtir le château de Clagny, en 1677, qui dessina ces pavillons, premier travail de l'architecte pour ce Versailles qu'il allait remplir de ses ouvrages. Le sculpteur Buirette avait fait le petit modèle de l'un des « cabinets », car Louis XIV demandait toujours à voir en relief les constructions qu'il ordonnait ; les marbriers du service des Bâtiments du Roi avaient réservé, pour les compartiments du pavé, les marbres les plus fins ; et, afin d'accompagner le

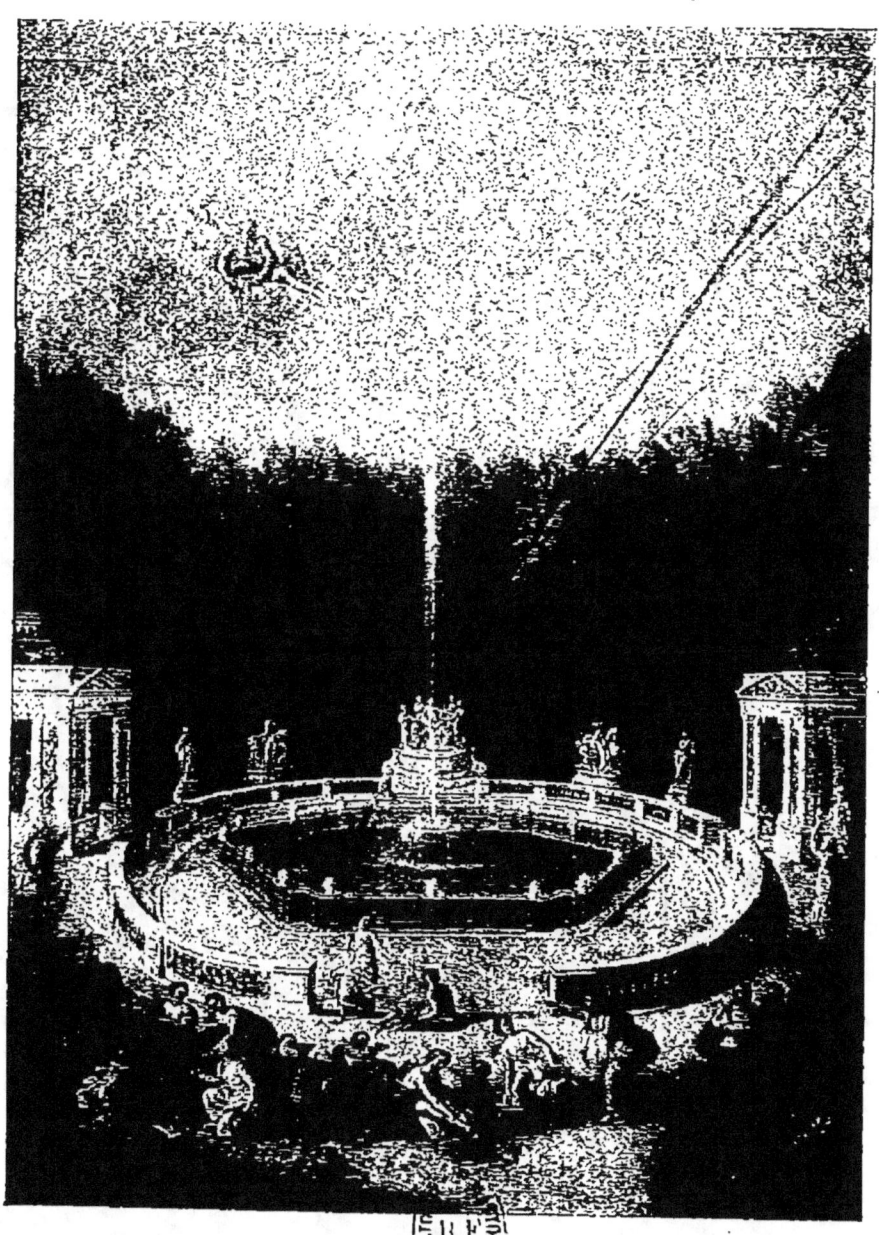

ANCIENNE VUE DU BOSQUET DES DÔMES
Peinture de Cotelle

décor dont le Roi voulait jouir promptement, des modèles en plâtre de statues prirent place sur huit piédestaux. A ce moment, au milieu de la vasque du bassin, la Renommée de plomb doré, le pied posé sur une sphère, soufflait dans une trompette verticale d'où sortait un énorme jet d'eau. Ce motif, d'un goût contestable, ne tarda point à être sacrifié, au moment de l'installation du groupe d'Apollon servi par les Nymphes, parce que le jet le cachait aux visiteurs entrant dans le bosquet.

Le travail des « Cabinets des Dômes » dura plusieurs années et de très bons artistes s'y employèrent. Pour le comble du premier cabinet, Le Hongre et Mazeline modelèrent les ornements de plomb et d'étain ; Buirette et Lespingola firent ceux du second. D'après leurs cires, Ladoireau, « orfèvre et fondeur de la garde-robe du Roi », fondit et cisela les trophées de bronze doré représentant, en double exemplaire, les armes et emblèmes des quatre Parties du Monde. Des œuvres analogues du même Ladoireau sont à l'intérieur du Château ; c'est lui qui a pris la plus grande part aux grands trophées et « chutes d'armes » de la Galerie des Glaces et des Salons de la Guerre et de la Paix, et c'est par ces spécimens d'un art arrivé à sa perfection qu'on doit juger de la beauté des ouvrages placés jadis en cette partie des jardins.

Louis XIV aimait à s'y rendre en compagnie des dames, y faisait entendre ses musiciens et servir la collation. La chronique de la Cour mentionne souvent les divertissements du Bosquet des Dômes ou des Bains d'Apollon. Dangeau, le 15 mai 1685, nous parle de celui qui suivit un grand souper de dames chez Monseigneur : « Le Roi alla avec les dames dans les jardins, et nous trouvâmes les Bains d'Apollon allumés, et dans les pavillons il y avait les hautbois ; on y dansa même, et Mademoiselle de Nantes finit le bal par y danser une dame-gigonne le plus joliment du monde. »

Tout ici enchantait les yeux. Les deux cabinets sont décrits par un nouvelliste du *Mercure,* comme « aussi riches que galants. Ils sont de marbre blanc et ornés chacun de huit colonnes de marbre de couleur et de pilastres taillés dans le marbre blanc. Les montants sont remplis de trophées de bronze qui représentent les armes dont se servent plusieurs nations. Il y a aussi de semblables trophées en dehors, entre les pilastres. Les dômes sont enrichis de plusieurs ornements de métal et terminés par un vase. » On voit encore les fondations carrées de ces édifices, qui n'ont disparu qu'au xixe siècle, faute d'entretien, et dont la perte est à jamais regrettable. L'effet en reste évoqué, en quelque sorte, par le double exèdre récemment restauré qui entoure le

bassin. L'une des balustrades a été refaite en marbre rouge, avec les balustres de plomb doré ; l'autre est de marbre blanc, avec les balustres de marbre rouge.

On doit critiquer, au point de vue de l'histoire, ces choix qui ne répondent pas exactement aux états anciens. Voici, pour les curieux, des renseignements précis sur les changements subis par cette architecture. Lors de la visite faite à Versailles par les ambassadeurs de Siam, en 1686, le *Mercure galant* indiquait la balustrade la plus élevée comme de marbre blanc avec les balustres de bronze doré, et la seconde tout entière de métal : « Le bassin est entouré d'une balustrade de bronze doré d'un autre dessin que celui de la terrasse. Sur chacun des piédestaux, que l'on y voit d'espace en espace, s'élève un jet en bouillon d'eau qui fait une rigole autour de la balustrade, dont l'eau, en se répandant, forme tout autour une nappe. » Un tableau de Cotelle représente l'état de cette époque. Le métal doré disparut en 1705. A la fin du règne de Louis XIV, les descriptions assurent que « la balustrade circulaire et celle qui est octogone sont de marbre du Languedoc et de marbre blanc ». La première a les appuis de marbre blanc et les balustres de marbre rouge, et la disposition est inverse dans la seconde : « L'allée circulaire, dit La Martinière, est bordée d'une balustrade dont les pilastres, les appuis et les

socles sont de marbre blanc ; les balustres sont de marbre du Languedoc. Au-dessous est le bassin octogone de la fontaine, entouré d'une balustrade ; le socle et l'appui sont de marbre du Languedoc ; les pilastres et les balustres sont de marbre blanc. » Il eût été possible de restaurer ce second état de l'époque de Louis XIV.

Les œuvres d'art abondent encore en ce lieu choisi, malgré les destructions qui s'y accomplirent. C'est d'abord la vasque de Girardon, remplaçant celle où l'on voyait la Renommée de plomb doré ; elle rappelle, en motif de marbre, la délicieuse « Pyramide » de plomb du même maître. Elle est soutenue par quatre dauphins à la gueule entr'ouverte, enchâssés en de souples consoles. Sous l'écume qui ruisselle de son jet, l'élégante coupe déborde sans cesse, tandis que des bouillons légers jaillissent, comme autrefois, d'un canal creusé sur l'appui même de la balustrade de marbre rouge.

Un banc circulaire, coupé par les quatre ouvertures des degrés, s'adosse à la balustrade de marbre. Des compositions en très bas relief, que le temps et les nettoyages n'ont pas altérées, apparaissent ici sur toutes les surfaces ; quarante-quatre morceaux de Girardon et de ses élèves, exécutés en 1678 et tous empruntés à des motifs de décoration militaire. Ils furent payés 10.600 livres et représentent,

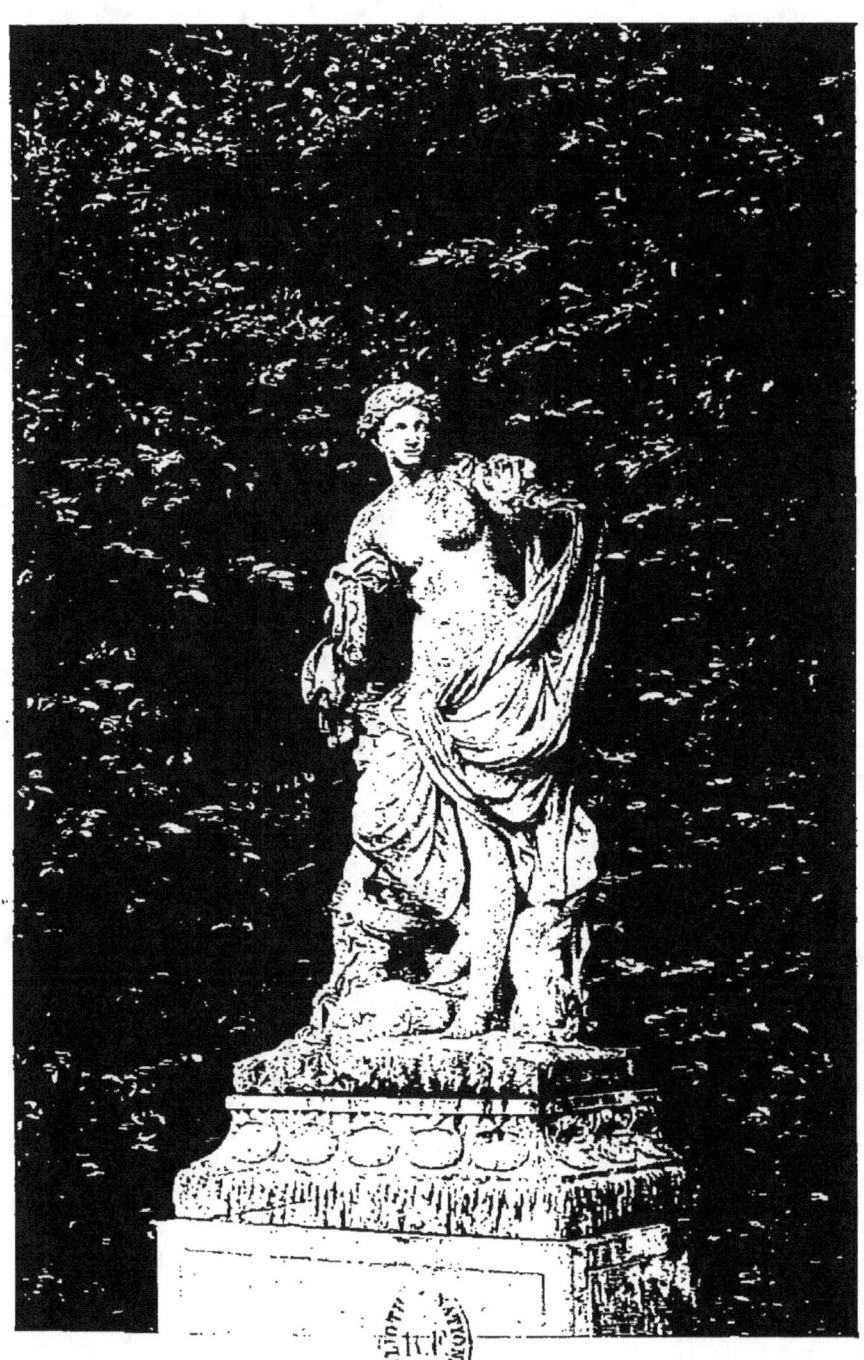

GALATÉE
Par Tubi
BOSQUET DES DÔMES

comme les bronzes détruits de Ladoireau, « les armes dont toutes les nations se servent dans les combats ». La variété en est extraordinaire : on voit s'y associer, de la façon la plus imprévue, épées, lances, hallebardes, carquois, étendards, casques, boucliers, faisceaux, tridents, trompettes, massues, haches, insignes surmontés de l'aigle ou du croissant, yatagans et cimeterres de toutes formes, avirons et proues. Quelques boucliers antiques portent dans leur ciselure des travaux d'Hercule ou des Renommées ; celles-ci rappellent la primitive désignation du bosquet, justifiant les imaginations guerrières qui le remplissent et qu'on est étonné d'y rencontrer.

On a rétabli récemment sur leur piédestal les statues qui ornaient le Bosquet des Dômes à la fin du règne de Louis XIV. Le roi Louis-Philippe avait eu l'idée fâcheuse de les enlever, en 1844, pour les mettre à Saint-Cloud autour du bassin en fer-à-cheval. Elles forment une réunion de morceaux exquis. Il y manque seulement une *Amphitrite* de Michel Anguier exilée aujourd'hui dans une salle du Louvre et qui n'a pu rejoindre ses sœurs.

La plus ancienne et peut-être la plus délicate est la *Galatée*, faite par Tubi pour orner la Grotte de Téthys. La blanche nymphe paraît sortir des flots et demeure comme en extase dans la lumière. Elle

se laisse deviner tout entière en s'enveloppant dans ses voiles. Ses pieds frôlent les dauphins qui l'accompagnent. D'un geste précieux, ses mains retiennent une écharpe et les boucles de ses cheveux, tandis que ses yeux cherchent Acis, dont le chant vient jusqu'à elle. Il est là, en effet, le rival heureux de Polyphème, appuyé sur un tronc d'arbre et jouant de la flûte pour la nymphe aimée. Et vraiment on prendrait le berger pour le frère de son amoureuse, tant sa tête ronde a des grâces pareilles, avec les mêmes fleurs dans les cheveux. Aucun marbre de l'époque de Louis XIV n'a mieux exprimé la souplesse d'un corps d'adolescent.

Magnier a sculpté l'*Aurore*, placée entre les deux figures de Tubi. La jeune déesse, qui ouvre les portes de l'Orient en semant des roses, est d'une délicatesse presque enfantine ; elle semble glisser sur les nuées qui la portent. Continuant ces symboles, Le Gros nous donne le *Point du Jour* en ce jeune homme qui tient un flambeau. Il marche aussi sur des nuages, les yeux levés vers le soleil, et de la main il fait signe à l'Aurore.

Cette longue jeune femme, appuyée sur un aviron et coiffée de perles, est Ino, reine de Thèbes, devenue déesse marine sous le nom de Leucothéa. On l'appelait, au xviie siècle, *Leucothoé*. Rayol l'a faite nue jusqu'au-dessous de la ceinture ; près d'elle

est un vaisseau, emblème de sa puissance, car les marins des mers antiques l'invoquaient dans le péril. Voici une *Nymphe de Diane*, par Anselme Flament. Elle s'avance d'un gracieux élan, que suit la levrette qu'elle caresse ; la tête petite, le buste court, les jambes longues lui donnent une élégance toute française en son motif d'antique et, malgré la mutilation du marbre, le mouvement est à peine altéré. Le dernier piédestal porte *Arion*, qui joue de la lyre, l'air douloureux, les pieds sur un dauphin. Le beau musicien a supplié en vain les matelots de Sicile, qui viennent de le jeter à la mer ; mais de son instrument il tire des sons si doux, que les dauphins charmés le portent jusqu'au rivage. Raon a bien rendu l'émouvant héros de la légende grecque et donné un caractère expressif à sa jeune tête encadrée de boucles tombantes.

Quatre de ces marbres étaient commencés dès 1686 ; mais ils restèrent longtemps dans l'atelier des sculpteurs. Le Gros a daté son *Point du Jour* de l'année 1696 et Magnier n'acheva son *Aurore* qu'en 1704, comme il l'a marqué également à côté de sa signature. Il peut être intéressant de noter le prix payé alors à ces excellents artistes pour des œuvres aujourd'hui si précieuses. Magnier reçut seulement 2.190 livres et Le Gros 3.700 livres. Remarquons, à ce propos, que d'autres statues d'importance en

tout semblable, celles qui font partie des grandes séries du Parterre d'Eau et du Parterre du Nord, avaient été payées en moyenne 4.500 livres. Le Hongre, pour la statue de l'*Air*, Gaspard Marsy, Guérin, Buyster, touchaient jusqu'à 5.000 livres. A la fin du règne, les conditions avaient changé : l'état des finances de Sa Majesté ne lui permettait plus les libéralités qu'elle aimait à faire aux artistes, au temps de la création de Versailles et de la florissante administration de Colbert.

Quittons le bosquet par la même grille (l'autre nous conduirait au Tapis-Vert) et cheminons dans la direction du Parterre de Latone, que nous aborderons par le bas. Les trois bassins, celui de Latone et ceux des Lézards, où s'achève la métamorphose des paysans de Lycie, sont étincelants de leur dorure renouvelée. D'éclatants massifs encadrent les tapis de gazon. Aux degrés qui forment le fond de l'amphithéâtre s'étagent des vases de marbre, que les jardiniers continuent d'orner de fleurs ; c'est ici que triomphe leur art ; c'est leur domaine préféré depuis les origines du jardin, et les sculpteurs eux-mêmes leur cèdent le pas.

Les ifs taillés qui longent les rampes, de chaque côté du Parterre, semblent une partie nécessaire de son décor, et le public est si bien habitué à les voir

LOUIS XIV EN PROMENADE DANS LES JARDINS
Détail d'une peinture de Martin

tels qu'ils sont qu'il admettrait avec peine l'idée de les modifier et de les réduire. Il faudrait pourtant s'y résoudre, si l'on voulait rester dans le sentiment de Le Nôtre et des jardiniers de Louis XIV. Jamais ne s'est présentée à l'esprit de ces parfaits artistes l'image de ces masses lourdes et sombres, d'une ligne aussi malheureuse, qui dissimulent par endroits les marbres du Parterre, alors qu'il est visiblement conçu pour que toutes ses beautés soient embrassées du même coup d'œil. Les tableaux anciens, les estampes, les dessins de jardinage de l'époque nous apprennent clairement que les dimensions actuelles des ifs de Versailles, qu'on respecte comme traditionnelles, n'ont pu être tolérées que par exception. Pour ce qui est du Parterre de Latone, les vues du recueil de Demortain, aussi bien que celles de Rigaud, montrent toujours des arbustes élégants, développés plutôt en hauteur et de proportions restreintes, n'écrasant point, comme le font ceux d'aujourd'hui, le décor sculptural.

S'il faut une preuve matérielle pour justifier cette critique, n'est-elle pas fournie par les ifs qui terminent chaque rangée à la hauteur du Parterre d'Eau? Ils touchent les grands vases de Dugoulon et de Drouilly. Ces beaux marbres sont entourés et comme étreints par le feuillage démesurément développé; au lieu de s'enrichir d'un heureux contraste, leur

effet se trouve fâcheusement diminué par un voisinage aussi indiscret, qui n'avait été prévu, en aucun moment, par ceux qui ont planté les arbustes. Il conviendra donc, quelque jour, de ramener à des proportions plus raisonnables des arbres encombrants et parmi lesquels, d'ailleurs, la vieillesse commence à faire des ravages. On se rapprochera ainsi de la pensée primitive, à laquelle il faut toujours se reporter, et que l'oubli des générations, les changements du goût, le travail même de la nature ont contribué de tant de façons à obscurcir.

Nous ne saurions espérer, il est vrai, qu'on reconstitue en son intégrité et avec tous ses caractères propres la création de Le Nôtre. Un de ses éléments essentiels, par exemple, qui furent les hautes palissades de charmille, a depuis longtemps disparu, et c'est seulement dans les anciennes peintures, notamment celles qu'on vient de restituer à la Galerie de Trianon, qu'il est permis d'en admirer l'ordonnance puissante et singulière. Quelques jardins, en France et hors de France, ont été plus heureux que ceux de Versailles, en conservant ces charmilles qui sont si conformes à l'esprit du temps. Ces grands murs rectilignes convenaient admirablement aux statues auxquelles ils servaient de fond ; ils ajoutaient encore de la majesté aux promenades d'une cour, qui ne sortait de ses palais de

marbre que pour cheminer en des palais de verdure.

On aperçoit, du bas du Parterre de Latone, espacées régulièrement derrière le rideau entr'ouvert des ifs en pyramide, la suite un peu froide des figures antiques copiées, presque toutes en Italie, par les élèves de l'Académie de France à Rome. Les œuvres les plus célèbres à l'époque de Louis XIV se retrouvent en cette noble assemblée réunie ici pendant les années 1687 et 1688. Ce sont Ganymède, Uranie, Hercule Commode, l'impératrice Faustine en Cérès, le Bacchus de Florence, le Faune à la flûte, du Louvre, les deux Prisonniers Daces, du musée de Naples, l'Antinoüs du Belvédère, la Vénus Callipyge, le Silène portant Bacchus, un Mercure, de Rome, et enfin l'Apollon du Belvédère. L'Uranie et l'Antinoüs se trouvent répétés, mais sans inconvénient, car la plupart de ces figures sont peu regardées. Elles ne laissèrent pas de choquer, dès leur installation, les prudes de la Cour. Les mentions qu'on peut relever dans les Comptes des Bâtiments nous apprennent que le sculpteur Bertin fut chargé, en 1689, d'y poser « des draperies et feuilles de vigne », et l'on trouve également le sieur Fontelle occupé à faire « des feuilles de sculpture pour mettre devant les nudités des figures du jardin ».

Dans le haut, parmi les antiques, ont été placées trois compositions modernes : *le Poème lyrique*, de Tubi, qui voisine avec *le Point du Jour* ; *le Feu*, de Nicolas Dossier ; *le Mélancolique*, de Michel La Perdrix ; ces marbres font partie des séries des Poèmes, des Eléments et des Tempéraments de l'Homme, dont les meilleurs morceaux se rencontrent ailleurs.

Il y eut autrefois des projets plus considérables pour la décoration du Parterre de Latone. Le mur de soutènement, tapissé de charmille, qui fait un fond de verdure derrière le bassin, devait recevoir des niches, des sculptures et des fontaines, dont les dimensions auraient diminué avec la pente du terrain. On aperçoit cette disposition dans une estampe d'Israël Silvestre ; mais le projet ne fut jamais exécuté. Nous reconnaissons en quelques dessins aquarellés de Le Brun les motifs de cette ornementation, qui aurait été fort belle et que son importance même a empêché d'entreprendre.

Nos jardiniers ont repris depuis peu une habitude heureuse de leurs prédécesseurs en garnissant de fleurs, dans la belle saison, les vases de dimensions moyennes placés entre les deux perrons et sur divers points du Parterre. On y trouve, au reste, des œuvres d'art véritables, qui pourraient se pas-

PLAN DU PARTERRE DE LATONE
Tiré d'un album exécuté pour Louis XV

ser, pour retenir l'attention, de toute parure florale.

Deux sont des créations originales de l'art du xviie siècle et leurs bas-reliefs, sur l'enfance du dieu Mars, offrent d'ingénieuses allégories à la gloire de Louis XIV. Commandés par Louvois en 1684, ils furent exécutés d'après un dessin de Mansart, avec des branches de lis largement épanouis entourant le bas de la coupe.

Prou est l'auteur du vase où Mars, nu et casqué, est assis sur des trophées entouré des génies de la guerre ; ils sont douze, tous enfants comme leur maître, qui jouent avec des armes, des casques, des drapeaux ; l'un d'eux tient un bouclier sur lequel est ciselé le lion d'Espagne. Le bas-relief de Hardy montre Mars enfant assis sur un char traîné par des loups, avec un cortège de petits captifs enchaînés de guirlandes ; des génies enfantins s'amusent parmi des cuirasses et des boucliers ; dans les plis d'un drapeau, l'aigle de l'Empire. Nous retrouvons ici des symboles bien des fois répétés sur les marbres des jardins, comme dans les plafonds du Château.

Six autres vases avoisinent ceux de Prou et de Hardy, dans la partie centrale du Parterre ; ce sont des copies faites par Cornu pour Colbert, d'après deux morceaux célèbres de l'antiquité, le Vase de Médicis et le Vase Borghèse. Le premier représente

le sacrifice d'Iphigénie, le second une bacchanale ; chacun est ici à trois exemplaires. Au palier qui domine le bassin sont quatre autres vases d'après l'antique, « faits à l'Académie de Rome, par Grimaud et plusieurs autres étudiants ». Deux sont ornés de masques sous les flancs et sous les anses, avec une branche de vigne autour du col ; les deux autres portent quatre masques de faune réunis par des guirlandes de lierre. Ce n'est là qu'un choix décoratif fait pour rappeler les motifs qu'on trouvait dans les jardins des empereurs romains ; il vient compléter la série de statues reproduites par les pensionnaires du Roi le long des rampes de Latone. Au bas du Parterre sont groupés les principales sculptures et d'abord les admirables termes qui regardent vers le Château.

Les grands termes de Versailles sont, sans doute, les plus beaux qu'on ait conçus depuis l'antiquité. Ils n'ont point cette rigidité de la gaine surmontée d'un visage inattendu ; la moitié du corps y apparaît ; le vêtement entoure les hanches et retombe en nombreux plis sur le piédestal. Les expressions sont d'une vie étonnante, et ces marbres, inspirés de l'art romain, sont animés d'un sentiment original et tout moderne.

Ils se succèdent au long des Allées de l'Été et de l'Automne, et le premier est *Diogène,* par Les-

pagnandel. Le philosophe de Sinope n'est point ici le « cynique » de la tradition ; un manteau brodé, jeté sur l'épaule, l'enveloppe élégamment ; nous sommes dans les jardins de Louis XIV, et Diogène lui-même ne saurait l'oublier. En face est une *Cérès* de Poulletier ; elle a l'air d'une matrone romaine et sa tête sereine est couronnée d'épis. En des notes insérées au *Mercure de France*, le sculpteur, qui se piquait de littérature, a raconté une anecdote où Louis XIV est mis en scène causant avec ses artistes : « Sa Majesté, écrit Poulletier à propos de sa *Cérès*, eut la bonté d'en paraître satisfaite, lorsque je la posai, et elle se récria par plusieurs reprises : « Voilà « une belle femme ! Il est rare d'en trouver de sem- « blables. » Il est vrai encore que le Roi me témoigna sa satisfaction par une gratification proportionnée au mérite qu'il trouvait dans mon ouvrage. »

Le voisin de Diogène est un *Faune* rieur et grimaçant, par Houzeau, qui presse dans un vase une grappe de raisin ; auprès de lui se dresse la plus délicieuse *Bacchante*, par Jean Dedieu. Le buste svelte se cambre en une fierté de jeunesse ; il supporte une petite tête rieuse, aux cheveux épars ; les bras se recourbent pour jouer du tambour de basque. Une peau de lion sert de vêtement ; les pattes retombent sur la gaine. L'*Hercule* qui suit a les traits accentués, l'expression énergique. Il appuie

la massue sur son épaule ; les pommes d'or du jardin des Hespérides sont dans sa main et il a jeté sur son dos la dépouille du lion de Némée. Louis Le Conte a su rajeunir ici, de façon intéressante, le type légendaire.

Autour de la demi-lune qui précède le Tapis-Vert, quatre groupes se présentent. Ce sont des morceaux d'après l'antique, de valeur fort inégale, et auxquels on attachait autrefois une importance qu'ils ne sauraient tous mériter. La tradition érudite leur attribuait aussi des désignations, dont l'explication remplit les vieux guides et que l'archéologie moderne ne ratifie pas.

Le premier groupe, nommé *Papirius et sa mère*, fut copié par Martin Carlier d'un antique de la Villa Ludovisi. Les visiteurs ont toujours eu besoin d'un récit pour s'intéresser à cette œuvre de peu d'expression, fâcheusement transportée, au xixe siècle, sur un piédestal trop large pour elle. La femme penchée sur un enfant passait pour l'épouse du sénateur Papirius, questionnant son fils, suivant un récit d'Aulu-Gelle. L'adolescent hésite : il revient du Sénat, où il assistait à la séance avec son père, et le sujet qu'on a traité doit être tenu secret. La mère insiste et l'enfant s'en tire par un mensonge : « On a délibéré, dit-il, sur ce point : Serait-il plus important à la

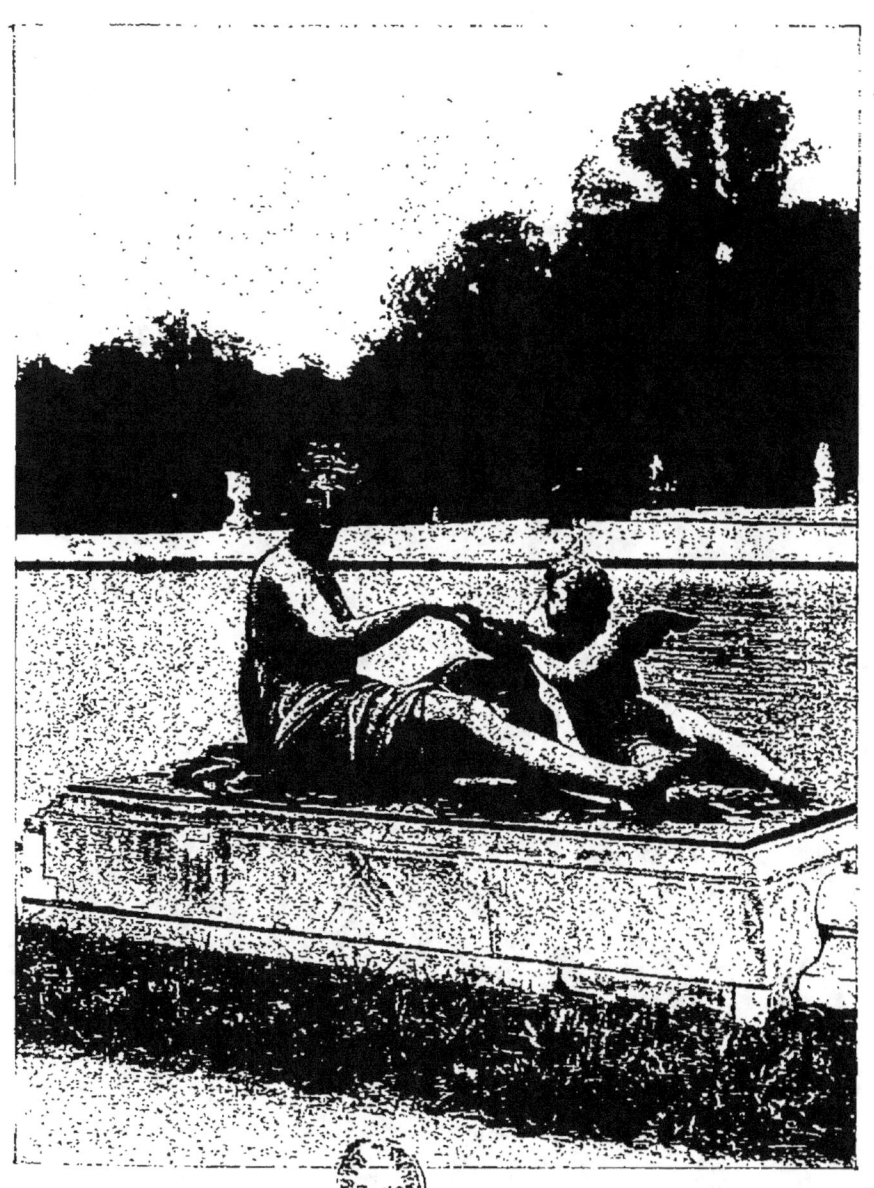

NYMPHE ET AMOUR
Par Le Hongre
PARTERRE D'EAU

République de donner deux femmes à un mari que de donner deux maris à une femme ? » Ce fut un amusant tumulte parmi les matrones romaines ; les sénateurs en rirent et, pour récompenser la discrétion du jeune Papirius, déclarèrent qu'il serait le seul enfant ayant ses entrées au Sénat. L'anecdote, que se répétait le XVIIe siècle, n'a rien à voir avec le marbre Ludovisi, signé de Ménélaos, aujourd'hui au Musée des Thermes à Rome et qu'on attribue à l'époque d'Auguste. Il représente tout simplement la scène funéraire traditionnelle, analogue à celle qu'on retrouve sur un si grand nombre de stèles attiques.

Le deuxième groupe est le *Laocoon*. Bien que toutes les copies du célèbre morceau rhodien restent loin de l'original du Vatican, celle de Tubi, placée d'abord à Trianon, peut compter parmi les meilleures. François Lespingola est l'auteur du morceau que l'on croyait un groupe romain : *Pœtus et Arria*. On admirait le mouvement de l'homme enfonçant l'épée dans sa poitrine, tandis que d'une main il soutient Arria, sa femme, affaissée et morte d'avoir essayé l'arme sur elle-même. « Pœtus ! » avait-elle dit en expirant pour encourager le condamné, « cela ne fait pas de mal. » Nous savons aujourd'hui que l'antique copié pour le Roi « dans la vigne Ludovisio », maintenant au Musée des Thermes, fut exécuté en Asie Mineure et appartient à l'école de Pergame. Il

représente un Gaulois et une Gauloise ; lors d'une défaite infligée par les Grecs aux envahisseurs barbares, le Gaulois, plutôt que d'abandonner à l'ennemi sa femme vivante, lui donne un coup mortel et se frappe à son tour. Le prétendu *Gladiateur mourant*, du Capitole, est aussi, comme on sait, un Gaulois et a la même origine que le groupe Ludovisi ; on veut même voir en ces marbres des reproductions de bronzes perdus de l'ex-voto monumental d'Attale, roi de Pergame. Louis XIV eût été fort surpris d'apprendre qu'il introduisait en ses jardins des images commémoratives de très anciennes défaites nationales.

Le quatrième groupe est celui que l'on nomme *Castor et Pollux*. Coyzevox a signé sa copie et l'a datée de 1712. Les guides font remarquer la beauté des adolescents nus et couronnés de fleurs qui sacrifient à la Terre. Celle-ci serait représentée sous la forme d'une femme présentant un œuf, signe de sa fécondité ou symbole de la génération des enfants de Léda. Winckelmann rejetait déjà ces suppositions et pensait voir ici Oreste et Pylade. Les archéologues ont diminué l'intérêt de ce groupe du Musée du Prado, en constatant que les attributs sont des restaurations arbitraires et que les jeunes gens ne peuvent être désignés. C'est un pastiche de basse époque, composé de modèles connus dans l'art

antique : le jeune homme de droite est une réplique affadie d'un type d'athlète de Polyclète ; celui de gauche rappelle certaines statues praxitéliennes. Quant à la figure archaïsante de Coré, qu'on a prise pour la Terre, elle semble indiquer un sacrifice offert aux divinités souterraines. On ne connaît plus le morceau que sous le nom de « groupe de San Ildefonso », du château royal d'Espagne où il fut autrefois conservé.

Le marbre de Coyzevox est le seul, parmi ceux de la demi-lune, qui soit demeuré en place depuis l'époque de Louis XIV. Celui de Lespingola a changé de côté ; il occupait le piédestal qui porte aujourd'hui le groupe du pseudo-Papirius. A la place du Laocoon et des deux Gaulois se trouvaient, à l'origine, les chefs-d'œuvre de Puget, qui ont été transportés au Louvre au siècle dernier, le *Persée délivrant Andromède* et le *Milon de Crotone*.

Ces morceaux étaient réputés parmi les plus beaux de Versailles. Louis XIV les montrait aux visiteurs avec prédilection. Le *Milon* est daté de 1682 sur le marbre ; le *Persée*, de 1684. Ce dernier groupe, payé 15,000 livres, arrivé par mer de Marseille au Havre en 1685, fut installé aussitôt sur le piédestal de droite. Le *Milon*, placé à gauche, figure sur le tableau d'Hubert Robert, où l'on voit Louis XVI

et Marie-Antoinette en promenade à l'entrée de l'Allée Royale.

On n'aurait pas une idée complète des richesses sculpturales des jardins de Versailles, si l'on n'y rétablissait par la pensée les admirables groupes du maître marseillais. Le siècle qui les posait là, savait qu'il y édifiait des chefs-d'œuvre. Les connaisseurs discutaient seulement leurs préférences ; « le feu Roi », raconte Poulletier sous la Régence, « paraissait pencher pour *Milon* ». On s'accordait à rendre hommage à la noblesse du caractère de Puget, qui lui avait fait repousser les offres de Louis XIV, ainsi que celles de la République de Gênes : « Le Roi ayant su qu'il avait fait deux merveilleux groupes de marbre, les fit acheter. M. Puget vint à Paris pour la première fois et les fit placer à l'endroit où vous les voyez. La Cour fit tous ses efforts pour l'arrêter ; rien ne put ébranler sa philosophie. Aussi désintéressé à Versailles qu'à Gênes, il ne fut sensible qu'à sa liberté ; il courut se recacher dans sa province et mourut paisiblement dans le sein de sa famille. Heureux celui à qui Dieu donne une si grande sagesse et qui peut la conserver jusqu'à sa mort ! »

Le long de l'Allée de l'Automne, une nouvelle série de termes commence par l'*Achéloüs*, de Simon Mazière. Le fleuve de la mer Ionienne, au torse vigoureux,

MARIE-ANTOINETTE ET LOUIS XVI DANS LES JARDINS
Détail d'une peinture d'Hubert Robert

à la tête épaisse, est couronné de fleurs et tient dans les mains la corne d'abondance, qui lui fut arrachée du front par Hercule, alors que celui-ci, convoitant Déjanire, sut vaincre ainsi ce fils de l'Océan. On voit, par ce nouvel exemple, comment nos sculpteurs tiraient parti, pour particulariser leurs figures, des moindres détails que leur fournissait la mythologie. *Pandore* vient ensuite, aussi belle que Vénus, aussi sage que Pallas, éloquente autant que Mercure. Insoucieuse des maux qu'elle va répandre, la première Femme porte la boîte fatale aux humains. Sa nudité fière se dégage du piédestal ; la tête, aux longs cheveux, a ce charme de belle jeunesse si fréquent dans les figures de Le Gros. Van Clève est moins heureux dans son *Mercure*. Le dieu aux multiples fonctions est coiffé du pétase ; il a le caducée et la bourse, et ses yeux levés vers le ciel semblent y chercher l'inspiration.

Le quatrième terme, *Platon*, est une sculpture de Rayol. Le philosophe à la barbe frisée tient un médaillon représentant Socrate, son maître ; sur son front est une flamme, « marquant l'élévation du génie ». En face est *Circé*, faisant pendant à la *Cérès* située à l'autre extrémité de l'allée. La fille du Soleil se dresse altière sur son fût de marbre, un sourire astucieux aux lèvres. L'évocation de la magicienne homérique est due au ciseau de Magnier, de qui est encore la

robuste copie voisine, ce *Gaulois mourant*, du Musée du Capitole, qu'on appelait alors le *Gladiateur*, placé à l'entrée du Parterre.

En symétrie avec cette figure couchée, se voit la *Nymphe à la Coquille*, de Coyzevox. Ce n'est, à vrai dire, qu'une copie de l'original fait pour Versailles et retiré maintenant au Louvre, à l'abri des intempéries dont il avait eu à souffrir trop longtemps en nos jardins. On admire encore la courbe adoucie du corps penché, la gorge tendue et ronde, le pensif visage. Entre ses doigts, l'adolescente tient la coquille avec laquelle elle puise l'eau de l'urne coulant à ses côtés. C'est là tout le sujet, mais l'expression en est exquise. Cette figure est la plus aimée du parc, la plus connue, la plus populaire. Coyzevox l'a empruntée à l'art grec, s'inspirant d'un motif célèbre plusieurs fois reproduit par l'antiquité. L'esthétique des Anciens s'affirme dans la perfection des lignes ; l'élégance et l'esprit du sourire font cependant bien française la nymphe juvénile, qui semble le gracieux génie de la « cité des eaux ».

Il faut s'arrêter à l'entrée du Tapis-Vert, dans l'axe de la célèbre Allée Royale et des Allées de l'Été et de l'Automne. Là se trouve ce que les anciens guides de Versailles appellent le « Point de vue »,

et c'est de cet endroit, lorsque les eaux jaillissent, qu'on aperçoit le mieux, de tous côtés, l'effet de leurs jeux. Louis XIV lui-même a indiqué l'intérêt de ce coup d'œil circulaire, dans un des itinéraires écrits de sa main, où il marquait les curiosités de ses jardins et l'ordre dans lequel il les fallait visiter : « On ira droit au point de vue du bas de Latone... On y fera une pause pour considérer les rampes, les vases, les statues, les Lézards, Latone et le Château ; de l'autre côté, l'Allée Royale, l'Apollon, le Canal, les gerbes des Bosquets, Flore, Saturne ; à droite, Cérès ; à gauche, Bacchus. »

Les « Bosquets » dont parlait le Roi n'ont plus de « gerbes » et ont été remplacés de chaque côté du Tapis-Vert par deux quinconces, dont le seul ornement est une série de termes de petites dimensions et d'un caractère fort différent des autres marbres de Versailles. Un certain nombre proviennent du château de Vaux-le-Vicomte, où le Roi les acheta, en 1683, au prix de 1,800 livres l'un. Ce sont ceux qu'avait composés à Rome Nicolas Poussin, pour le surintendant Foucquet. Le grand peintre français exécuta lui-même en terre les modèles que les praticiens italiens firent passer dans le marbre. Il y a, dans la série dont Versailles a hérité, quelques figures admirables de sobriété décorative, le Morphée, par exemple, la Minerve ou le Pan ; mais elles ne

sont pas en accord avec les proportions et le style de nos jardins.

L'Allée Royale déroule à présent son large tapis de gazon et, parmi les grands arbres qui l'ombragent, continue, en avant des palissades de verdure, le défilé des statues. Elles ont pris place dans ce décor célèbre de 1687 à 1695. Mêlées à quelques morceaux d'après l'antique, ce sont des œuvres souvent originales et bien révélatrices de l'esprit du temps.

Après avoir traversé la demi-lune et passé devant *Laocoon*, on s'arrête devant une figure svelte et longue, dont le sourire faux inquiète et retient. C'est la *Fourberie*, par Louis Le Conte. Son corps de jeune chasseresse est vêtu d'une robe grecque qui le dessine ; le profil délicat et rusé s'accentue des cheveux roulés bas en torsade ; la femme tient un masque et un renard symbolique est à ses pieds. Cette statue, ainsi que la *Fidélité*, qui lui fait face et qu'on jugeait fort inférieure, avaient été composées sur un dessin de Pierre Mignard. C'est en effet Mignard, devenu Premier Peintre du Roi, qui assuma après Le Brun la « conduite » des figures de marbre ; mais les artistes semblent lui avoir reconnu une autorité beaucoup moins grande qu'au créateur du décor de Versailles.

On a dénommé *Junon* une figure antique de

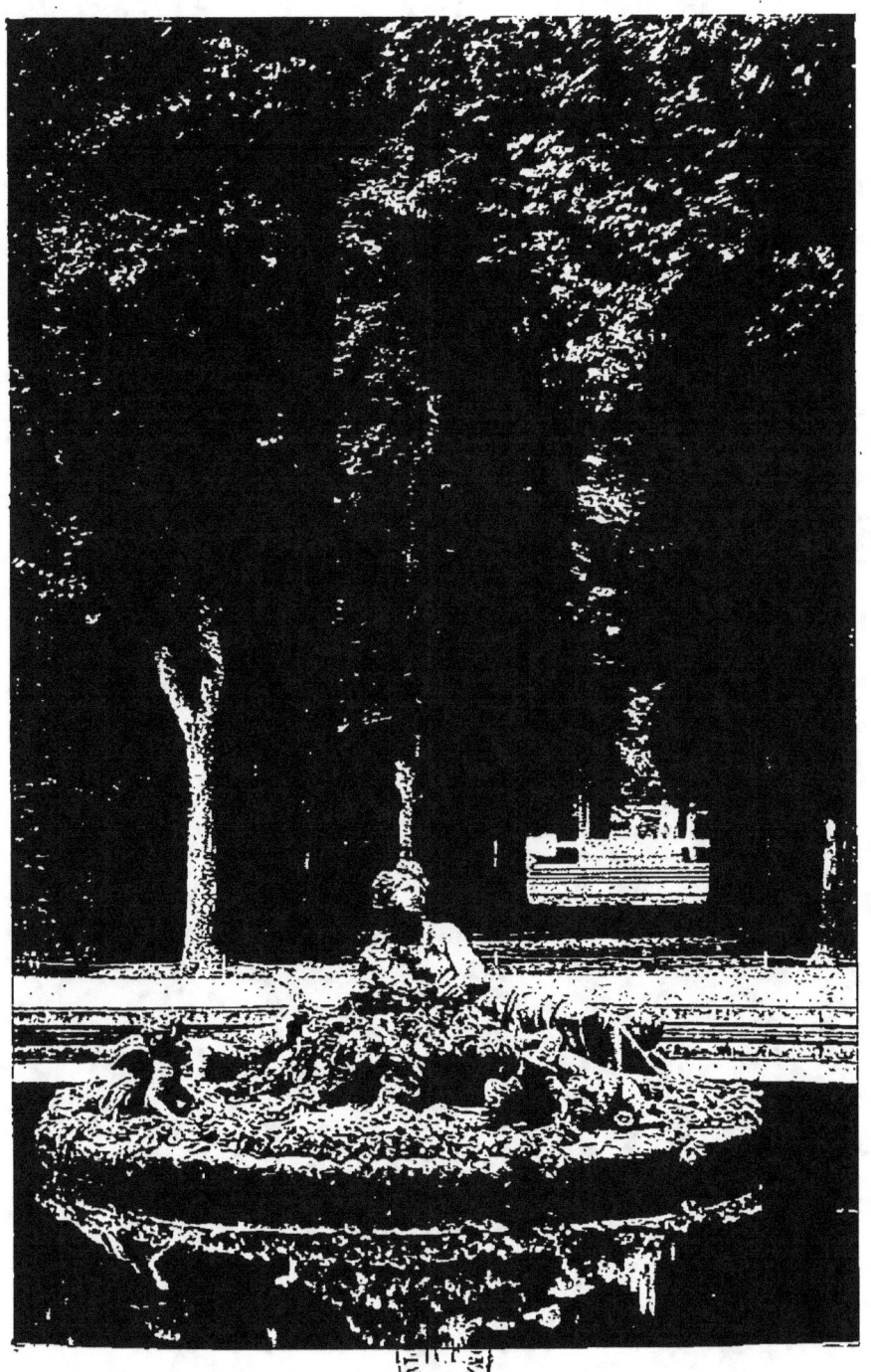

FONTAINE DE FLORE OU DU PRINTEMPS
Par Tubi

femme, trouvée à Smyrne et tout entière vêtue, dont la tête et les bras sont refaits par Mazière. Deux grands vases la séparent d'une copie, par Jouvenet, du marbre du Vatican appelé *Hercule et Télèphe*. Hercule serait sous les traits de l'empereur Commode ; l'artiste romain lui a mis dans les bras un enfant, celui qu'aimait le fils d'Alcmène et que les nymphes lui ravirent. La figure symbolise la force unie à la bonté. On traverse l'Allée du Printemps pour trouver un antique plus fameux encore, la *Vénus de Médicis*. Il était facile à Frémery de la traduire pour le goût français. On connaît la Déesse qui sort de l'onde, timide d'être au grand jour dans toute sa splendeur. La statue de la « Tribune » de Florence passait, d'après une inscription regardée aujourd'hui comme douteuse, pour l'œuvre du sculpteur Cléomène. Elle a été reproduite en bronze par les Keller, en 1687, d'après un moulage qui a peut-être servi à Frémery pour sa copie de 1686.

L'art des sculpteurs du temps de Louis XIV reste en harmonie avec les œuvres où nous venons de goûter, sous le ciel de Versailles, le rêve des maîtres antiques. Comme tous ses contemporains, Anselme Flament était trop nourri de l'art des Anciens pour n'avoir pas créé sa statue de *Cyparisse* dans le sentiment où ils l'eussent conçue. Le jeune favori d'Apol-

lon tua un jour par inadvertance le faon apprivoisé qu'il aimait tendrement ; son chagrin fut si grand qu'il voulut mourir, et Apollon le changea en cyprès. On nous le montre penché sur la jolie bête, qui dresse la tête et le regard, pendant qu'il l'enguirlande de roses. Desjardins a terminé, après la mort de Le Fèvre, une statue d'*Artémise*, reine de Carie, s'apprêtant à boire le breuvage où sont dissoutes les cendres de son époux Mausole, à qui elle fera élever le magnifique et fameux tombeau, septième merveille du monde. Certes, un sculpteur d'Athènes eût donné à l'œuvre un autre caractère, mais c'est beaucoup qu'auprès d'authentiques évocations de l'art grec, elle ne détonne point.

Un dernier vase de marbre sépare Artémise du groupe d'*Aristée et Protée*, placé au bas du Tapis-Vert, dont nous avons suivi un des côtés. L'Allée Royale s'achève ici comme elle a commencé, en une demi-lune qu'ornent symétriquement termes et statues.

Le groupe d'angle, daté sur le marbre de 1723, a été exécuté par Sébastien Slodtz, d'après une composition de Girardon. Ce morceau, un peu massif, représente le berger Aristée liant sur un rocher Protée, pour l'obliger à prédire l'avenir ; car le fils de l'Océan n'annonce le temps futur que si on lui arrache ses secrets par la force. Vaincu, mais non

consentant, le gardien des troupeaux de Neptune se débat et tâche de rompre ses liens. Deux veaux marins soutiennent par le bas l'ensemble qui est fait d'un seul bloc de marbre.

Les termes qui sont autour du Bassin d'Apollon ont moins d'originalité que ceux du Parterre de Latone. Dans le quart de lune droite, le premier est *Syrinx*, par Simon Mazière, daté de 1689. La nymphe d'Arcadie, compagne de Diane, a la sveltesse de la Chasseresse. Ses yeux levés au ciel semblent implorer Jupiter, alors qu'elle se jette dans le Ladon pour échapper à Pan qui la poursuit. Elle sera aussitôt métamorphosée en roseaux et, de ces roseaux, le dieu des bergers et des prairies fera la flûte appelée syrinx. Elle apparaît ici, ayant en ses mains la plante de la légende. Le *Jupiter* et la *Junon* qui l'avoisinent ne sont que des interprétations de l'antique par Clérion. *Vertumne*, par Le Hongre, tient une corbeille de fruits. Le dernier marbre de ce côté est *Silène portant Bacchus*. Le faune garde délicatement dans ses bras le petit dieu qui se débat et joue avec la barbe du père nourricier. Ce charmant antique se répète trois fois dans les jardins de Versailles.

Nous laissons de côté les marbres, en très mauvais état, qui s'alignent dans la direction du Canal et occupent, sur les anciens piédestaux, la place d'œuvres meilleures qui s'y dressaient jadis ; et, passant der-

rière le quadrige d'Apollon, qui s'élance des eaux du grand bassin, nous allons chercher, à l'autre extrémité de la courbe, le *Bacchus* antique qui fait pendant au Silène. Cette statue a été refaite au xviie siècle dans la partie supérieure, mais de façon heureuse. Le terme de Le Hongre qui fait pendant à Vertumne, placé de l'autre côté de la demi-lune, est *Pomone*, son épouse, couronnée de fleurs, portant de ses deux mains une longue guirlande de pommes. Le *Bacchus*, de Raon, est bien froid, si on le compare à l'antique que nous venons d'admirer. Le *Printemps*, commencé par le sculpteur Arcis et signé de Mazière en 1699, est une jeune femme couronnée de roses, avec un bracelet de fleurs et une lourde guirlande entre les mains. C'est une représentation nouvelle du symbole tant de fois rappelé dans ces jardins. Près d'elle est le dieu *Pan,* de Mazière encore, d'après Girardon. Couronné de roseaux, il joue de la syrinx ; autour de ses hanches se noue une peau de panthère qui retombe sur la gaine. On se souviendra ici de l'autre terme de Pan, par Poussin, d'un effet décoratif moins ample, mais d'une expression plus aiguë.

Nous retrouvons un groupe important à l'entrée du Tapis-Vert, le marbre d'*Ino et Mélicerte*, de Pierre Granier, d'après une cire de Girardon. On a vu la même Ino divinisée sous le nom de Leucothéa, en un marbre du Bosquet des Dômes. Ici,

encore simple mortelle, elle se jette à la mer avec son fils, pour échapper à la fureur d'Athamas, roi de Thèbes. Ils ont tous deux un ardent geste en avant ; les bras d'Ino se lèvent comme pour battre l'air et, penchée vers l'enfant qui répond à son courage, elle va se plonger avec lui dans les flots, où Jupiter les métamorphosera en dieux marins. La composition de ce grand morceau est bien équilibrée, les draperies y flottent avec noblesse et les détails s'y regardent sans ennui.

Au milieu de ces marbres qui l'entourent, le large bassin d'eau tranquille, qui semble amener au milieu des jardins les flots du Grand Canal, porte le groupe de plomb le plus important de Versailles, le *Char d'Apollon*, posé dès l'année 1670. L'art souple et délicat de Jean-Baptiste Tubi s'est élevé ici à une singulière puissance. Le plomb fut autrefois doré et, des fenêtres du Château, le groupe apparaissait étincelant ; l'or revêtait tout naturellement le semeur de lumière. Faut-il rappeler une fois de plus qu'Apollon, si souvent répété dans ces jardins, où ses divers mythes sont évoqués sans cesse, avait une place exceptionnelle dans l'imagination des contemporains ? N'était-il pas le Roi-Soleil, ce Louis XIV qui prenait pour emblème la tête rayonnante du jeune dieu ? Les artistes lui prêtèrent souvent les traits et le port

majestueux du souverain, jamais cependant en une œuvre plus forte et plus complète que celle qui nous arrête ici.

Le matin est venu ; Apollon, reposé, quitte la grotte marine de son épouse Téthys. Le voici qui sort des eaux sur son char, jetant devant lui des rayons, prince du jour dans sa splendide jeunesse. Il tient d'une seule main les rênes de ses quatre chevaux, que La Fontaine, d'après le modèle de Tubi, s'est ingénié à décrire :

> Les coursiers de ce dieu commençant leur carrière
> A peine ont hors de l'eau la croupe tout entière ;
> Cependant on les voit impatients du frein ;
> Ils forment la rosée en secouant leur crin...

Vu de face, le mouvement des groupes est en éventail ; les chevaux se partagent deux par deux ; en avant, un triton les sépare ; des tritons encore nagent à droite, à gauche et en arrière ; ils sonnent éperdument de la conque, annonçant par le monde la venue du jour ; des baleines suivent, la tête au-dessus de l'eau. Le char ciselé est traîné par deux roues plus qu'à moitié hors de l'onde. Apollon est assis, enveloppé d'une écharpe flottante, le bras droit étendu pour conduire. L'énergique tête se penche sous les longs cheveux couronnés de lauriers et les yeux suivent la marche des coursiers. Ceux de gauche redressent le col, ivres d'espace et de clarté, hennissant sous la main ferme qui les maîtrise ; ceux de

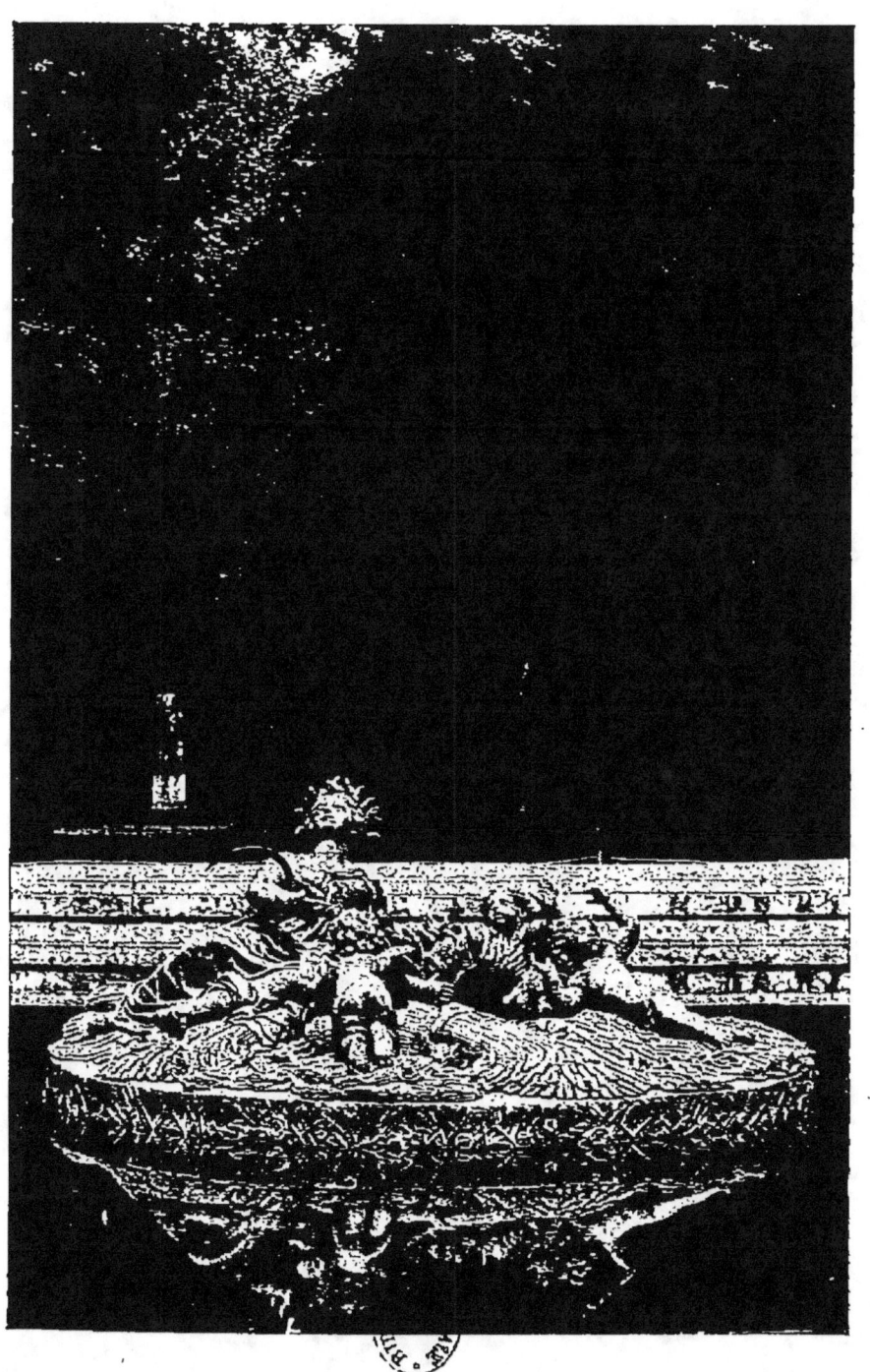

FONTAINE DE CÉRÈS OU DE L'ÉTÉ
Par Regnaudin

droite baissent la tête et battent le flot. Un colossal triton est en avant, la queue sous l'eau, le torse raidi, nageant d'un bras, les joues gonflées sur la conque. Les deux autres, qui forment la garde du dieu, claironnent son passage. Tout à l'arrière, un dernier géant des eaux annonce aux humains la venue désirée du jour, alors que, d'un mouvement fougueux, s'élance le char éblouissant qui va éclairer la Terre.

Tel se reflète le groupe puissant dans le changeant miroir, dont la nappe se colore de toutes les lueurs du ciel, tandis qu'alentour la masse des arbres dresse son tranquille mystère. Il faut voir aussi, en plein hiver, ce même Char d'Apollon, lorsque les glaçons enserrent l'attelage divin et le font plus frémissant encore en immobilisant son impétuosité. Les patineurs qui se hâtent vers les divertissements du Grand Canal, renouvelés de ceux de l'ancienne Cour, ne se doutent guère qu'ils passent devant un des plus nobles spectacles de Versailles.

Les grilles séparent ici les « Jardins » de l'ancien « Petit Parc », qui a conservé presque intact son mur de clôture et qui couvre une superficie de 1738 hectares, alors que le « Grand Parc », le parc de chasse, dépassait 6600 hectares. Le Petit Parc est traversé par le Canal, qui pénètre dans les jardins par une

pièce d'eau octogone. Un large degré de plusieurs marches marque la place abandonnée où la Cour, pendant trois règnes, venait s'embarquer pour se promener sur l'eau.

Tracé dans l'axe du Château et des jardins, dont il prolonge la perspective, le Grand Canal est une des principales créations de Louis XIV. L'idée première remonte à 1667, année où les jardins prirent leur forme définitive. A ce moment, on élargissait l'Allée Royale, d'abord bien moins majestueuse, et l'on inaugurait les effets du Bassin d'Apollon, nommé alors simplement « Bassin des Cygnes », où les eaux jaillissantes venaient d'être amenées. Le Roi songea naturellement à étendre la vue déjà fort belle dont on jouissait des fenêtres de son petit château, et le creusement du canal fut suggéré par la présence des eaux, toujours gênante et malsaine, dans les bas terrains.

L'opération, sur laquelle Messieurs de l'Académie des Sciences furent consultés, fut aussi bien une œuvre d'assainissement de la plaine que d'embellissement du Parc. Le Canal, d'abord de proportions modestes, fut agrandi à partir de 1671 et prit en peu d'années la forme grandiose que nous lui voyons aujourd'hui. Il a 1520 mètres de longueur sur 120 mètres de largeur. La pièce d'eau qui en élargit l'extrémité, et où l'on projeta longtemps d'édifier une

construction à colonnades, a 195 mètres de largeur. La « traverse du Canal », qui le coupe vers le milieu et donne à l'ensemble la forme d'une croix, est longue de 1013 mètres et va de Trianon à l'emplacement de l'ancienne Ménagerie. Tout le pourtour était jadis bordé d'une tablette à fleur de terre, supportée par le mur de soutènement. La pièce d'eau voisine du Bassin d'Apollon formait le port des bateaux réunis sur le Canal.

Cette flottille, qui a été entretenue jusqu'à la Révolution, se composait, au temps de Louis XIV, de navires de toute espèce, élégantes réductions de chaloupes, de galiotes et même de frégates, construites par les ingénieurs de la marine royale. Plus d'une fois, des essais de formes nouvelles furent tentés sur le canal de Versailles, où travaillèrent les meilleurs charpentiers du port de Dunkerque. Tourville, Duquesne, le marquis de Langeron furent appelés tour à tour à donner des dessins et à surveiller les constructions.

Si la flottille de Versailles tient une place dans l'histoire de notre marine, elle en a une aussi dans l'histoire de l'art français. Les charmantes embarcations furent toujours sculptées et décorées par les meilleurs artistes, tels que Tubi, Mazeline, les Marsy et surtout Philippe Caffiéri, le chef de la lignée

célèbre des sculpteurs de ce nom. Les frères Keller fondirent, à l'Arsenal, toute la petite artillerie d'un vaisseau de guerre en miniature, dont un des canons tirait à poudre. Le plus beau navire était la « grande galère », avec ses écussons et ses sculptures, ses tentures de soie frangées d'or, ses flammes, ses banderoles, ses cordages de soie aurore et cramoisie. Elle rappelait la *Réale*, sculptée par Puget pour la Méditerranée, dont elle reproduisait les dispositions essentielles.

La République de Venise avait offert au Roi, pour son « Grand Canal », de magnifiques gondoles dorées, dont les premières arrivèrent à Versailles en 1674. Elles étaient conduites par des gondoliers vénitiens envoyés en même temps que leurs bateaux. Ils attirèrent peu à peu un certain nombre de leurs concitoyens, qui formèrent, avec les Provençaux sujets du Roi, les équipages réguliers du Canal, commandés par le sieur Consolin, de Marseille. Bientôt se développa, en ce coin du parc, une sorte de corporation nautique, groupée avec ses règlements et ses usages, en « une espèce de petite ville », enclose de murs, où les familles aux noms italiens se multiplièrent et vécurent en paix jusqu'à la fin du xviiie siècle. Leurs maisons basses sont en partie conservées ; on les appelle encore du nom ancien, la *Petite Venise*.

Les jours des grandes fêtes de la Cour, de vastes

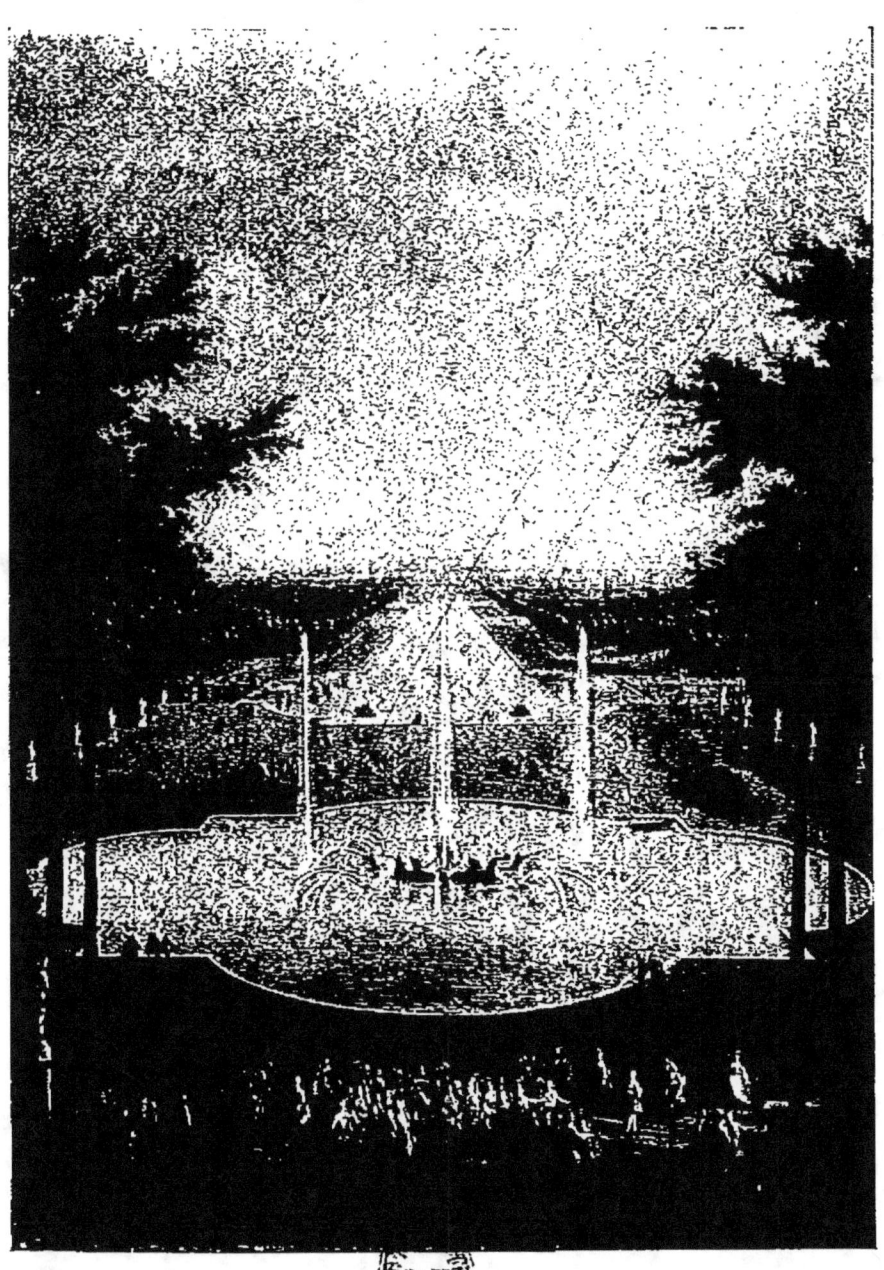

LE BASSIN D'APOLLON ET LE GRAND CANAL
Peinture de Martin

illuminations étaient préparées le long des berges du Canal, qu'elles ornaient d'une architecture de feu. Le premier essai de ce genre remonte à 1673. La *Gazette* raconte que, le jour de la naissance du Roi, « Monseigneur le Dauphin fit une grande fête à Versailles, par des feux d'artifice sur le Grand Canal, éclairé de toutes parts d'une infinité de lumières, et par d'autres réjouissances qui durèrent une grande partie de la nuit ». C'était l'annonce de la merveilleuse soirée du mois d'août 1674, qui couronna les fêtes données par le Roi en l'honneur de la seconde conquête de la Franche-Comté.

Vigarani avait dirigé l'ordonnance de l'illumination entière des jardins. La Cour s'y répandit, dès que la nuit fut venue. Les lignes grandioses des parterres et de l'Allée Royale étaient dessinées par des lumières, ainsi que toute la longueur des bords du Grand Canal, que décoraient des figures, des termes, des poissons et, de distance en distance, des monuments. A la tête du Canal étaient des pyramides de lumière et d'eau et, un peu en avant, deux chevaux de feu domptés par des héros, « dans le mouvement de ceux de Montecavallo à Rome ». Leurs Majestés et la Cour montèrent en gondoles et parcoururent tout le Canal. A la croix paraissaient quatre grands pavillons ornés de termes ; au bout qui atteint Trianon, était un char de Neptune entouré de tri-

tons ; du côté de la Ménagerie, celui d'Apollon, avec les Heures volant à la tête de ses chevaux ; et toutes ces figures en transparent n'avaient pas moins de vingt-deux pieds de haut. Dans la pièce d'eau du bas du Canal se trouvait le morceau principal de l'illumination, un gigantesque palais de lumière, dressé sur des rochers, où des effets d'eau étaient ménagés et qu'ornaient une foule de figures.

De tels spectacles étaient d'une grandeur incomparable, et le bon historiographe Félibien devient presque éloquent à les décrire : « Dans le profond silence de la nuit, l'on entendait les violons qui suivaient le vaisseau de Sa Majesté. Le son de ces instruments semblait donner la vie à toutes les figures, dont la lumière modérée donnait aussi à la symphonie un certain agrément qu'elle n'aurait point eue dans une entière obscurité. Pendant que les vaisseaux voguaient avec lenteur, l'on entrevoyait l'eau qui blanchissait tout autour, et les rames, qui la battaient mollement et par coups mesurés, marquaient comme des sillons d'argent sur la surface obscure de ces canaux... Et les grandes pièces d'eau, éclairées seulement par tant de figures lumineuses, ressemblaient à de longues galeries et à de grands salons enrichis et parés d'une architecture et de statues d'un artifice et d'une beauté jusqu'alors inconnus et au-dessus de ce que l'esprit humain peut concevoir. »

Bien des fois, depuis lors, des feux d'artifice, à l'un ou à l'autre bout du Canal, vinrent terminer les grandes réjouissances nocturnes de la Cour de France. Les dernières et peut-être les plus belles illuminations du Grand Canal et du pourtour du Bassin d'Apollon eurent lieu lors du mariage du Dauphin, petit-fils de Louis XV, avec l'archiduchesse Marie-Antoinette d'Autriche. Moreau le jeune en a fixé le souvenir dans son dessin du Louvre, dont le musée de Versailles possède l'étude précieuse.

Aucune partie des jardins n'offrait plus d'animation que les bords du Grand Canal. Le coup d'œil y était extraordinaire, à cause de cette réunion de navires de formes variées, aux riches pavesades et aux dorures éclatantes. Le costume des matelots y donnait un air de fête : les hommes d'équipage portaient le justaucorps, l'habit à boutons d'or bleu et rouge, des bas et des jarretières de soie cramoisie, des cravates de mousseline, et les cheveux étaient noués d'un ruban ; les gondoliers avaient la veste de damas de Gênes cramoisi brodés d'or ou d'argent, le bonnet de velours noir, avec les bas de soie et les escarpins. A toute heure, on pouvait prendre une barque pour aller à Trianon ou à la Ménagerie et se faire accompagner par des violons. Le Roi, Monseigneur, les princesses goûtaient fort ces divertisse-

ments. Un récit de Dangeau, choisi entre vingt autres, montrera en même temps le rôle que jouait Trianon, au temps de Louis XIV, et l'intérêt de tout cet ensemble de beaux jardins pour la vie ordinaire de la Cour.

Nous sommes au 10 juillet 1699, et la Cour habite Trianon : « Sur les six heures du soir, le Roi entra dans ses jardins, et, après s'y être promené quelque temps, il se tint sur la terrasse, qui regarde le Canal et y vit embarquer Monseigneur, Madame la duchesse de Bourgogne et toutes les princesses. Monseigneur était dans une gondole avec Mgr le duc de Bourgogne et Madame la princesse de Conti. Madame la duchesse de Bourgogne était dans une autre, avec des dames qu'elle avait nommées ; Madame la duchesse de Chartres et Madame la Duchesse séparément dans d'autres gondoles. Tous les musiciens du Roi étaient sur un yacht. Le Roi fit apporter des sièges au haut de la balustrade, où il demeura jusqu'à huit heures à entendre la musique qu'on faisait approcher le plus près que l'on pouvait. Quand le Roi fut rentré au Château, on alla jusqu'au bout du Canal, et on ne rentra au Château que pour le souper. Le Roi avait résolu de s'embarquer ; mais, comme il a quelque disposition à un rhumatisme, M. Fagon ne lui conseilla pas, quoique le temps fût fort beau.

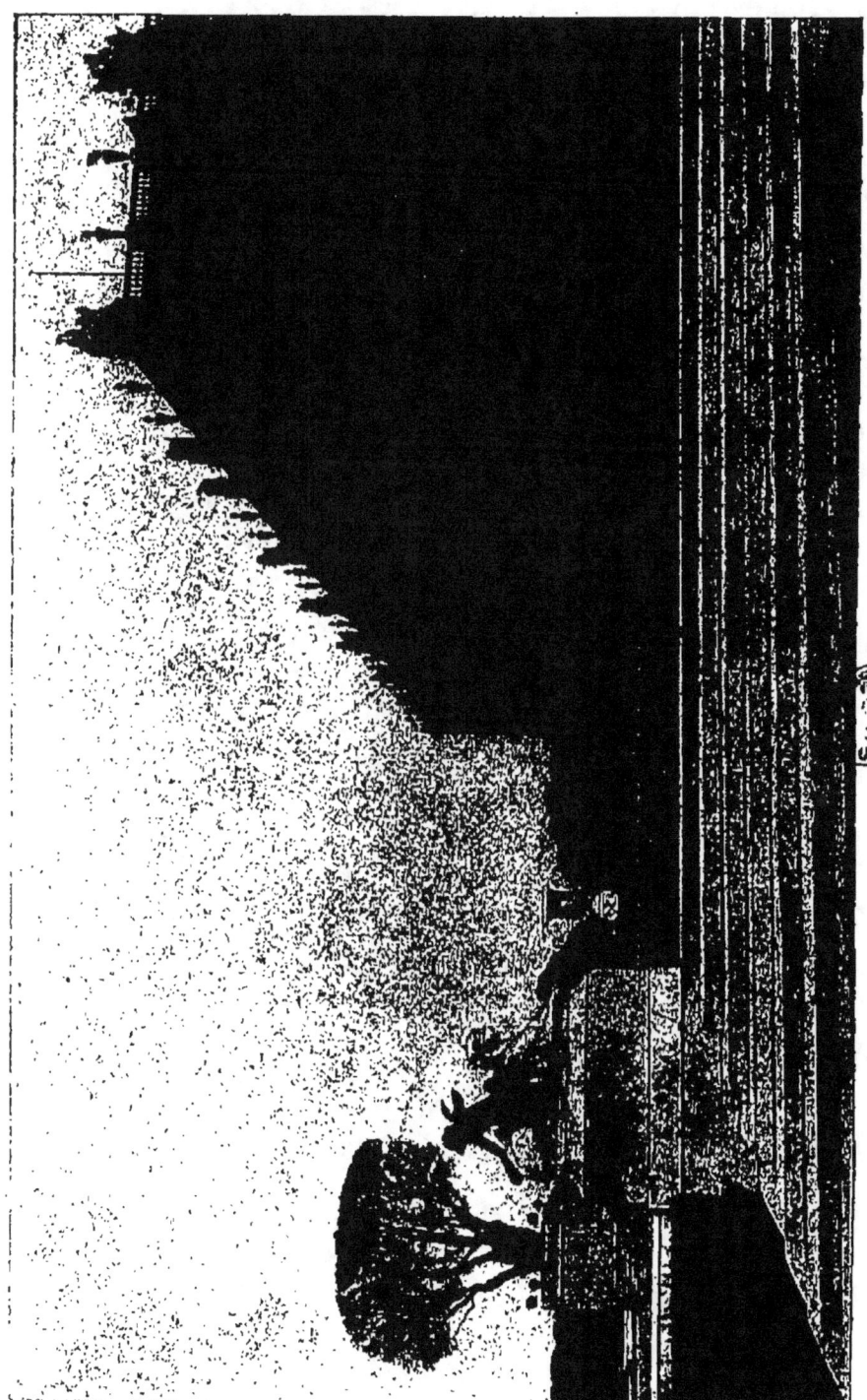

LE PERRON DU PARTERRE DU MIDI

« Après le souper, Monseigneur et Madame la duchesse de Bourgogne se promenèrent jusqu'à deux heures après minuit dans les jardins et sur la terrasse qui est au haut de la maison ; après quoi Monseigneur s'alla coucher. Madame la duchesse de Bourgogne monta en gondole avec quelques-unes de ses dames, et Madame la Duchesse dans une autre gondole et demeurèrent sur le Canal jusqu'au lever du soleil. Puis Madame la Duchesse s'alla coucher ; mais Madame la duchesse de Bourgogne attendit que Madame de Maintenon partît pour Saint-Cyr ; elle la vit monter en carrosse, à sept heures et demie, et puis elle s'alla mettre au lit sans paraître fatiguée d'avoir tant veillé. Monseigneur le duc de Bourgogne, qui était retourné à Versailles, veilla de son côté, se promena dans les jardins jusqu'au jour et puis alla jouer au mail jusqu'à six heures. »

Ces promenades nocturnes de la duchesse de Bourgogne sont restées fameuses. Ses dames n'étaient pas moins passionnées qu'elle pour ces amusements. Il n'était point rare qu'on les prolongeât jusqu'à l'aurore ; on emportait une collation qu'on prenait sur l'eau ; les musiciens suivaient dans une barque, à quelque distance, donnant aux soirées de Versailles l'harmonieux enchantement des nuits de Venise.

L'Allée Royale ramène vers le Château. Examinons, en remontant par le côté méridional, ses vases et ses statues. La première est l'*Achille à Scyros*, de Philibert Vigier. On connaît la légende interprétée par le sculpteur : le fils de Thétis est dans l'île de Scyros ; sa mère, sachant qu'il doit mourir au siège de Troie, l'a envoyé tout jeune, pour y vivre en habits de fille parmi les femmes de la cour, auprès du roi Lycomède. Mais Calchas révèle sa retraite aux Grecs, qui députent le rusé Ulysse afin de le découvrir. Celui-ci se rend à Scyros avec des bijoux et des armes, qu'il offre aux femmes ; elles se parent des bijoux ; Achille se précipite sur les armes et se fait ainsi reconnaître par Ulysse. Tel est le moment qu'a pris l'artiste pour représenter le jeune héros. Joli comme une femme sous ses longs cheveux qu'il vient de coiffer d'un casque, il a saisi une épée qu'il tire de son fourreau ; l'expression de son visage est déjà martiale. Il est vêtu d'une robe et d'un manteau à bordure brodée ; autour de lui, sont épars les bijoux dédaignés. L'œuvre est signée et datée de 1695 ; c'est la dernière statue posée au Tapis-Vert.

Après elle vient une *Amazone*, ingénieuse interprétation de l'antique du Musée du Capitole, par Buirette. On sait que les Anciens n'ont jamais représenté une amazone le sein brûlé ; ici, le sein gauche

est découvert et joliment arrondi. Le geste du bras relevé au-dessus de la tête s'explique, dans l'original antique, par une blessure reçue au combat ; la restauration suppose que la jeune femme soutient un arc de ses deux mains.

La statue suivante n'a d'antique que le sujet ; c'est une *Didon* de Poulletier. La reine de Carthage, abandonnée par Énée, est sur le bûcher, prête à mourir, et toute son attitude l'annonce. Poulletier considérait le morceau comme son chef-d'œuvre, et même comme un chef-d'œuvre. Il a composé lui-même, pour le *Mercure de France* de 1718, un essai de critique assez curieux à propos de quelques-unes des sculptures de Versailles. Il y exalte Marsy, Puget et Girardon, et y attaque assez vivement d'autres confrères. Il insiste surtout sur la complaisance des visiteurs pour sa *Cérès* et pour sa *Didon*, et voici les propos qu'il prétend avoir entendus sur celle-ci : « On louait le beau désordre qui règne en toute sa personne, et, si j'ose vous en dire davantage, je vous avouerai que je trouve le tout merveilleux... Cette main qui déchire ses vêtements et qui découvre la plus belle gorge du monde, cette attitude du bras dont elle tient l'épée d'Énée, de laquelle elle est prête à se frapper... Cette figure est admirable ! » Bien que l'article du *Mercure* ne fût pas signé, l'auteur en était connu,

la critique d'art à cette époque s'exerçant avec une heureuse simplicité.

Un Faune copié de l'antique, par Anselme Flament, met ici son réalisme souriant. C'est le *Faune au Chevreau* du Musée de Madrid. Deux vases le séparent de cette évocation de jeunesse et de fraîcheur qu'est la *Vénus de Richelieu*. Elle fut composée par Pierre Le Gros, d'après le torse antique qui appartint au cardinal de Richelieu et qui paraît aujourd'hui perdu. La déesse sort du bain et son manteau mouillé couvre ses jambes; le bras arrondi retient comme un voile, au-dessus de la tête, une natte défaite de la longue chevelure. La grâce française de ce morceau a l'harmonie d'une œuvre de Racine.

La *Fidélité*, par Le Fèvre, offre un caractère moins complexe. La jeune femme tient un cœur dans ses doigts ; à ses pieds, un chien couché la regarde. C'est le pendant de la *Fourberie*, qui lui fait face, comme elle du dessin de Mignard. A propos de cette *Fidélité*, fort ordinaire, Poulletier remarquait méchamment, révélant sans doute une rancune contre le Premier Peintre, que celui-ci « avait prétendu faire la huitième merveille du monde ».

La décoration de l'Allée Royale s'achève par un dernier grand vase. Il complète la série des douze morceaux que nous avons vus en passant et qui se

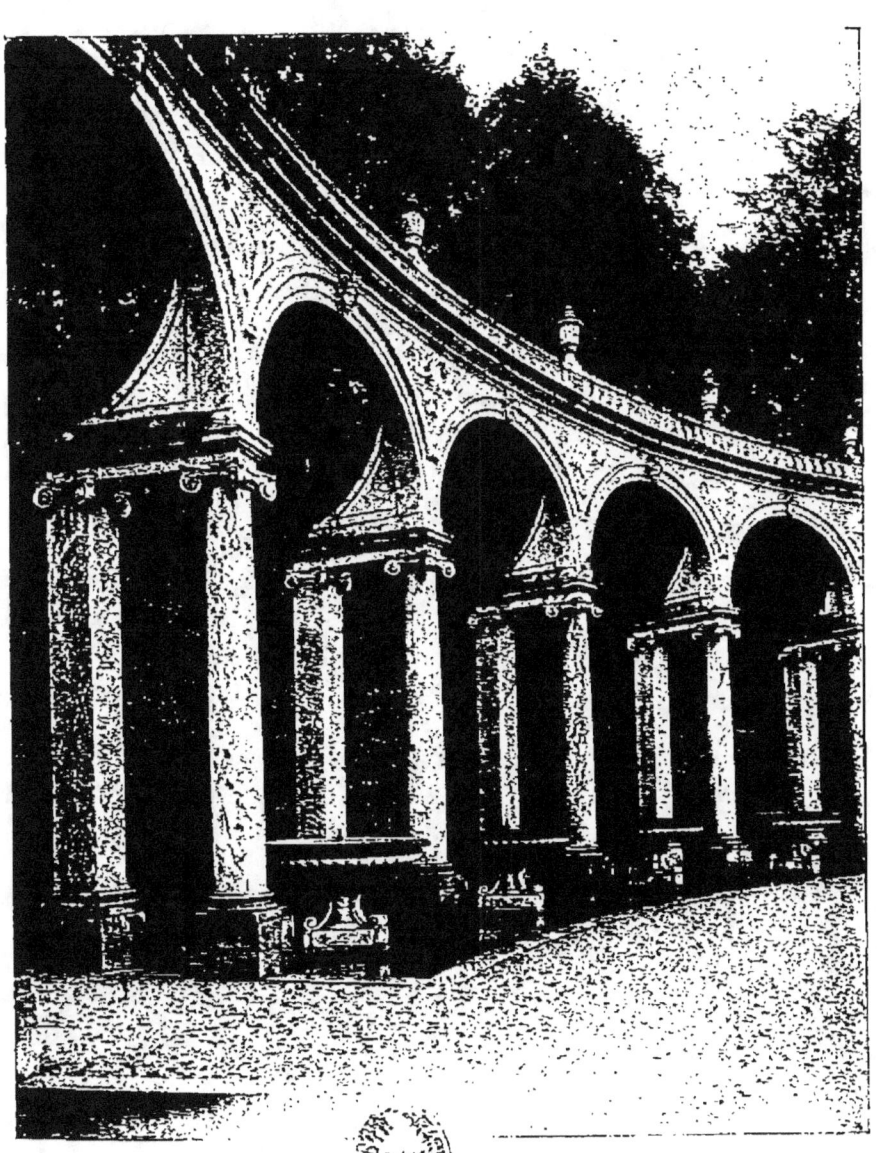

BOSQUET DE LA COLONNADE
Architecture de Mansart

répètent deux à deux, à droite et à gauche du large tapis de gazon. Ils sont dus à des artistes véritables et capables d'œuvres de statuaire, tels que Hardy, Joly, Slodtz, Legeret, Mélo, Drouilly, Rayol, Barrois, Poulletier, Herpin (auteur des deux vases des allées transversales), Arcis et Le Gros. Plusieurs sont chargés d'ornements. L'un est décoré d'une corne d'abondance ; l'autre, de lierre et de pampre ; celui-ci a le chiffre du Roi entouré de laurier et de chêne, et cet autre des fleurs de soleil vigoureusement prises sur le marbre. Il en est deux où les fleurs de lis héraldiques ont été grattées. Ces colossales urnes alternent avec les douze statues du Tapis-Vert et complètent un majestueux ensemble, le plus récent et aussi l'un des plus heureux qui aient été créés à Versailles.

Visible de l'Allée Royale, au milieu des arbres touffus qui l'entourent, la Colonnade apparaît comme un débris de monument antique, merveilleusement conservé. Sa construction est circulaire, formée de trente-deux colonnes de marbre coloré, renforcées de pilastres ; elles soutiennent des arcades qui supportent une légère frise, et sur l'attique sont posés trente-deux vases. La variété des marbres est du plus joli effet ; on y a entremêlé la brèche violette, le bleu turquin et le rouge du Languedoc.

L'admiration n'a point manqué à la Colonnade de Versailles. En 1686, un rédacteur du *Mercure galant* la décrivait à peine achevée et ajoutait : « Le bois qui l'enferme, avec le treillage qui garnit les tiges des arbres, fait un fond avantageux pour faire détacher l'architecture, et cette pièce, qui est de pure magnificence, se fait autant admirer par la propreté de son travail que par la richesse de sa matière. Cet ouvrage marque que le Roi est le plus magnifique Prince de la terre, et fait voir que le marbre est présentement plus commun en France qu'en Italie... » Au siècle suivant, Blondel louait encore sans réserve ce bosquet : « La richesse des matières, la beauté de son exécution, l'architecture, la sculpture, l'hydraulique y sont mariées avec tant d'art et d'intelligence, que son aspect seul serait capable de donner une idée de la splendeur et de la prospérité des arts sous le règne de Louis le Grand. »

La Colonnade a été bâtie par le marbrier Deschamps, sur les dessins et sous la direction de Mansart, travaillant d'accord avec Le Nôtre. La parfaite entente des deux architectes était reconnue par les contemporains compétents, et c'est bien gratuitement qu'on a voulu la mettre en doute. On répète souvent une anecdote de Saint-Simon, inexacte comme beaucoup d'autres, à propos du retour de Le Nôtre d'Italie : « Le Roi le mena dans ses jardins

de Versailles, où il lui montra ce qu'il avait fait depuis son absence. A la Colonnade, il ne disait mot ; le Roi le pressa d'en dire son avis : « Eh bien ! Sire, que voulez-vous que je vous dise ? d'un maçon vous avez fait un jardinier (c'était Mansart), il vous a donné un plat de son métier. » Si le mot a été dit quelque part, ce n'est point à coup sûr comme le raconte Saint-Simon, car Le Nôtre a fait son voyage d'Italie en 1679, et la Colonnade n'a été construite qu'en 1685.

La sculpture est ici fort abondante. Au claveau de chaque cintre sourit une tête de nymphe, de naïade ou de sylvain ; ces têtes sont de Coyzevox, Regnaudin, Van Clève et quelques autres. Coyzevox encore, Tubi, Le Conte et Le Hongre sont les principaux auteurs du bas-relief qui court entre les arcades et représente des jeux d'enfants. Ceux-ci rassemblent des fleurs en guirlandes et en couronnes ; ceux-là, les plus nombreux, font de la musique avec des instruments très variés : luth, lyre, flûte, violon, cymbales, tympanon, tambour de basque. Ces petits musiciens rappellent la destination du bosquet, où tant de brillants concerts de jour et de nuit furent donnés à la Cour.

Le groupe central qui en achève l'harmonie a été placé fort tardivement. C'est le morceau célèbre de Girardon, son chef-d'œuvre, l'*Enlèvement de Pro-*

serpine par Pluton, daté de 1699 sur le marbre. Il ne l'a certainement point achevé seul, à l'âge avancé qu'il avait alors, et Robert Le Lorrain, son admirable élève, y a sans doute travaillé avec lui. Le sujet lui avait été donné vingt-cinq ans auparavant. C'est un des mythes antiques les plus connus que celui de Perséphonè, nommée par les Romains Proserpine. Le dieu des Enfers aime la fille de Cérès, et pour la faire reine de son royaume, il surprend et enlève la jeune vierge, cueillant des fleurs dans les champs de Sicile. Déjà Bernin, dans sa jeunesse, avait traité ce thème, et son groupe de marbre du palais Piombino n'est pas sans analogie avec celui de Girardon. Il est intéressant de voir ce que le génie d'un grand maître français, en dehors de toute imitation d'œuvre antique et à peine guidé par un croquis de Le Brun, a su tirer de l'inspiration que lui fournissaient les poètes.

Le groupe, d'une ligne hardie et savante, se compose de trois personnages enlacés, sortis du même bloc de marbre. C'est le fils de Saturne, vigoureux et ardent, soulevant dans ses bras l'enfant effrayée qui se débat. L'effort de celle-ci accentue seulement l'idéale beauté de ses formes. Le corps ondule, renversé sur l'épaule puissante du ravisseur ; les bras, levés en détresse, découvrent la gorge naissante et le buste juvénile que meurtrit une

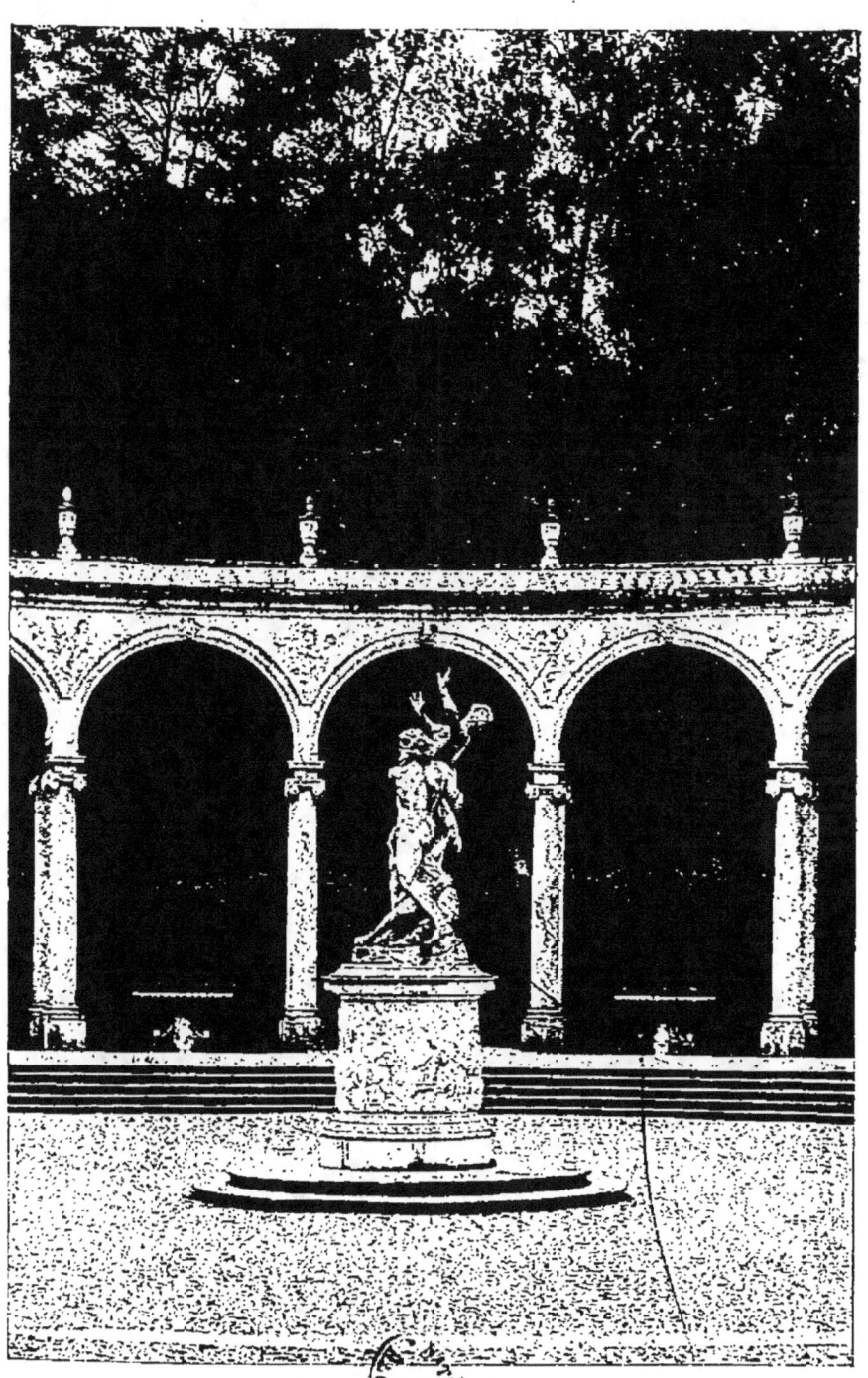

L'ENLÈVEMENT DE PROSERPINE
Groupe de Girardon
BOSQUET DE LA COLONNADE

main obstinée ; la petite tête, rejetée en arrière, dit l'épouvante ; la jambe longue et fine s'arc-boute pour échapper à l'étreinte. L'élan de Pluton néglige une compagne de Proserpine couchée à ses pieds, qui essaie en vain de l'arrêter et qui a, sur ses traits, le même désespoir que la déesse.

Cette œuvre expressive, où s'équilibrent la délicatesse et la force, se complète par son haut piédestal, autour duquel Girardon lui-même a sculpté un minutieux bas-relief. Il rappelle le groupement si vivant du Bain des Nymphes de Diane ; il a comme lui toute la lumière d'un paysage et ses perspectives graduées, avec l'accent d'une scène tragique d'où l'amour brutal sort vainqueur.

L'idée du groupe reçoit ici son plein développement poétique. Proserpine et quatre de ses compagnes cueillent des narcisses au bord de l'eau ; des roseaux s'inclinent sur la berge, une corbeille est à demi remplie de fleurs, lorsque apparaît Pluton. Il soulève plus loin son amoureux fardeau. L'adolescente s'abandonne, éperdue ; une des femmes retient son écharpe ; les trois autres, interrompues dans leurs jeux, sont immobilisées de surprise. Le ravisseur, d'un mouvement précipité, se hâte vers le char traîné par les chevaux des ténèbres. Le bas-relief s'achève par des figures uniquement mythologiques, inspirées d'Ovide. Ce sont trois divinités

infernales, échevelées, portant des torches allumées, et une quatrième assise dans un char attelé de dragons. Devant le char de Pluton, deux Amours, volant dans les airs, portent sa fourche ; l'attelage est conduit par l'Enfant divin, souriant et malin comme d'autres Amours, qui lancent vers la jeune fille leur flèche sournoise. Le motif de l'Amour, planant au-dessus des chevaux de Pluton, a été fourni à Girardon par un bas-relief de l'ancien fonds du Louvre, représentant la même scène et dans lequel figure aussi Cérès. Cet emprunt insignifiant de l'artiste moderne ne fait que mieux établir l'originalité de sa composition.

Dans le massif voisin de la Colonnade est un bosquet, dont la décoration actuelle se réduit à quelques marbres de peu de valeur. Il a connu des jours plus brillants, alors que, sous le nom de *Galerie d'Eau* ou de *Salle des Antiques*, il présentait une collection de vingt-quatre belles figures, originales ou copiées, alignées parmi les caisses d'orangers, les jets d'eau et les « goulettes » remplies d'eau courante. On s'y promenait dans une véritable galerie de sculpture antique, composée à la façon italienne du XVIIe siècle ; mais aucun prince romain du temps du Grand Roi n'avait en sa villa de salle plus agréable à visiter, et nulle part les

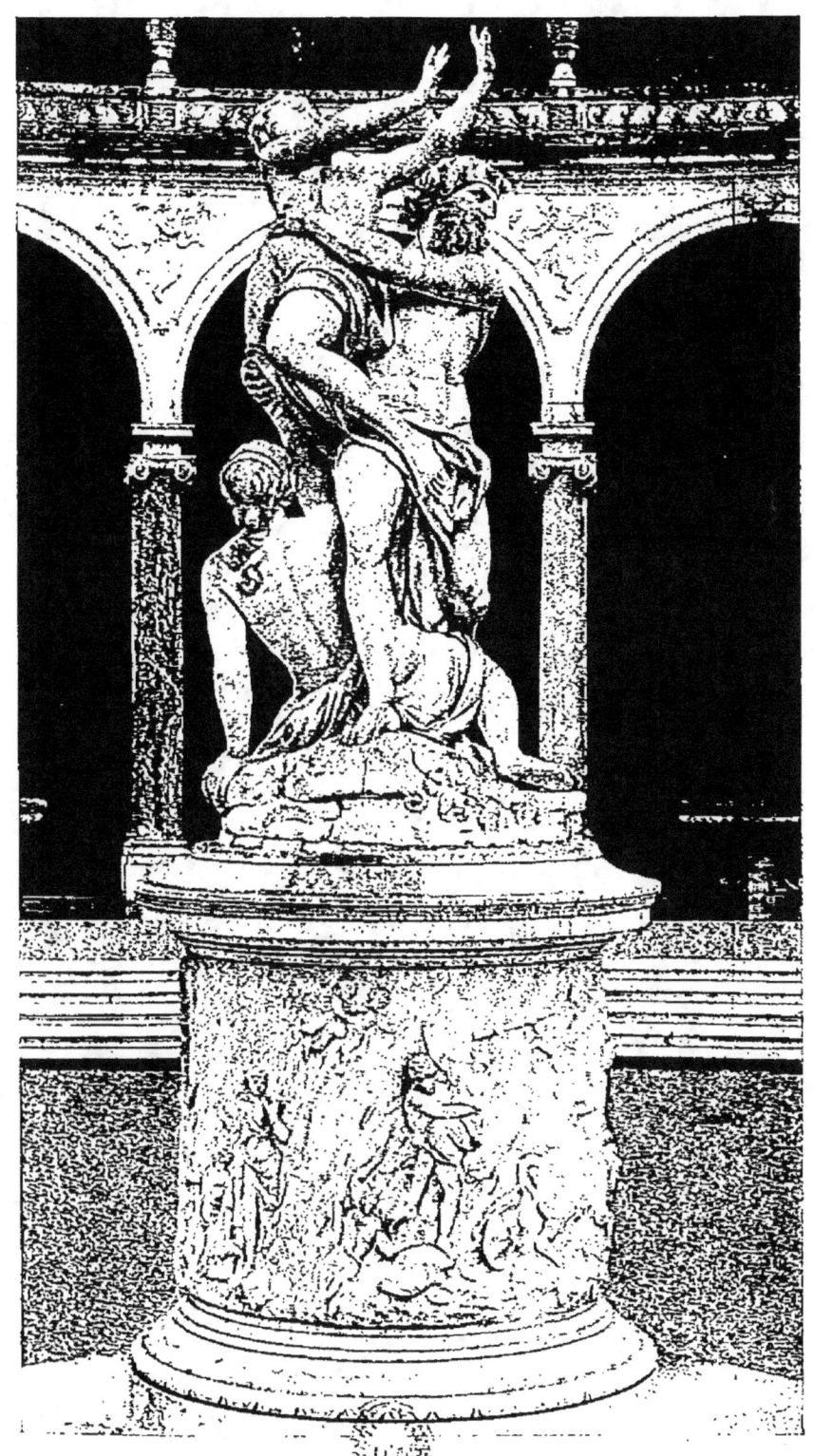

L'ENLÈVEMENT DE PROSERPINE
Groupe de Girardon
BOSQUET DE LA COLONNADE

marbres n'étaient mieux mis en valeur au milieu des eaux qui les reflétaient.

La Galerie d'Eau, supprimée en 1704, est devenue au XVIIIe siècle la *Salle des Marronniers*. Elle est encore telle que la représente l'estampe de Rigaud, avec ses huit bustes de marbre blanc posés sur des gaines de Rance, et ses deux antiques, Méléagre et Antinoüs. Deux autres ornaient autrefois les bassins qui sont à chaque bout. On retrouve dans le voisinage divers marbres qui proviennent peut-être de la Galerie d'Eau ; tous offrent ces audacieuses restaurations par lesquelles on n'hésitait point autrefois à compléter les fragments antiques. Telles sont, autour du Bassin du Miroir, les figures d'Apollon, de Vénus et de deux Vestales. Un archéologue s'arrête parfois pour les contempler ; mais nous ne leur demandons que de se mirer dans le demi-cercle d'eau paisible où elles jettent des taches de lumière.

Le *Miroir* s'appelait aussi le « Vertugadin », à cause de la forme de son dessin ; ce terme désigne, dans le jardinage de l'époque, « un glacis de gazon en amphithéâtre, dont les lignes circulaires qui le terminent ne sont pas parallèles ». La pièce d'eau avait été creusée en 1683, en même temps qu'une pièce plus grande, aujourd'hui entièrement comblée, l'Ile Royale ou Ile d'Amour. Les deux bassins, de

niveau égal, étaient séparés par la chaussée qui existe encore ; l'eau de la première s'écoulait dans la seconde par une rangée de vasques de pierre, où elle tombait en cascades mêlées de jets d'eau, disposition ingénieuse que rappellent seulement les images anciennes.

L'Ile Royale est devenue un bosquet charmant, clos de treillage, où une large pelouse, des massifs toujours très soignés et une colonne isolée surmontée d'une statue de Diane font penser, dès l'entrée, à un jardin anglais du commencement du xixe siècle. Il date précisément de 1817. Louis XVIII le créa pour assainir cet emplacement ; la pièce d'eau, n'étant pas entretenue, avait produit un marais fangeux, où l'on venait jeter les décombres de la ville. Dans ce bosquet, qui porte le nom de *Jardin du Roi*, deux jolies salles de verdure sont ménagées ; un vase imité de l'antique est le centre d'un parterre de rosiers. Hors du treillage, deux statues colossales apparaissent entre les arbres, la *Flore Farnèse* et l'*Hercule Farnèse*, copiés par Raon et par Cornu ; ces marbres décoraient, à l'époque de Louis XIV, les bords de l'Ile Royale.

La grande allée qui ramène vers le Château est exactement symétrique à celle de Cérès et de Flore. Les deux autres Saisons sont ici non moins noble-

ment personnifiées par les groupes de *Saturne* et de *Bacchus*.

Sur un écueil couvert de glaçons et de coquilles marines, le vieillard Saturne est couché. Il a les ailes déployées du Temps ; à son front sont les rides profondes des années et, sur ses lèvres, l'amère expression des dieux immortels et qui voudraient mourir. D'une outre énorme qu'il étreint s'échappe le grand jet, que ses yeux fatigués suivent vers le ciel, vers l'Olympe d'où l'on a pu le détrôner. Le long corps amaigri, sous l'écharpe qui le couvre à peine est de ce réalisme atténué que Girardon donnait à ses œuvres. Sa barbe bouclée ajoute à la majesté de l'époux de Cybèle, du roi ancien chassé par Jupiter. Autour de la taciturne figure, des amours ailés et rebondis mettent de la joie sur cette neige de l'Hiver. L'un active d'un soufflet un feu imaginaire ; un autre tient un masque comique et deux encore jouent, sous l'ondée, avec l'écume.

Plus loin, c'est l'île de l'Automne avec toute la richesse de lourdes grappes. Le dieu du vin est couché parmi l'or des vendanges. Quel secret lui a donc révélé l'ivresse pour que son sourire soit aussi mystérieux ? Il est troublant comme le Bacchus androgyne de Vinci. L'insistance moqueuse du regard gêne un peu, alors qu'on admire la tête fine, couronnée de pampres, et ce corps qui a les formes

robustes et souples des jeunes fauves. Il jette dans l'amphore les raisins à mains pleines, tandis qu'autour de lui de petits chèvrepieds boivent aux coupes ou pressent le fruit sur leurs lèvres. Un satyreau repu s'est endormi ; un autre s'efforce de faire boire un bouc. Il faut montrer ce plomb des Marsy à qui s'aviserait de contester le don de fantaisie à l'art du XVIIe siècle.

Dissimulé dans un massif voisin, le Bosquet des *Rocailles* présente ses gradins de verdure et ses cascades étagées, où viennent se mêler des jets d'eau. On l'appelait autrefois la *Salle de Bal*, nom que les contemporains justifient en disant qu'il y a, au milieu, « une espèce d'arène sur laquelle on danse, quand il plaît à Sa Majesté d'y donner quelque fête ». Cette arène hexagone, que limitait un fossé décoré de coquillages, a disparu depuis fort longtemps. Il reste les rocailles d'où tombent encore les nappes d'eau, qui faisaient tant d'effet aux lumières et au-dessus desquelles se tenait l'orchestre. Il reste aussi les cinq gradins, où s'asseyaient les spectateurs, et une riche décoration de plomb installée en 1683.

Les vases, posés dans le haut des cascades, sont de Le Conte ; les torchères, en forme de trépied, de Le Gros et Massou. Elles portent des têtes de

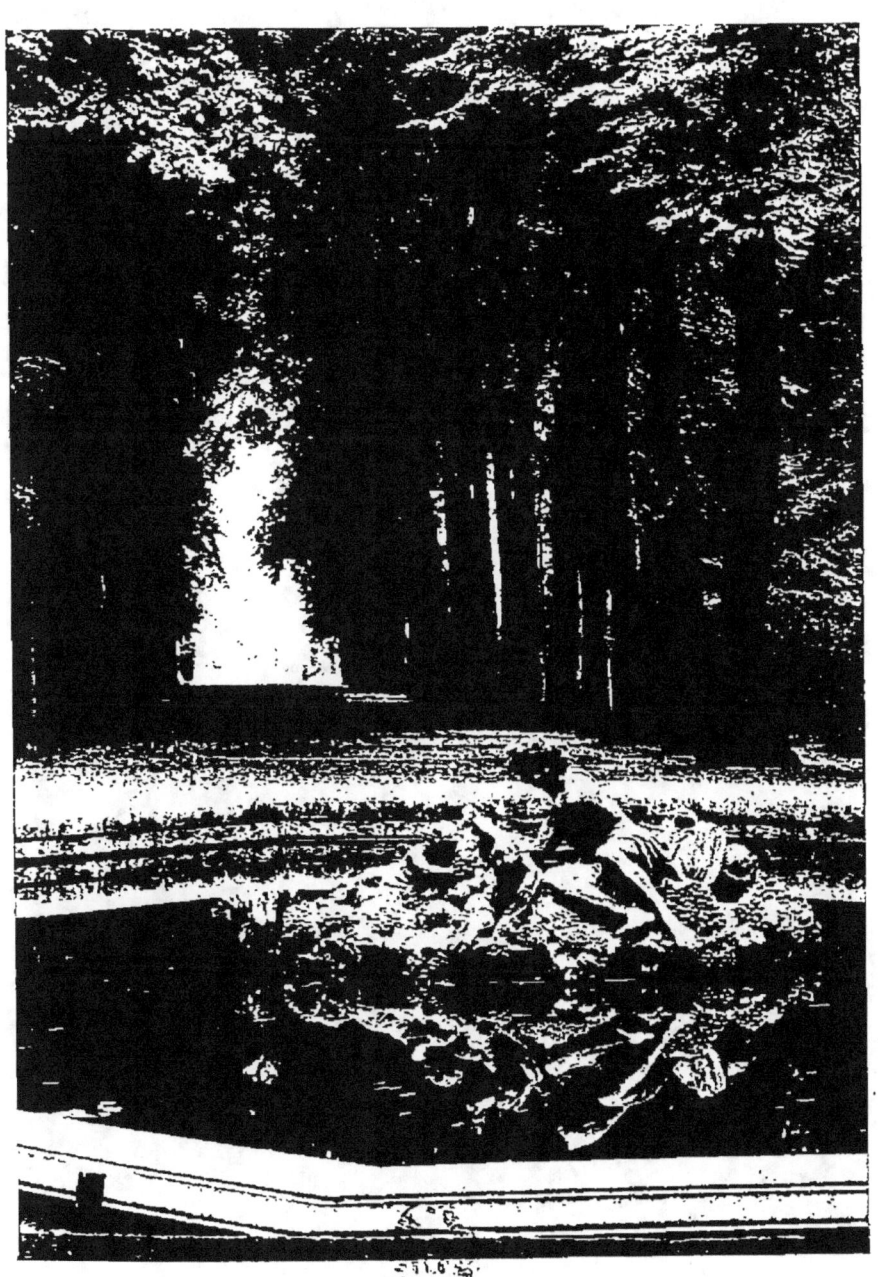

FONTAINE DE BACCHUS OU DE L'AUTOMNE
Par les frères Marsy

folie, des trophées d'instruments de musique, des coquilles et aussi des fleurs de lis, presque toutes effacées. Les torchères près des entrées sont de Mazeline et Jouvenet ; elles sont chargées de trophées de musique et de bas-reliefs représentant des danses de nymphes et de bacchantes. Le Hongre a aussi travaillé à la décoration du bosquet ; les vases au-dessus de l'amphithéâtre de gazon sont de lui ; les bas-reliefs, d'une grande finesse, représentent une danse de nymphes, une bacchanale d'enfants, Neptune et Amphitrite, et des enfants montés sur des dauphins. Tout ce métal s'est bien conservé et garde même des traces de l'ancienne dorure. On ne peut, sans avoir étudié les sculptures si variées du bosquet des Rocailles, se faire une idée complète des ressources de l'art du plomb au siècle de Versailles.

De l'autre côté de l'Allée de Bacchus était le *Labyrinthe*, célèbre jadis par les méandres de ses étroites allées, et ses trente-neuf fontaines, dans des niches de treillage, représentaient en plomb les animaux des fables d'Ésope. D'admirables fragments de ces plombs coloriés ont échappé à la destruction, ainsi que les figures d'*Ésope* et de l'*Amour*, transportées au Bosquet de l'Arc de Triomphe. Mais rien ne rappelle plus aujourd'hui la disposition primitive ; le Labyrinthe, détruit en 1775, lors de

la replantation du parc, est devenu le *Bosquet de la Reine*. On y introduisit alors quelques arbres exotiques, aussi rares à Versailles qu'ils sont nombreux à Trianon. Tels sont les beaux tulipiers de Virginie encadrant la salle du centre, des noyers et des chênes d'Amérique, et deux cèdres du Liban, contemporains de celui que Jussieu rapporta d'Angleterre.

On ne peut s'empêcher de penser, en parcourant ce lieu écarté et charmant, à cette nuit d'été de 1784, où l'une des aventurières inculpées plus tard dans l'affaire du Collier, Mademoiselle Oliva, parut mystérieusement au détour d'un massif, devant le cardinal de Rohan. Le prélat, qui reçut d'elle une rose, prit, dans les ténèbres, cette femme pour Marie-Antoinette ; et ce rendez-vous le confirma dans l'illusion qui devait compromettre si cruellement la réputation de sa souveraine.

L'allée gazonnée qui longe le Bosquet de la Reine, et qui était jadis l'Allée du Mail, réservée à l'un des divertissements préférés de la Cour, débouche devant la grille du « Parterre des Orangers ». Ce parterre, formé de six pièces de gazon, avec un bassin rond, s'étend devant la majestueuse Orangerie bâtie par Mansart. Sur les ailes, s'étage en trois paliers la construction des « Cent Marches ».

L'ORANGERIE

Architecture de Mansart

Ces énormes degrés, qui n'ont pas moins de trente mètres de largeur, semblent appuyer les soubassements du Château et lui donnent, de ce côté, un aspect plus grandiose encore.

Les orangers étaient les arbres favoris de Louis XIV, qui en faisait orner ses jardins et remplir les appartements du Château. Le Nôtre en avait réuni alors une collection incomparable, qui comptait environ six cents pièces. Dans l'été de 1687, on apporta ceux de Fontainebleau, « au nombre desquels était l'oranger nommé *le Bourbon*, qu'on dit avoir cinq cents ans », et qui devait vivre deux siècles encore. Un certain nombre de plants de cette époque se retrouvent dans les séries actuelles, riches de quatorze cents arbustes. Sauf une centaine, qui se dispersent dans les jardins à la belle saison, on les réserve à la décoration du Parterre de l'Orangerie.

Le vaste édifice qui les abrite pendant l'hiver comprend une galerie centrale et deux latérales ; la première a 156 mètres de long sur 21 mètres de large. Cette imposante masse de pierre fut élevée de 1684 à 1686, et coûta près d'un demi-million de livres. Mansart, pour la bâtisse, et Le Nôtre, pour le parterre, avaient fourni des projets longuement mûris ; ils venaient, d'ailleurs, de se préparer à cette nouvelle collaboration, en créant l'orangerie

de Chantilly, pour laquelle le Roi avait prêté leurs services au Grand Condé.

Au mois de novembre 1685, le bâtiment des orangers était assez avancé pour que Louis XIV, en arrivant de Fontainebleau, pût en juger. Dangeau raconte cette visite. On avait installé, sur un piédestal construit dans le parterre des orangers, la colossale statue équestre de Sa Majesté envoyée de Rome par le fameux Bernin et que le Roi était pressé de connaître. « En descendant de carrosse, il monta à cheval pour aller voir l'eau qui rentre dans le réservoir de la butte de Montbauron par le nouvel aqueduc. Ensuite, il se promena dans l'Orangerie, qu'il trouva d'une magnificence admirable. Il vit la statue équestre du chevalier Bernin qu'on y a placée, et trouva que l'homme et le cheval étaient si mal faits qu'il résolut non seulement de l'ôter de là, mais même de la faire briser. »

Louis XIV était injuste ; mais nous devons admirer son injustice. Ce roi se montrait digne de commander à ses artistes, puisqu'il savait comprendre leur idéal et les soutenir contre leurs rivaux. L'œuvre étrangère, qu'il avait attendue impatiemment et désirée pendant tant d'années, il la dédaignait maintenant, avec eux, au point de vouloir la détruire. C'est que les idées avaient beaucoup changé en France, depuis la visite acclamée

du maître romain. L'art national s'y était fortifié, en développant ses principes, et nos sculpteurs n'avaient plus à reconnaître la suprématie italienne. Loin d'être à mépriser, la statue équestre du Roi déborde de vie, de force et d'une grandeur véritable. Déclarée un chef-d'œuvre, à bon droit, dans la Rome de Bernin, elle se trouva déplacée dans le Versailles de Le Brun ; elle y parut lourde et gonflée et, comme elle en compromettait la noble unité, le goût de Louis XIV et de ses contemporains ne put l'y tolérer un seul instant.

On sauva pourtant cet ouvrage. Il devint le *Marcus Curtius* que bien peu de curieux vont chercher à l'extrémité de la pièce d'eau des Suisses, où il fut relégué. Une légère transformation du marbre en fit le héros romain se jetant, au Forum, dans le gouffre de feu. Il est dans le même axe général des jardins que l'autre groupe italien, fort inférieur, de Domenico Guidi, *la Renommée du Roi*, aujourd'hui voisine du Bassin de Neptune et qui remplaça quelque temps l'œuvre de Bernin à l'Orangerie, avant de trouver son emplacement définitif.

Le *Mercure galant*, au moment de la visite des ambassadeurs de Siam, à la fin de l'année 1686, donna la première description de l'édifice à peine terminé ; c'est l'écho du jugement public sur les

derniers embellissements de Versailles : « Cette Orangerie, qui vient d'être achevée et qui est du dessin de M. Mansart, est un morceau si grand et si hardi, et a déjà tant fait de bruit dans le monde, que vous auriez sujet de vous plaindre de moi, si je ne vous en envoyais pas une description fort exacte... La galerie du fond est éclairée par treize fenêtres cintrées et prises par enfoncement dans les arcades. Le dedans n'est orné d'aucune sculpture ni architecture, ainsi que ce genre de bâtiment le demande, et l'artifice des voûtes en fait la plus grande beauté... On y peut, l'été, jouir d'une agréable fraîcheur et y prendre toutes les sortes de divertissements que peut fournir le théâtre, sans être incommodé de la chaleur. On pourrait même y jouer des opéras et à plus d'un endroit en même temps, sans que ceux qui les représenteraient s'incommodassent les uns les autres. C'est ce qui fit dire au premier ambassadeur [de Siam] que la magnificence du Roi était grande d'avoir fait un si superbe bâtiment pour servir de maison à des orangers. Il ajouta qu'il y avait bien des rois qui n'en avaient pas de si belles. »

Les sculptures décoratives n'ont pas tardé à embellir les abords de l'Orangerie et son parterre. Lespingola pose quatre grosses corbeilles de fruits et fleurs de pierre sur les piliers qui soutiennent la grille. Le Gros et Le Conte sont chargés des groupes

LE PARTERRE DU MIDI ET LA PIÈCE D'EAU DES SUISSES

de pierre que supportent les quatre piliers de la double entrée des jardins. Le premier exécute les plus voisins de la ville, *Aurore et Céphale*, *Vertumne et Pomone* ; le second, *Zéphire et Flore*, *Vénus et Adonis*. Dans l'intérieur même du parterre, prend place toute une décoration de marbre et de bronze. Il en reste quatre vases de marbre, deux entourés de pampres, par Le Gros et par Buirette, et deux festonnés de fleurs « du dessin de M. Mansart », par Le Gros et par Robert. Deux groupes, où se retrouvaient des commandes faites jadis pour le premier Parterre d'Eau, *Saturne enlevant Cybèle*, par Regnaudin, et *Borée enlevant Orithye*, par Gaspard Marsy, sont aujourd'hui au jardin des Tuileries.

Des œuvres d'art qui ornaient l'Orangerie, on ne trouve plus, à l'intérieur, que la statue colossale de Louis XIV, où Martin Desjardins l'a « revêtu d'une cotte d'armes à la romaine et d'un manteau royal, et tenant le bâton de général d'armée ». Comme, pendant la Révolution, on transforma le Roi en dieu Mars, la tête fut refaite en 1816. Malgré sa mutilation, le marbre de Desjardins ajoute encore à l'intérêt du lieu, où l'on vient surtout admirer les lignes de la construction et la beauté puissante de ses voûtes.

L'Orangerie, sa terrasse et ses parterres, dernier

grand travail exécuté auprès du Château, donnèrent sa forme définitive à l'œuvre commune de Mansart et de Le Nôtre. On peut y voir le complément somptueux de la création de Versailles et aussi le résumé de ce que l'architecture des jardins a créé de plus parfait en France.

Tout harmonisé qu'il soit au goût de la société polie de l'époque, le jardin français, qui discipline la nature et l'ordonne suivant les lois méthodiques de l'esprit, n'est pas, comme on le croit généralement, une innovation du xviie siècle. Ce cadre coloré, qui complète les bâtiments d'apparat en continuant leurs lignes, se retrouve déjà dans nos miniatures du Moyen Age et de la Renaissance. Les principes de cet art ont donc été posés par nos ancêtres, et, s'ils atteignent leur plein développement avec Le Nôtre, né et élevé parmi les jardiniers du Roi, cela tient moins au génie de ce maître, qu'à la carrière exceptionnelle qu'il lui fut donné de parcourir. Ainsi s'explique comment l'artiste a pu concevoir ici une telle œuvre de clarté, de logique et de magnificence.

Pour sentir cette perfection dans sa plénitude, il faut se tenir sur la terrasse qui domine l'Orangerie. On y saisit mieux la pensée qui fit aménager les abords de la maison royale. Au nord, les grands arbres plantés le long du parterre arrêtent le passage des vents

froids ; le midi demandait une disposition toute différente, non seulement parce que l'ombre prolongée des branches eût été triste sur les fleurs, mais encore pour varier l'effet de l'ensemble. La symétrie, qui partout règne à Versailles et qui paraît indispensable aux parcs à la française, a été rompue ici de façon heureuse et hardie. C'est une idée grandiose que celle de cette terrasse tombant à pic, comme une falaise, devant le plus noble horizon.

Au delà de l'Orangerie et des grilles qui ferment les Jardins, s'étend la pièce d'eau des Suisses, dont la longueur fut à dessein exagérée pour les besoins de la perspective. Tout au fond s'élèvent les coteaux boisés de Satory, rappelant l'époque ancienne où le pays de Versailles n'était que forêts. Leur verdure est souvent traversée par la claire fumée des trains de Bretagne. Sauf ce détail de vie moderne, rien ne vient distraire des souvenirs du passé, et le spectacle qui se présente à nous est semblable à celui que goûtaient les promeneurs de l'ancienne Cour.

De tout temps, on y venait chercher la fraîcheur du soir et l'air purifié des bois. Lorsque Louis XVI prolongeait à Versailles son séjour d'été, c'est là que la musique des Gardes Françaises et des Gardes Suisses se faisait entendre, une partie de la nuit. Le parc était ouvert à tous ; Marie-Antoinette, avec les princesses, en simple robe de percale, se mêlait à la

foule, et l'on sait ce que firent de ces innocents plaisirs la médisance et la calomnie.

De nos jours encore, sur ces terrasses évocatrices, il n'est pas d'heure plus douce et plus émouvante que celle où le soleil, disparu vers la percée du Grand Canal, laisse ses clartés dernières sur l'horizon de feuillage. Dans les pièces d'eau étagées viennent mourir les couleurs du ciel ; le silence grandit avec l'ombre ; les fenêtres de la Galerie des Glaces ne flamboient plus que de lueurs errantes. Derrière la haute façade la lune peu à peu prépare ses enchantements ; bientôt elle s'élève au-dessus des masses d'architecture ; les bassins du Parterre d'Eau la reflètent en leur profondeur, avec le palais que doublent les miroirs tremblants. Sous la caresse lumineuse les blanches statues se meuvent le long des charmilles ; au bord des fontaines, au seuil des bosquets, s'animent d'une vie étrange toutes les figures de l'art, gardiennes à jamais du jardin des rois.

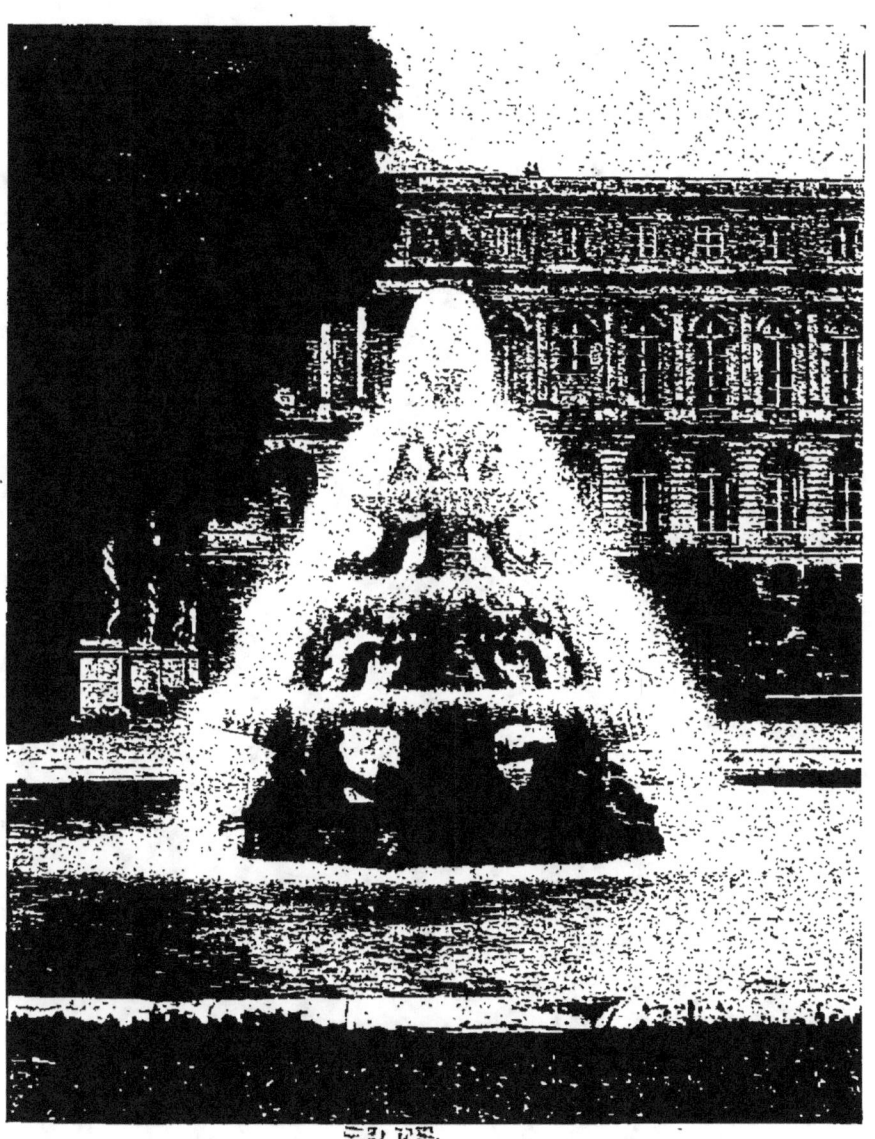

FONTAINE DE LA PYRAMIDE
Par Girardon

BIBLIOGRAPHIE

OUVRAGES ANCIENS :

Thomassin, *Recueil des figures, groupes, thermes, fontaines, vase et autres ornements, tels qu'ils se voient à présent dans le Château et le Parc de Versailles;* Paris, 1694.

Piganiol de la Force, *Nouvelle description des Châteaux et Parcs de Versailles et de Marly;* Paris, 1702.

Bruzen de La Martinière, *Dictionnaire géographique;* La Haye, 1726 (art. *Versailles*).

Blondel, *Architecture française,* t. IV; Paris, 1756.

OUVRAGES MODERNES :

Sur l'histoire générale et la création des jardins : Nolhac, *Histoire du Château de Versailles,* 2 vol.; Paris, 1912.

Sur la décoration, les marbres et les bronzes : Soulié, *Notice du Musée national de Versailles,* t. III; Paris, 1860. — Nolhac, *Les Jardins de Versailles,* première édition de ce livre, contenant 230 illustrations, vues, plans et dessins anciens; Paris, 1905. — A. et M. Masson, *Le Parc de Versailles,* Versailles, 1907. — Brière, *Le Parc de Versailles, sculpture décorative;* Paris, 1912.

Sur les eaux : Barbet, *Les Grandes Eaux de Versailles;* Paris, 1907.

Sur quelques détails des jardins : Leclerc, *La grande pièce d'eau de Neptune;* Versailles, 1899. — Pératé, *Le Parterre d'Eau du parc de Versailles sous Louis XIV;* Versailles, 1899. — Jehan, *Le Labyrinthe de Versailles et le Bosquet de la Reine;* Versailles, 1901. — Nolhac, *L'Orangerie de Mansart;* Versailles, 1902. — Id., *Hubert Robert;* Paris, 1910. — Fennebresque, *Versailles royal;* Paris, 1910.

L'attribution et la date des œuvres d'art sont fixées par les inventaires des sculptures appartenant au Roi (Archives nationales, O^1 1843 et 1964), et par les *Comptes des Bâtiments du Roi sous le règne de Louis XIV,* publiés par Jules Guiffrey, 5 vol.; Paris, 1881-1901.

ARCHITECTES, DESSINATEURS, PEINTRES, SCULPTEURS ET FONDEURS

ADAM (Lambert-Sigisbert), sculpteur, 63.
ALLEGRAIN (Étienne), peintre, 30.
ANGUIER (François), sculpteur, 31, 89.
ANGUIER (Michel), sculpteur, 89.
ARCIS (Marc), sculpteur, 127.
BALLIN (Claude), sculpteur et fondeur, 31, 32.
BARROIS, sculpteur, 127.
BERNIN (J.-L. Bernini, dit le Cavalier), 67, 140.
BLONDEL (J.-Fr.), architecte, 128.
BOUCHARDON (Edme), sculpteur, 63.
BUIRETTE, sculpteur, 59, 84, 85, 124, 143.
BUYSTER (Philippe), sculpteur, 48, 92.
CAFFIÉRI (Philippe), sculpteur, 117.
CARLIER (Martin), sculpteur, 100.
CLÉRION (Jacques), sculpteur, 111.
CORNU (Jean), sculpteur, 39, 97, 134.
COTELLE (Jean), peintre, 87.
COUSTOU (Guillaume), le fils, sculpteur, 82.
COYZEVOX (Antoine), sculpteur, 20, 23, 25, 30, 68, 69, 102, 106, 129.
DEDIEU (Jean), sculpteur, 45, 99.
DESJARDINS (Martin Van den Bogaert, dit), sculpteur, 37, 110, 143.
DOSSIER (Nicolas), sculpteur, 96.
DROUILLY (Jean), sculpteur, 49, 93, 127.
DUGOULON, sculpteur, 93.
DUVAL, fondeur, 28, 31.

FLAMENT (Anselme), sculpteur, 109, 126.
FRÉMERY, sculpteur, 65, 91, 109.
GABRIEL, architecte, 61.
GIRARDON (François), sculpteur, 47, 51, 52, 66, 75, 77, 88, 110, 112, 125, 130, 132, 135.
GRANIER (Pierre), sculpteur, 39, 112.
GRIMAUD, sculpteur, 98.
GUÉRIN (Gilles), sculpteur, 46, 78, 92.
GUIDI (Domenico), sculpteur, 67, 141.
HARDY (Jean), sculpteur, 73, 97, 127.
HERPIN, sculpteur, 127.
HOUZEAU (Jacques), sculpteur, 33, 48, 99.
HUTINOT, sculpteur, 47.
JOLY, sculpteur, 73, 127.
JOUVENET, sculpteur, 48, 109, 137.
KELLER (Les frères), fondeurs, 21, 30, 33, 109, 118.
LADOIREAU, fondeur, 85.
LA PERDRIX (Michel), sculpteur, 96.
LE BRUN (Charles), peintre, 22, 34, 37, 51, 58, 66, 80, 84, 96.
LE CONTE (Louis), sculpteur, 100, 108, 129, 136, 142.
LEFÈVRE, sculpteur, 126.
LEGERET, sculpteur, 127.
LE GROS (Pierre), sculpteur, 23, 26, 35, 54, 58, 70, 90, 91, 105, 126, 127, 136, 142, 143.
LE HONGRE (Étienne), sculpteur, 23, 24, 26, 27, 36, 50, 54, 56, 58, 85, 92, 111, 112, 129, 137.
LE LORRAIN (Robert), sculpteur, 130.
LEMOINE (J.-B.), sculpteur, 63.
LE NOTRE (André), architecte, 40, 50, 61, 71, 93, 128, 139, 144.
LERAMBERT, sculpteur, 28, 29, 58.
LESPAGNANDEL (Mathieu), sculpteur, 49, 99.
LESPINASSE, dessinateur, 141.
LESPINGOLA (François), sculpteur, 85, 101, 142.
MAGNIER (Philippe), sculpteur, 23, 26, 35, 90, 91, 105.
MANSART (Jules Hardouin-), architecte, 61, 84, 97, 128, 138, 139.

MARSY (Les frères), sculpteurs, 38, 78, 83, 84, 117, 125, 136.
MARSY (BALTHAZAR), sculpteur, 17.
MARSY (GASPARD), sculpteur, 33, 37, 60, 92, 143.
MASSOU (BENOIT), sculpteur, 39, 56, 136.
MAZELINE (PIERRE), sculpteur, 38, 59, 85, 117, 137.
MAZIÈRE (SIMON), sculpteur, 104, 109, 111, 112.
MELO, sculpteur, 127.
MIGNARD (PIERRE), peintre, 108, 126.
MOREAU le jeune, dessinateur, 121.
PERRAULT (CLAUDE), architecte, 56.
POULLETIER (J.-B.), sculpteur, 99, 104, 125, 126, 127.
POUSSIN (NICOLAS), peintre, 107, 112.
PROU (JACQUES), sculpteur, 69, 97.
PUGET (PIERRE), sculpteur, 103, 104, 118, 125.
RAON (JEAN), sculpteur, 23, 26, 35, 39, 112, 134.
RAYOL, sculpteur, 90, 127.
REGNAUDIN (THOMAS), sculpteur, 23, 46, 76, 77, 79, 129, 143.
RIGAUD (JEAN), dessinateur, 93, 133.
ROBERT, sculpteur, 143.
ROBERT (HUBERT), peintre, 40, 74.
ROGER, sculpteur, 49.
SARRAZIN (JACQUES), sculpteur, 28, 29.
SIEBERECHT, dit SIBRAYQUE, sculpteur, 39.
SILVESTRE (ISRAËL), dessinateur, 96.
SLODTZ (SÉBASTIEN), sculpteur, 110, 127.
TUBI (J.-B.), sculpteur, 21, 23, 24, 50, 68, 69, 70, 80, 89, 96, 101, 113, 117, 129.
VAN CLÈVE (CORNEILLE), sculpteur, 32, 35, 105, 129.
VIGIER (PHILIBERT), sculpteur, 124.

TABLE DES ILLUSTRATIONS

	PAGES
ANDRÉ LE NÔTRE, architecte du Roi	FRONTISPICE
L'AURORE, par Magnier, en regard de	6
PLAN DES PARTERRES AUTOUR DU CHATEAU	12
LE CHATEAU ET LE PARTERRE D'EAU	14
LA GRILLE DE L'APPARTEMENT DU DAUPHIN	16
LE FLEUVE DE LA GARONNE, par Coyzevox	18
LA DORDOGNE, par Coyzevox	22
JEUX D'ENFANTS, par Lespingola	26
ENFANT AU SPHINX, par Sarrazin et Lerambert	28
LE PARTERRE DU NORD ET L'ALLÉE D'EAU	30
DESSINS DE CHARLES LE BRUN POUR DES STATUES DE VERSAILLES	34
DIANE OU L'HEURE DU SOIR, par Desjardins	38
LES GRANDES EAUX DU BASSIN DE NEPTUNE	42
ALLÉE DES TROIS-FONTAINES	46
FONTAINE DE LA PYRAMIDE, par Girardon	50
LE BAIN DES NYMPHES, par Girardon	54
JEUNES TRITONS, par Le Gros	58
LE BASSIN DE NEPTUNE SOUS LOUIS XIV	62
LES GRANDES EAUX DU BASSIN DE NEPTUNE	66
LA FRANCE TRIOMPHANTE, groupe de Tubi et Coyzevox	70
BOSQUET DES BAINS D'APOLLON	74
APOLLON SERVI PAR LES NYMPHES, groupe de Girardon et Regnaudin	78

	PAGES
Fontaine de l'Obélisque, en regard de.	82
Ancienne vue du Bosquet des Dômes	84
Galatée, par Tubi.	88
Louis XIV en promenade dans les jardins.	92
Plan du Parterre de Latone	96
Nymphe et Amour, par Le Hongre	100
Marie-Antoinette et Louis XVI dans les jardins.	104
Fontaine de Flore ou du Printemps, par Tubi.	108
Fontaine de Cérès ou de l'Été, par Regnaudin.	114
Le Bassin d'Apollon et le Grand Canal.	118
Le perron du Parterre du Midi	122
Bosquet de la Colonnade.	126
L'Enlèvement de Proserpine, groupe de Girardon	130
L'Enlèvement de Proserpine, groupe de Girardon. . . .	132
Fontaine de Bacchus ou de l'Automne, par les frères Marsy.	136
L'Orangerie .	138
Le Parterre du Midi et la Pièce d'eau des Suisses	142
Fontaine de la Pyramide, par Girardon	146

TABLE DES MATIÈRES

	PAGES
Introduction.	1
La promenade de Versailles au XX^e siècle.	11
Aménagement des abords du Chateau	12
Les miroirs du Parterre d'Eau	13
Les marbres de Versailles.	14
Critiques de Saint-Simon.	16
Le Bassin de Latone.	17
Perspective médiane des Jardins.	18
Vases des degrés de Latone.	19
La grande façade.	19
Les vases de la Guerre et de la Paix.	20
Bronzes fondus par les Keller	21
Le Brun ordonnateur du décor de Versailles	22
Les Fleuves et Rivières de France	23
La Garonne et la Dordogne.	25
Les Nymphes du Parterre d'Eau.	26
Groupes de jeux d'enfants	27
Les Enfants aux Sphinx	28
Bronzes d'après l'antique	30
Les vases de Ballin	31
L'Ariane couchée.	32
Le Cabinet du Point-du-Jour	33
Les vingt-quatre allégories de Le Brun	34

		PAGES
— Dessins préparés par Le Brun pour les sculpteurs.		34
Le Cabinet de Diane.		35
Statue de l'Air		36
Diane ou l'Heure du Soir.		36
— Vénus ou l'Heure de Midi		37
— Le symbolisme et les sculpteurs		37
Allée des Trois-Fontaines		38
L'Europe et l'Afrique.		38
Replantation générale du Parc sous Louis XVI		40
Les arbres de Versailles sous Louis XV.		41
Versailles dédaigné au XVIIIe siècle.		42
Caractère classique de Versailles.		44
Les termes des Philosophes.		45
Marbres du Parterre du Nord.		46
L'Hiver de Girardon.		47
Les Bassins des Couronnes		50
Fontaine de la Pyramide.		51
Le Bain des Nymphes		53
L'Allée d'Eau.		56
Premiers groupes d'enfants de l'Allée d'Eau		56
Seconde série de groupes d'enfants.		59
Bassin du Dragon.		60
Bassin de Neptune.		61
Groupes du Bassin de Neptune		62
Vases et motifs décoratifs.		64
La Renommée du Roi.		66
Bosquet de l'Arc de Triomphe		67
— La France triomphante		68
Figures de l'Amour et d'Ésope.		69
Ancien bosquet du Théâtre d'Eau.		71
L'Ile des Enfants		72
Bosquet des Bains d'Apollon.		74
Apollon servi par les Nymphes.		75
Les Chevaux du Soleil.		78
Les Bassins des Saisons.		79
Cérès ou l'Été.		79
Flore ou le Printemps		80
Bosquet de l'Étoile.		81

TABLE DES MATIÈRES

PAGES

Fontaine de l'Obélisque	82
L'Encelade	83
Ancienne Fontaine de la Renommée	84
Bosquet des Dômes	84
Les Dômes	85
Les balustrades	87
Les trophées d'armes	88
Les statues du Bosquet des Dômes	89
Paiement des sculpteurs sous Louis XIV	91
Le Parterre de Latone	92
Les Bassins des Lézards	92
Les ifs taillés	93
Les charmilles de Le Nôtre	94
Antiques copiés pour le Roi	95
Ancien projet de décoration autour de Latone	96
Vases originaux et vases d'après l'antique	97
Les grands termes	98
Groupes de la demi-lune du Tapis-Vert	100
Les marbres de Puget	103
Termes de l'Allée de l'Automne	104
La Nymphe a la Coquille	106
Le Point de Vue	106
Les Quinconces	107
Les termes de Poussin	107
L'Allée royale ou Tapis-Vert	108
Marbres de l'Allée royale, côté nord	108
Termes autour du Bassin d'Apollon	111
Bassin d'Apollon	113
Groupe du Char d'Apollon	114
Le Petit Parc et le Grand Parc	115
Le Grand Canal	116
La flottille du Grand Canal	117
La Petite Venise	118
Fêtes et Illuminations du Canal	119
Divertissements et promenades de la Cour	121
Marbres de l'Allée royale, côté sud	124
Achille a Scyros	124
La Didon	125

	PAGES
La Vénus de Richelieu.	126
Grands vases de l'Allée royale.	127
La Colonnade	128
L'Enlèvement de Proserpine	130
Ancienne Salle des Antiques ou Galerie d'Eau.	131
Salle des Marronniers.	132
Bassin du Miroir.	133
Le Jardin du Roi.	134
Saturne ou l'Hiver.	135
Bacchus ou l'Automne.	135
Bosquet des Rocailles	136
Ancien Labyrinthe.	137
Bosquet de la Reine.	138
Allée du Mail.	138
Les Cent Marches et le Parterre de l'Orangerie	139
L'Orangerie et les orangers	139
Le groupe de Bernin.	140
Décoration de l'Orangerie.	142
L'art de Le Nôtre.	144
Idée générale des jardins de Versailles	145
Les soirées de Versailles.	145
Bibliographie	147
Noms des architectes, dessinateurs, peintres, sculpteurs et fondeurs	149
Table des illustrations	153

Imprimerie Manzi, Joyant & Cⁱᵉ, Paris.

NOTES

www.ingramcontent.com/pod-product-compliance
Lightning Source LLC
Chambersburg PA
CBHW071621220526
45469CB00002B/430